KB076386

푸투라는 쓰지 마세요

국립중앙도서관 출판예정도서목록(CIP)

푸투라는 쓰지 마세요
더글러스 토머스 지음; 엘런 럽튼 추천사; 정은주 옮김.
서울: 마티, 2018
216p.; 152×220mm

원표제: Never use Futura
원저자명: Douglas Thomas

색인수록
영어 원작을 한국어로 번역
ISBN 979-11-86000-75-5 (03600): ₩22,000

타이포그래피[typography]
서체 디자인[書體--]

658.31-KDC6
745.61-DDC23
CIP 2018036004

NEVER USE FUTURA
Copyright © 2017 Douglas Thomas, Foreword © Ellen Lupton, 2017
First published in the United States by Princeton Architectural Press
All rights reserved

Korean translation copyright © 2018 by Mati Books
Korean translation rights arranged with
Princeton Archtectural Press through EYA(Eric Yang Agency).

이 책의 한국어판 저작권은 EYA(Eric Yang Agency)를 통한
Princeton Architectual Press사와의 독점계약으로 도서출판 마티가 소유합니다.
저작권법에 의하여 한국 내에서 보호를 받는 저작물이므로 무단전재 및 복제를 금합니다.

푸투라는 쓰지 마세요

더글러스 토머스 지음, 엘런 럽튼 추천사, 정은주 옮김

마티

로마자 글자꼴 각부 명칭

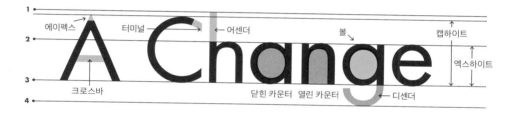

1 어센더 라인(Ascender line): 대/소문자의 가장 상단 부분에 해당되는 가상의 선. 'Cap line' 이라고도 함
2 엑스라인, 민라인(Meanline): a, c, e, i, m, n, u, v, w, x와 같은 소문자들의 윗부분을 따라 이어지는 가상의 선.
3 베이스라인(Baseline): 글자들이 그 위에 놓여 있을 것 같은 가상의 선.
4 디센더 라인(Descender line): 소문자 j, g, p, q, y 등의 가장 하단 부분에 해당되는 선

캡하이트(Cap height): 대문자의 높이.
엑스하이트(X-height): 소문자 x의 높이.

에이펙스, 꼭지(Apex): 대문자 A와 같은 삼각형 모양의 뾰족한 꼭지점.
크로스바(Crossbar): A, H와 같이 양쪽을 이어주거나 f, t와 같이 수직선을 양분하는 가로 획.
터미널(Terminal): 획의 끝맺음 부분.
어센더(Ascender): 소문자에서 엑스라인 위로 뻗은 획.
카운터, 속공간(Counter): 낱자에서 획으로 완전히 또는 부분적으로 둘러쌓은 부분. 즉, 빈공간을 의미.
볼(Bowl): 소문자 a, b, d, g, p, q를 구성하는 형태 중에 둥근 폐곡선 부분.
디센더(Descender): 소문자에서 베이스라인 아래로 뻗은 획.

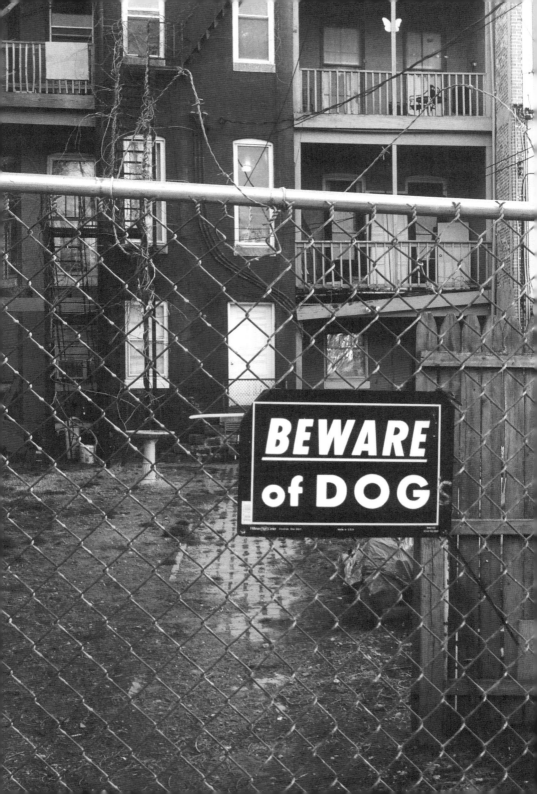

추천의 글, 푸투라!

어떤 사람들은 의아해한다. 서체마다 고유의 DNA와 목소리가 있고 계략과 과잉의 숨겨진 역사를 품고 있다는 사실을 이해하지 못한다. 어떤 서체가 얼마나 녹초가 되었으며 남용되는지를 보여주면서 그 서체에 대한 애정을 드러내는 사람도 있다는 걸 그들은 도무지 이해할 수 없다. 이 책은 그런 것을 이해하는 이들을 위한 책이다. 요컨대, 서체를 좀 안다는 마니아를 위한 책이다.

더글러스 토머스는 내가 만나본 서체 마니아 중에 가장 매력적이고 유하고 마음이 열린 사람이다. 젠체하는 서체 마니아들이 다 이렇지는 않다. 책을 읽고 있는 당신도 서체에 빠삭할는지 모르지만 그렇다면 더글러스만큼 호감 가는 사람은 아닐 가능성이 높다. 당신은 커닝페어나 브래킷세리프에 대해 아는 것이 많고 눈이 밝을 것이다. 별표(asterisk)와 별자리표(asterism)와 소행성 기호(asteroid)의 차이를 잘 알겠지만 감탄의문부호(interrobang)는 예의 있는 대화에 어울리지 않는다는 자각이 없다. 반면에 더글러스는 일반인들이 서체에 대해 생각해보게 하는 방법을 안다. 그는 나치의 정치, 리처드 닉슨, 달 착륙 등과 같이 대중의 관심을 끌 만한 주제를 통해 독자를 끌어들인다. (망상적 음모론 같은 게 아니다. 바로 푸투라 얘기다.)

미리 경고하건대, 이 책은 위험하다. 최근에 강연이 끝난 뒤 한 젊은 여성이 내게 다가와 말하기를, 읽고서 정말로 이해가 된 책은 내가 쓴 『타이포그래피 들여다보기』가 처음이었다고 했다. 나는 따뜻하게 미소 지으며 악수했지만 마음속에는 절망감이 드리워졌다. 서체에 관한 책 중에서 처음으로 이해했다는 걸까 아니

면 모든 책 중에서? 무해한 대학 교재를 통해 접한 타이포그래피
는 어느새 스토커처럼 당신을 어디든 따라다닐 것이다. 이제 당신
은 마트에 가서 장을 보며 기분을 전환하기보다 트리스킷(Triscuit)
크래커 로고의 i 철자에 점 대신 박힌 다이아몬드 모양을 응시하
며 생각에 잠긴다. 파피루스(Papyrus)와 코믹산스(Comic Sans)
서체로 된 간판이 걸린 아이스크림 가게를 지나다가 결국 안으
로 걸어 들어가 개똥 두 스쿱을 주문하고 만다. 하루는 지하철
승강장 끝에서 걸음을 떼던 중에 "노란 선 뒤로 물러서 주십시
오"(STAND BEHIND THE YELLOW LINE)라고 적힌 경고문
을 보며 사용된 서체가 악치덴츠그로테스크(Akzidenz Grotesk)인
지 헬베티카(Helvetica)인지 궁금해한다.

더글러스의 『푸투라는 쓰지 마세요』를 읽으면 증상이 한층
더 심화될 것이다. 이 책은 타이포그래피의 영향력을 둘러싼 유
체역학에 독자를 빠뜨린다. 어떤 서체가 사회의 혈관 속으로 한번
흘러들면 빠져나갈 길이 없다. 푸투라는 기술과 상업, 취향과 편
의, 의미와 은유의 힘을 업고 현대인의 삶 구석구석에 침투했다.
푸투라는 1920년대에 독일 디자이너 파울 레너가 만들어낸 구체
적이고 역사적인 산물인 동시에 기하학적 구성에 관한 하나의 아
이디어 혹은 개념과도 같다. 이 서체는 생각 없이 베낀 복제품과
모조품을 양산했을 뿐만 아니라 고유의 정체성과 저작권을 지닌
여러 독창적인 디자인에 영감을 주기도 했다.

타이포그래피의 세계에 갓 발을 들인 사람이라면 이 책의 제
목을 흘낏 보고서 '영화화됐던 그 서체 아닌가?'(게리 허스트윗의
2007년 다큐멘터리 「헬베티카」를 말한다 — 옮긴이) 하고 생각했
을지 모른다. 잘못짚었다. 확실히 알아두자. 푸투라는 20세기 디자
인에서, 나아가 20세기 역사 전반에서 그 어떤 서체보다도 큰 역
할을 했다. 1957년 스위스에서 데뷔해 과분한 인기를 누린 디바
헬베티카도 예외가 아니다. 푸투라는 당대의 타이포그래피계에서
가장 오래 활약한 배우이며 이후 수십 년간 디자인, 광고, 홍보가

펼친 드라마의 형태를 빚어냈다. 그리고 오늘날까지도 흔히 볼 수 있다. 우체국과 쇼핑몰에서 우리는 푸투라의 라이브 공연을 매일 매일 본다. 또 학생들의 수많은 디자인 프로젝트에도 등장하는데 동그란 O, 끝이 뾰족한 M과 V를 갖춘 푸투라는 추상적인 타이포그래피를 구성하거나 표정 있는 로고를 디자인할 때 유용하고 든든한 재료가 되기 때문이다. (더글러스는 이런 학생 프로젝트가 1930년대로 거슬러 올라간다는 사실을 발견했다. 당시 모더니즘을 지향하던 학생들은 광고 레이아웃과 헤드라인 레터링 기술을 익히기 위해 푸투라를 자기만의 방식으로 변형해 그리곤 했다.)

더글러스 토머스는 서체 마니아이면서 어떻게 그렇게 친절하고 상냥하고 사회생활을 잘하는 사람이 됐을까? 그는 수준 높은 학부 교육을 제공하는 유타주 프로보 소재 브리검영대학교에서 디자인을 공부하면서 때때로 푸투라를 사용했다. 졸업 후에는 역사 전공으로 시카고대학교 석사과정에 진학해 푸투라(와 헬베티카)의 미국 내 수용에 관한 1차 연구를 수행했다. 시카고에 머무는 동안 더글러스는 레겐스타인도서관과 뉴베리도서관에서 많은 시간을 보내며 20세기 중반의 활자 산업에 관한 무명의 업계지들을 파고드는 등 역사학자로서 실력을 쌓아갔다. 그리고 내가 교수로 있는 메릴랜드 인스티튜트 칼리지오브아트(MICA)에서 그래픽 디자인 석사 학위를 받았고 학생들을 가르치기도 했다. 동료이자 조언자로서 그의 이 프로젝트를 지켜보았던 것을 나는 영광으로 여긴다. 더글러스는 2014년 MICA에 왔을 때부터 푸투라의 문화사를 쓰고 싶다는 생각을 갖고 있었다.

역사학자의 엄밀함과 디자이너의 눈을 겸비한 그는 어렵지 않은 글과 정성스레 골라 배치한 시각 작업물의 풍부한 예를 통해 서체의 사회적 삶에 대한 흥미진진한 이야기를 풀어낸다.

보아라! 이 굵은 글자를! 가늘고, 폭이 좁고, 아주아주 길쭉한 글자를! 서체 마니아들이 갖는 특권은 우리가 사랑하는 대상이 어디에나 널려 있다는 것이다. 멀리 떨어진 와인 양조장이나 고

급 레스토랑에 찾아가지 않아도 카운터, 볼, 피니얼(로마자 글자꼴의 부분을 이르는 명칭들로 여기서는 각각 긴 테이블, 그릇, 꼭대기 장식을 의미하기도 한다—옮긴이)의 절묘함을 음미할 수 있다. 타이포그래피는 바로 코앞 버스 정류장과 대형 마트에 있다. 머글들의 눈에는 아직 보이지 않을 따름이다. 엑스하이트 같은 용어에 겁먹지 마라. 서체 마니아 언니 오빠들이 실은 그다지 비밀스러울 것 없는 악수법으로 손을 내밀어 환영해줄 것이다.

엘런 럽튼

푸투라는 쓰지 마세요

NET WT.
4 OZ.
(113g)

SWEET (UNSALTED)

BUTTER

PACKED BY PLANT 27-031

GRADE
AA

한 세기 가까이 산업 전반에
널리 사용되어왔다는 것은
푸투라가 없는 곳이 없음을
뜻한다. 조금만 기다려보면—
이 책을 다 읽고 나면—장을
보러 가서도 이전과 전혀 다른
경험을 하게 될 것이다.

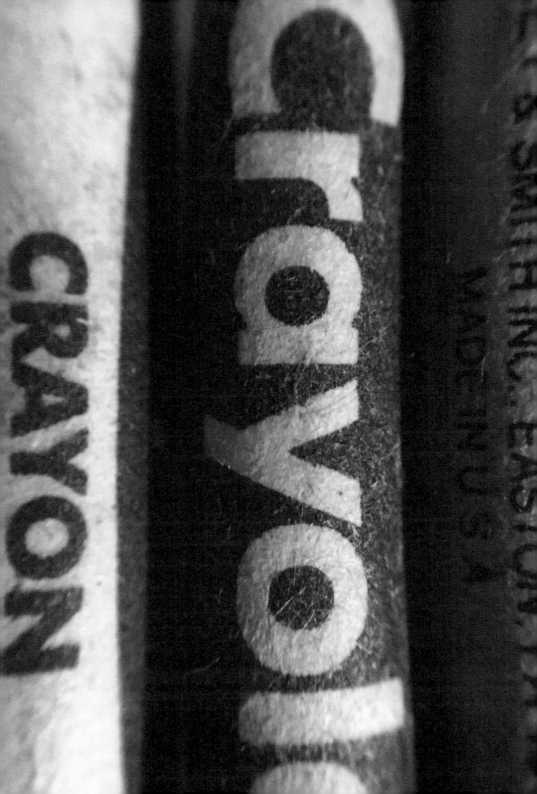

푸투라로 돌아가기

2003년에 디자인 수업을 듣기 시작했을 때 내가 처음 했던 것은 바우하우스와 스위스 거장들의 작업을 닮은 간단한 디자인을 연습하는 것이었다(많은 선후배 디자이너들이 같은 경험을 했을 것이다). 타이포그래피, 구성, 그리드 등의 수업에서는 컴퓨터와 레이아웃 프로그램만 있으면 누구나 골라 쓸 수 있는 무수한 선택지를 찾아보고 이용하는 방법을 배우기도 했다.[1] 선생님들은 사용하기 제일 좋은 서체를 알려주는 한편 피해야 할 서체에 대해서도 똑같이 강조했다. 그런 가르침은 일리가 있었다. 무료 폰트를 사용하지 말라는 건 폰트 자체에 결함이 있거나 자동 간격 조절 같은 기본적인 기능이 없는 경우가 허다하기 때문이었다. 코믹산스나 파피루스, 기타 우스꽝스러운 서체는 사용을 금했고 프레더릭 가우디와 헤르만 차프의 서체, 그리고 인터내셔널타입페이스코퍼레이션(ITC)의 모든 서체는 시대에 뒤떨어진 느낌이 날 수 있으므로 피하라고 일렀다. 디자인 수업을 진행하거나 신참 디자이너를 지도한 적이 있는 사람이라면 아마 비슷한 조언을 해봤을 것이다. 그런데 이해하기 어려운 조언이 하나 있었다.

"푸투라는 절대 쓰지 마라."

아니, 왜? 20세기 서체들 가운데 손꼽히게 큰 성공을 거둔 그 아이콘적인 서체를 어째서 피하라는 걸까? 당시 나는 고개를 갸우뚱했지만 이후에도 이런 충고는 계속 들려왔다. 푸투라는 디자인 서적에서 흔히 기하학적 산세리프체의 전형으로 소개되는 서체다.[2] 또한 미국의 온갖 쇼핑몰에, 전 세계의 수많은 광고와 포스터와 극장 안내판과 각종 간판에 사용되는 서체다. 푸투라는 현대

앞 크레욜라 크레용은
1932년부터 2005년까지
패키지와 라벨에 20세기의
가장 흔한 서체인 푸투라를
사용했다.

적 삶뿐 아니라 모더니즘을 상징하는 이름이라고도 할 수 있다. 그 래픽 디자인 역사서에는 푸투라를 사용한 프로젝트가 넘쳐나지 않는가? 유행을 이끄는 오늘날의 디자이너들도 새로운 브랜드 아이덴티티나 책 표지에 푸투라를 쓴다. 많은 훌륭한 디자이너가 줄기차게 푸투라를 찾는데 왜 학생들에게는 멀리하라고 말하는 걸까?

푸투라를 절대 쓰지 말라는 지침이 마음에 안 들었던 나 역시 2014년 MICA에서 '타이포그래피 1' 과목을 처음 맡았을 때 수업을 하다 보니 학생들에게 같은 조언을 하고 있었다. 10년간 디자이너로 일을 하고 강의도 여러 해 하고 푸투라에 대한 역사적 연구를 한 뒤의 시점이었다. 그렇게 세월이 흘렀음에도 이 처방은 여전히 타당했으며 거의 이념에 가까웠다. 학생(과 클라이언트)들이 푸투라를 멀리하도록 유도하는 데는 충분한 이유가 있다. 가장 단순하게는 대부분의 컴퓨터에 설치된 푸투라가 너무나 부실한 버전이기 때문이다. 이 기본 버전에 포함된 것은 서체가족 전체가 아니라 고작 네 가지 종류다(Medium, *Medium Oblique*, Medium Condensed, *Medium Condensed Oblique*). 좋은 디자인에 밑받침이 되는 타이포그래피의 대비와 위계를 만들어내기에 이것만으로는 역부족이다. 그리고 푸투라는 본문용으로 쓸 경우 능숙하게 다루기가 쉽지 않은 서체다. 비례상 엑스하이트가 짧아서 작은 크기로 사용하면 난점이 생길 수 있다.

이런 현실적인 이유가 분명히 있지만 강의를 준비하면서 의문이 들기 시작했다. 정말로 아직도 유효한 조언일까? 학생들을 어떻게 설득할 수 있을까? 현실적인 이유를 들어 젊은 디자이너들에게 푸투라를 사용하지 말라고 이야기하는 것이 이제는 당연하게 느껴질 정도였지만, 그럼에도 푸투라가 빛을 발하는 현 상황은 과연 무엇 때문일까? 푸투라를 쓰느냐 마느냐 혹은 언제 쓰느냐의 문제는 디자인 교육과 실무 전반에서 두루 제기되는 다음과 같은 근본적인 물음들을 반영한다. 적절한 서체를 어떻게 선택하고 사

용할 것인가? 인기 있는 서체가 어떤 경우에 제대로 작동하지 못하는가? 특정 서체가 지닌 역사적, 문화적 중요성이 현재의 사용 맥락에 잘 들어맞는가?

문화적, 역사적, 시각적 배경을 짊어진 서체의 사용을 둘러싼 의문에 이끌려 나는 시카고대학교에서 역사를 연구하며 1년을 보냈다. 한번은 레겐스타인도서관의 서고 깊숙한 곳에서 서체 견본집을 훑어보고 있었다. 필요한 자료를 찾던 중에 책에 관한 책들이 꽂힌 서가를 마주쳤다. 그래픽 디자인에 몇 년을 몸담으며 친숙해진 『커뮤니케이션 아츠』, 『프린트』, 『그래피스』 등의 전문지들이 근처에 없었더라면 서지 색인이나 스타일 가이드 같은 책들을 그냥 지나쳤을 것이다. 잠시 후 나는 19세기 말에서 20세기 초의 인쇄업에 관련된, 한때는 널리 읽혔지만 지금은 잊힌 지 오래된 잡지들이 잠자고 있는 서가에 이르렀다. 『아메리칸 프린터 앤드 리소그래퍼』, 『펜로즈 애뉴얼』, 『인랜드 프린터』 등.

쩍 소리를 내며 펼쳐진 이 잡지들은 나를 다른 시공간 속으로 데려갔다. 기사는 대체로 주제와 어조 면에서 요즘의 디자인 블로그와 별다를 게 없으나 생경한 환경에 앉혀 있었다. 매끈한 CSS가 적용된 오늘날의 브라우저 대신 칙칙한 면종이에 고루한 보도니(Bodoni) 서체로 인쇄돼 있었으며 컬러사진이나 팝업 광고는 물론 찾아볼 수 없었다. 1930년에 발행된 『인랜드 프린터』의 한 호를 뒤적이다가 "『인랜드 프린터』를 꾸준히 보는 독자라면 모더니즘으로 길을 잘못 들 일이 없다!"라는 제목의 논설에 눈길이 멈추었다. 글쓴이는 '브랜드 뉴', '디자인 옵서버' 같은 웹사이트의 포스트를 연상시키는 힘 있는 어조로 당시의 대세였던 모더니즘에 대한 반감을 피력했다. 이와 같은 기사들은 역사적으로나 관행에서나 사실상 종결된 논쟁을 펼쳐 보이고 있었다.

인쇄 관련 잡지를 조사하면서 나는 푸투라와 헬베티카 이전의 세계, 아니 사실 그래픽 디자인이라는 개념이 등장하기도 전의 세계를 들여다보았고 과거를 머릿속에 그려볼 수 있었다. 여전히

인쇄소가 정교한 타이포그래피 작업을 관장하던 시절, 19세기 말과 20세기 초의 아이콘인 윌리엄 모리스와 브루스 로저스가 현대적 레이아웃의 탁월한 본보기로 변함없이 자리하고 있던 시절을. 이런 상상을 하다 보니 푸투라 같은 서체의 산뜻함과 신선함이 새삼 감탄스러웠다. 학부생일 때 이해했던 것과 달리, 『인랜드 프린터』를 비롯한 옛 업계지가 보여준 세계에서 열정적인 디자이너들이 죄다 바우하우스와 러시아 구성주의, 스위스 모더니즘을 편든 것은 아니었다. 진지한 역사 전공자라면 반대자, 대항 운동, 반동자를 포함해 과거를 제대로 아는 것이 중요하다는 사실을 당연하게 여기겠지만 현재의 일상을 살기 바쁜 사람들이 그런 생각을 하기는 어려울 수 있다. 내가 태어나 처음 본 글자가 어린이책이나 크레용 라벨의 푸투라였을 가능성은 충분하다. 푸투라 아니면 어떤 상표에 쓰인 헬베티카였을 것이다. 과거 모더니즘의 유물인 이 서체들은 오늘날 어디에나 존재한다.

한때의 유행에 그칠 수도 있었던 푸투라가 이처럼 널리 퍼지게 된 연유가 뭘까? 새로운 유행의 흐름은 끊임없이 생겨나고 대개는 몇 년이 지나면 휩쓸려 사라진다. 옛 거장은 밀려나게 마련이며 대부분의 서체는 머지않아 특정 시대나 사상에 묶여버린다. 예를 들어 그것은 아르데코 같은 운동일 수도 있고 미국의 서부 개척기 같은 상상된 과거, 1970년대 후반에서 1980년대 초반의 테크놀로지 업계 같은 특정한 산업 분야, 또는 오늘날 인터넷에 흘러넘치는 밈 폰트일 수도 있다. 아무리 엄청난 성공을 거둔 서체라도 때가 되면 인기가 식는 법이다. 그런 서체들은 『GQ』처럼 유행의 최전선에 있는 잡지를 통해 세상에 나오고, 직원들에게 손을 씻으라고 지시하는 화장실 알림판에 등장할 때 수명을 다한다. 그런데 놀랍게도 푸투라는 상업적 용도로 쓰인 지가 90년이 넘었음에도 흔들림 없는 매력을 지닌 듯 보인다.

이 책은 푸투라가 계속해서 인기를 누리는 현상을 파헤치고, 학생들을 지도할 때뿐만 아니라 내가 디자인을 하면서도 던지게

되는 질문인 '푸투라를 사용하는 것이 적절한 경우는 언제인가?'에 대한 답을 찾아보려 한 개인적인 경험에서 탄생했다. 하나의 서체라는 틀을 통해 과거를 들여다보면 그래픽 디자인과 문화의 대체 역사가 펼쳐진다. 그래픽 디자인계의 전설적 인물이 창조한 낯익은 이미지는 임시직 인쇄공의 대수롭지 않은 작업물과 대조를 이루고, 타이포그래피의 유행이 확산되는 경로를 보여준다. 푸투라의 역사는 수많은 잘 알려진 예도 포함하지만 그 밑에는 고속도로 지도, 정치적 메시지를 담은 배지, 브로슈어, 정부에서 발행한 차트, 지도책, 달력, 책자 등 잠깐 쓰이고 버려지는 것들이 떠받치고 있다. 푸투라의 광범위한 용례를 살펴보면 서체가 사회 구석구석에서 얼마나 활발한 기능을 하는지 알 수 있다. 서체는 단지 특정한 시간과 장소의 산물이거나 어떤 목적을 위한 수단으로 그치는 것이 아니라, 제각각 고유의 의미와 성격과 가치를 담아낸다.

책의 각 장은 푸투라가 기능하는 독특한 방식을 다룬다. 모더니즘의 산물로서, 모방의 대상으로서, 시스템의 핵심 요소로서, 정제된 이데올로기와 정치적 수사로서, 상업 브랜딩과 광고로서, 전유와 전복과 사회 논평의 수단으로서, 그리고 새로운 작업을 위한 모델로서. 푸투라라는 서체 속에 들어 있는 여러 다양한 의미는 '어떤 서체를 쓸 것인가?'라는 간단한 질문에 다음과 같은 심오한 질문을 제시함으로써 응답한다. 특정한 서체가 과거에 왜 그리고 어떻게 사용되었는가? 그렇다면 지금은 어떤 아이디어와 어울릴까?

그러니 푸투라를 절대 '함부로' 쓰지 마라.

jazzways

a year book
of hot mu
one dollar

1

나의 다른 모더니즘은 푸투라에 있다

현대적 서체는 앨프리드 H. 바가 유럽 미술을 미국의 새로운 관객에게 알리는 과정에서 따라 들어왔다. 그는 1936년 뉴욕 현대미술관에 올릴 새 전시 「큐비즘과 추상미술」(Cubism and Abstract Art)을 준비하면서 추상미술의 형성에 기여한 여러 현대미술 운동을 사람들이 보다 쉽게 이해하도록 도표를 만들었다. 큐비즘, 미래주의, 다다이즘, 구성주의, 초현실주의, 바우하우스 등 여러 나라와 장르 및 시기에 걸쳐 일어난 다양한 갈래의 운동이 서로 어떻게 연관되는지 보여주는 도표였다. 여기에는 푸투라를 비롯해 당시 그가 구할 수 있었던 가장 현대적인 서체들이 사용되었다.[1]

 이후 푸투라와 여타의 새로운 독일 서체는 미국인 대부분이 일상적으로 소비하는 모더니즘의 한 형태가 된다. 푸투라는 잡지, 책, 신문, 포스터에 무섭게 등장하기 시작했다. 그러한 기세와 바우어활자주조소의 배짱 있는 광고에 힘입어 푸투라는 타이포그래피 지형에서 "우리 시대의 서체"로 확고히 자리 잡는다. 푸투라는 문화적이기보다 수학적인 서체로, 역사적이기보다 획기적인 서

체로, 오래된 고전적 서체의 새 버전이나 과거에 영예를 누린 서체들을 낭만적으로 재조합한 것과는 구별되는 "오늘과 내일의 서체"로 구상되고, 그려지고, 명명되고, 광고되었다(가령 1932년에 발표된 타임스뉴로만[Times New Roman]과는 확연히 달랐다).**2**

그러나 나 같은 디자이너들은 푸투라의 글자꼴 전체가 파울 레너가 당초에 구상한 것만큼 획기적이지는 않다는 것을 안다. 푸투라는 아르데코 신봉자부터 전위적인 신타이포그래피(New Typography) 추종자, 구식 레이아웃에 새 생명을 불어넣고 싶어 하는 평범한 인쇄업자에 이르기까지 최대한 다양한 사람들에게 상업적으로 어필할 수 있는, 능숙하고 정교하게 만들어진 절충적 형태의 서체다.

레너는 1924년에 초안을 그리면서 시대에 어울리는 새로운 서체를 만들고자 했다. 최초의 푸투라를 작도하기 위해 그는 당대의 바우하우스 디자이너들이 그랬듯이 원, 사각형, 삼각형, 직선 등 기초적인 기하 형태로 실험을 했다. 단순한 도형은 분명히 매력적이었다. 우선 기계적으로 생성이 가능하다. 그리고 (손글씨나 캘리그래피처럼) 인간이 중심에 있는, 산업화 이전 시대의 생산방식과 직접적인 관련이 적다. 기존의 타이포그래피 관습은 후자의 생산방식을 근간으로 수 세기를 이어져온 것이었다.**3**

레너는 훨씬 더 오래된 서체들을 모델로 삼았다. 대문자는 고대 로마의 기념비에 새겨진 글자의 고전적 비례와 기본적 형태를, 소문자는 16–17세기에 클로드 가라몽과 장 자농이 만든 프랑스어 활자의 비례를 따랐다. 이런 익숙한 비례를 적용한 결과 푸투라는 동시대의 실험적 서체들에 비해서는 물론이고 카벨(Kabel)과 에르바어(Erbar) 같은, 푸투라의 경쟁 상대였지만 비례가 약간 다른 서체들과 비교해도 더 읽기 편하고 다가가기 쉬운 특성을 지니게 됐다. 요컨대 전통과 실험의 균형을 통해 푸투라는 획기적이고 실용적이면서 대중적일 수밖에 없는 서체로 탄생한다.

레너가 처음에 그린 글자꼴 중 일부는 단순하면서도 극단

바우어활자주조소가 1928년 미국 시장에 내건 푸투라 광고.

앞 모더니즘은 푸투라를 활용하면서 한층 흥미진진해졌다. 폴 랜드가 디자인한 잡지 『재즈웨이스』의 1946년 창간호 표지에서 푸투라는 피카소로부터 영감을 얻은 유희적인 콜라주와 대비되는 요소로 사용되었다.

푸투라는 쓰지 마세요

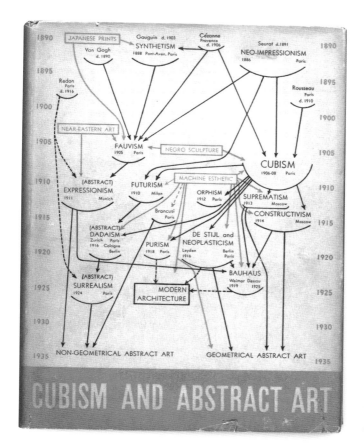

뉴욕 현대미술관 초대 관장 앨프리드 H. 바의 '큐비즘과 추상미술' 도표는 현대미술의 형성을 도해한 최초의 시도 중 하나다. 인터타입 주식기(鑄植機)를 이용해 푸투라와 보그(Vogue, 미국에서 푸투라의 초기 경쟁 상대였던 서체)로 조판되었다.

적이었다. 가령 소문자 m과 n은 직선들이 직각으로 만났고, g는 원과 삼각형으로 이루어져 있었으며, a는 원을 기역 자가 감싸는 형태였다. 소문자 r은 선 옆에 점을 찍어놓은 모양이었다. 그리고 e는 가로획이 곡선과 이어져 있지 않아서 얼핏 보면 e자보다는 지금의 유로 기호와 더 닮아 보였다.* 이러한 초기의 실험적 글자꼴은 한없이 흥미로운 디자인 작업의 사례이기도 하지만 이후 버전들을 위한 길잡이가 되어주었다. 더 잘 팔릴 것이 분명하면서도 기하학과 모더니즘, 그리고 무엇보다 형태에 대한 주의를 놓치지 않는 푸투라는 이런 과정을 거쳐 완성되었다.

* 가능한 경우에는 푸투라의 초기 버전을 본문 속 해당 문자에 적용했다. 사용한 폰트(뇌프빌디지털에서 1999년에 출시한 푸투라 ND)에 레너가 그린 실험적인 형태의 e는 포함되어 있지 않다.

푸투라의 초기 시험판.
1924-25년.

1927년 푸투라 출시를 준비하면서 레너와 바우어사는 극단적인 글자꼴을 빼고 좀 더 전통적이고 확실히 더 잘 읽히는 형태들을 채택했다. 다만 인쇄소에서 원하면 혁신적인 형태의 a, g, m, n 을 대체 옵션으로 구매할 수 있게 했다.[4] 레너와 바우어사는 반복과 재고를 거듭했고, 이런 작업 방식에 대한 자부심은 후에 푸투라 광고에서 내세우는 특징이 된다.

"이 서체의 진화는 끝없는 정교화 작업을 통해 이루어졌습니다… 최종적인 결과를 얻기까지 버리고 또 버리는 과정이 있었습니다. 이것이 푸투라가 즉각적으로 좋은 반응을 얻은 이유를 설명합니다."[5]

1927년의 푸투라는 거의 모든 글자가 언뜻 보기에 자와 컴퍼스로 그린 듯이 똑떨어진다. 맨 처음 공개된 라이트와 미디엄 굵기의 대문자는 익숙한 모양을 하고 있다. O는 원, M과 A는 뾰족한 삼각형 꼴이며 R은 두 개의 직선과 반원, T는 두 직선, D는 직

푸투라는 쓰지 마세요

선과 반원으로 이루어져 있다. 이 글자들은 획의 굵기가 오차 없이 균일하고 형태가 흐트러짐 없이 정확해 보인다. 하지만 더 깊이 들여다보면 푸투라는 기하학적이기만 한 것이 아니다. E, F, L, P를 보면 서체 전체의 본질을 이루는 1:2의 고전적 비례가 드러난다. 선, 도형, 형태에 대한 아방가르드적 관심과 수천 년의 타이포그래피 전통이 이렇게 하나의 서체 안에서 결합했다.[6]

글자들의 최종 형태는 철저히 기하학적인 외관을 띠지만 그 이면에는 정교함이 감추어져 있다. 순수하게 수학적인 형태에서 미묘하게 벗어나도록 변형한 부분들이 있는데, 이러한 조정은 올바른 시각 효과를 얻기 위해 필수적이다. 액자에 사진을 넣을 때 아래쪽에 여백을 더 두는 것과 같은 이치다. 사방에 똑같은 수치로 여백을 둘 경우 시각적 무게감으로 인해 오히려 어색해 보인다. 잘 디자인된 기하학적 서체는 우리 눈에 자연스러워 보이도록 교묘한 솜씨를 풍부하게 발휘한 결과다. 예를 들어 대문자 O는 정원처럼 보이지만 실은 너비가 높이보다 아주 약간 더 길다. A, M, N의 상단 뾰족한 부분은 획이 가늘어지는 대신 다른 대문자들의 높이보다 조금 더 올라간다. 소문자 a, b, d, g, m, n, p, q, r의 곡선은 직선과 만나면서 살짝 가늘어진다. 그렇지 않으면, 특히 크기를 작게 쓸 경우, 획이 만나는 지점이 지나치게 굵어 보이게 된다. 그 밖에도 많은 부분이 기계적으로 산출된 형태에서 조금씩 벗어나며, 이는 푸투라가 위대한 서체인 이유 중의 하나다.

이후 여러 서체가 추가로 출시되면서 푸투라 가족은 점차 규모를 늘린다. 장식적인 기하학적 형태의 푸투라 슈무크(1927)에 이어 푸투라 볼드(1928)가 나왔고, 상업적 성공으로 힘을 받으면서 다양한 굵기의 푸투라가 속속 등장했다. 푸투라 블랙(1929), 푸투라 세미볼드·세미볼드 오블리크·라이트 오블리크·미디엄 오블리크·세미볼드 컨덴스트·볼드 컨덴스트(1930), 푸투라 북과 푸투라 인라인(1932), 푸투라 디스플레이(1932), 푸투라 볼드 오블리크(1937), 푸투라 북 오블리크(1939), 푸투라 라이트 컨덴스트

바우어사의 푸투라 미디엄 30포인트를 두 배로 확대한 것. M의 뾰족한 끝이 U보다 올라가 있어 획이 가늘어지면서 발생하는 착시를 상쇄한다.

(1950), 푸투라 크레프티히(1954) 등. 푸투라 크레프티히(Futura Kräftig)는 '힘 있는 푸투라'라는 뜻으로 세미볼드와 볼드 중간 정도의 굵기다.[7]

푸투라 가족의 핵심 구성원으로 보통 간주되는 서체들은 현대의 여느 서체가족에 비해 굵기별로 형태 차이가 크다. 예컨대 라이트와 미디엄 굵기의 대문자 A, M, N에 있는 뾰족한 꼭짓점이 푸투라 볼드(1928)를 비롯한 다른 굵기에서는 대부분 사라지고 평평하게 바뀐다. 여기에는 그만한 이유가 있는데, 굵은 서체들의 경우 이 부분을 평평하게 처리하면 가독성을 해치지 않으면서 눈에 박히는 효과를 최대화하는 데 도움이 되기 때문이다.

그 밖의 푸투라 서체들은 완전히 다르게 생겨서 디지털 버전의 푸투라 가족에는 포함되지 않는 경우가 많다. 가령 1929년에 선보인 푸투라 블랙은 아르데코 및 '광란의 20년대'에 결부된 서체들과 유사한, 추상적 형태로 구성된 스텐실체다. 일부 동시대인들은 이런 흐름 전체를 싸잡아 "재즈 타입"이라는 인종주의적 딱지를 붙여 조롱하고 이 부류의 서체를 사용한 디자인에 "요란하고 시커멓고 괴이"하다는 오명을 씌웠다.[8] 푸투라 디스플레이(1932)는 굵은 헤드라인용 서체로, 모서리를 둥글린 사각형이라는 기하학적 형태를 토대로 하지만 다른 굵기의 푸투라들과 달리 원 모양은 찾아볼 수 없다. 1950년대에 레너는 푸투라 디스플레이와 비슷한 폭이 좁은 서체를 만들었는데 여기에는 이탤릭과 더불어 다양한 굵기가 포함되었다. 이 서체는 바우어 토픽(Bauer Topic, 미국과 영국), 복스(Vox, 스페인), 제니트(Zénith, 프랑스) 등 여러 이름으로 출시되었으며 그중 슈타일레푸투라(Steile Futura, 독일)는 푸투라라는 이름이 무엇보다 중요한 마케팅 도구였음을 보여준다.[9]

푸투라는 활자체가 문화의 최전선에 있던 시기에 만들어졌다. 1920년대 독일에서는 알파벳까지도 민족 정체성의 문제이자 치열한 논쟁의 대상이었다. 전통주의자들이 유일하게 인정하는 진정한 독일 글자는 프락투어체와 같은 블랙레터(고딕체)였다. 선

열 1936년 『식자공의 책』에 수록된 바우어 푸투라. 푸투라는 현재 쓰이는 많은 다른 서체가족들에 비해 굵기에 따른 차이가 크다. 라이트와 볼드, 블랙의 형태를 비교해보라.

푸투라는 쓰지 마세요

Futura, mager 4/6-84 Punkt 라이트(1927)

Botanischer Garten

Futura, halbfett 4/6-84 Punkt 미디엄(1927)

Musik von Händel

Futura, dreiviertelfett 6-84 Punkt 세미볼드(1929)

Presse und Kultur

Futura, fett 6-84 Punkt 볼드(1928)

Bücherfreunde

Futura, schmalfett 6-84 Punkt 볼드 컨덴스트(1930)

Zeichnung von Rubens

Futura, schräg mager 6-48 Punkt 라이트 오블리크(1930)

Dekorative Malerei

Futura, schräg halbfett 6-48 Punkt 미디엄 오블리크(1930)

Moderne Reklame

Futura Buchschrift 6-14 Punkt 북(1932)

Katechismus der bildenden Künste

Futura Black 20-84 Punkt 블랙(1929)

Seidenindustrie

Futura, licht 20/16-84/72 Punkt 인라인(1932)

SCHWARZWALD

A B C D E F G H I J K L M N O
P Q R S T U V W X Y Z Ä Ö Ü
a b c d e f g h i j k l m n o p q r ſ s t
u v w x y z ä ö ü ch ck ff fi fl ffl ffi ſi ſt ß
1 2 3 4 5 6 7 8 9 0 & . , - : ; · ! ? ' (* † « » §
1 2 3 4 5 6 7 8 9 0

A B C D E F G H I J K L M N O
P Q R S T U V W X Y Z Ä Ö Ü
a b c d e f g h i j k l m n o p q r ſ s t
u v w x y z ä ö ü ch ck ff fi fl ffl ffi ſi ß
1 2 3 4 5 6 7 8 9 0 & . , - : ; · ! ? ' (* † « » §
1 2 3 4 5 6 7 8 9 0

A B C D E F G H I J K L M N O
P Q R S T U V W X Y Z Ä Ö Ü
a b c d e f g h i j k l m n o p q
r ſ s t u v w x y z ä ö ü ch ck
ff fi fl ffl ffi ſi ß
1 2 3 4 5 6 7 8 9 0
& . , - : ; · ! ? ' (* † « » §

이 굵고 이음자가 많은 블랙레터는, 종이가 귀하고 단어가 길었던 중세에 학자들이 손으로 쓴 글씨를 본뜬 서체 양식이다. 한때 유럽 전역에서 유행했던 이 양식은 구텐베르크 시대에 독일에서 활자로 탄생했고 루터의 성서에서 한층 완숙해졌다. 이후 수 세기에 걸쳐 여러 유럽 국가가 이탈리아 인쇄소의 로만(라틴) 활자체를 채택하면서 블랙레터는 신문 제호와 특별 공문 따위로 밀려났으나, 독일은 대체로 이런 변화에 저항했다. 반면에 진보적 성향의 개혁주의자들은 로만체를 받아들여 독일이 유럽 및 서구 세계와 통합을 이루기를 바랐다. 개혁주의자에게 로만체는 국제주의와 무역과 과학에 대한 긍정적인 태도를 상징했다. 전통주의자와 민족주의자는 이들이 독일 정체성의 핵심에 문화적인 위협을 가한다고 생각했다. 심지어는 학교에서 가르치는 필기체도 쿠렌트(독일 서체)와 라틴 서체 사이에 대결 양상이 형성되었다.[10]

이런 상황에서 많은 인쇄업자와 미술가가 보기에 새로운 타이포그래피의 창조는 세상을 바꾸는 이상적인 방법이었고, 이들의 주장은 당대 문화투쟁의 선봉에 서게 된다. 얀 치홀트에게 타이포그래피는 보편적 평등주의가 충만하고 계급과 민족의 차별이 없는 참된 사회주의 낙원을 건설하기 위한 수단이었다.[11] 1925년에 그는 이렇게 썼다.

"신타이포그래피만의 특별한 재료는 과업에 의해 주어진다… (그림자를 넣은 괘선 같은) 아무리 단순한 형태라도 장식은 군더더기이며 용인할 수 없다."

활자체는 특히 중요했다.

"유럽 서체 중 가장 단순하고 따라서 유일하게 설득력 있는 형태는 블록—(산세리프)—서체다… 민족성이 짙은 서체는 보편적으로 이해될 수 없거니와 역사의 잔재이기에 배제한다."[12]

종이에 인쇄된 치홀트의 선언문은 민족적인 서체에 프락투어와 독일 블랙레터뿐만 아니라 러시아 키릴문자, 기타 민족 고유 문자의 서체를 아우른다는 점을 분명히 한다.

Schrift

바우어사의 푸투라에서 독일 서체에 기원을 둔 글자는 얼마 되지 않는다. 이음자 ch와 ck가 그러한 예에 속한다. (『타이포그래피 예술』(1940)에 수록된 8포인트 활자를 세 배로 확대한 것.)

옆 맨 처음 출시된 세 굵기의 바우어 푸투라. 위에서부터 라이트, 미디엄, 볼드. 1928년 견본.

cps 20 Block-Fraktur　　Geschnitten cps 6 bis 96
Größere Grade in Holz

Hygiene-Museum

cps 20 Schwere Block-Fraktur　Geschn. cps 6 bis 96
Größere Grade in Holz

Ruhrwerften

cps 20 König-Type　　　Geschnitten cps 6 bis 48

Pädagogium Traub

cps 20 Halbfette König-Type　Geschnitt. cps 6 bis 96

Badische Trachten

cps 20 Fette König-Type　　Geschnitten cps 6 bis 72

Nibelungenring

cps 20 Enge König-Type　　Geschnitten cps 8 bis 96
Größere Grade in Holz

Großes Orchester-Konzert

cps 20 Schm. fette König-Type　Geschn. cps 8 bis 120
Größere Grade in Holz

Hochschule für Politik

cps 20 König-Schwabacher　Geschnitten cps 6 bis 48

Der Rosenkavalier

cps 20 Halbf. König-Schwab.　　Geschn. cps 6 bis 72

Technikum Ulm

cps 20 Bismarck-Fraktur　Geschnitten cps 5 bis 84

Wagner-Abend

cps 20 Berthold-Fraktur　　Geschnitten cps 6 bis 48

Fußballmeisterschaft

cps 20 Schm. halbf. Berthold-Frakt. Geschn. cps 6 bis 96

Jagdrennen Karlshorst

cps 20 Schm. fette Berthold-Frakt. Geschn. cps 6 bis 96

Deutschlandsender

cps 20 Walbaum-Fraktur　　Geschnitten cps 5 bis 48

Deutsches Theater

cps 20 Original-Unger-Fraktur　Geschn. cps 6 bis 48

Mozart-Serenaden

cps 20 Kaufhaus-Fraktur　　Geschnitten cps 8 bis 96
Größere Grade in Holz

Weltausstellung Antwerpen

cps 20 Halbf. Kaufhaus-Fraktur　Geschn. cps 6 bis 96
Größere Grade in Holz

Naturfreunde Eger

cps 20 Mainzer Fraktur　　Geschnitten cps 6 bis 48

Lyrik im Altertum

cps 20 Fette Mainzer Fraktur　　Geschn. cps 6 bis 96

Nordische Sagen

cps 14 Breite halbf. Mainzer Frakt. Geschn. cps 6 bis 14

Maler der Renaissance

cps 20 Straßburg　　　　Geschnitten cps 6 bis 72

Gotisches Bildwerk

cps 20 Sebaldus-Gotisch　　Geschnitten cps 6 bis 72
Größere Grade in Holz

Das alte Nürnberg

bahnhofsplatz

Abb. 3. Versuch einer neuen Schrift von Herbert Bayer

einfacher Elemente

Abb. 4. „Schablonenschrift" von Josef Albers

neue PLASTISCHE SYSTEMSCHRIFT

Abb. 5. „Systemschrift" von Kurt Schwitters

Internationale Buchkunst-Ausstellung

Das Gutenberg-Denkmal in Mainz

Abb. 6. „Futura"- Schrift von Paul Renner

『클림슈 연감』(1928)에
수록된 헤르베르트 바이어,
요제프 알베르스, 쿠르트
슈비터스의 기하학적
서체들과 푸투라.

논쟁에 참여한 어떤 이들은 로마자의 철저한 평등을 촉구하기도 했다. 바우하우스의 학생이자 교수였던 헤르베르트 바이어는 두 개의 활자케이스를 쓰는 전통적인 알파벳을 로만체 소문자(로어케이스) 하나로 대체하는 작업을 추진했다. 즉, 대문자는 아예 사용하지 않았다. 그는 대소문자 혼용 체계에서는 아이들이 글을 배울 때 글자마다 두 개의 기호를 익혀야 하기 때문에 시간이 더 오래 걸린다는 이론을 제시했다. 알파벳을 소문자로 단일화한 바이어의 디자인은, 단순한 기하 형태를 기초로 삼은 레너의 푸투라와 출발점이 유사하다. 바이어는 1925년에 디자인한 실험적 서체에 '유니버설'(Universal, 보편적인)이라는, 의도에 걸맞은 이름을 붙였다. 이 서체는 비록 상업용으로 출시되지는 못했으나 변화를 옹호한 사람은 바이어 혼자만이 아니었다. 영국 작가 T. S. 엘리엇은 국적을 나타내는 고유명사를 소문자로—가령 'English'가 아닌 'english'로—표기함으로써 민족적 자부심을 제거하고자 했다. 이런 시도는 평등주의적인 것처럼 들린다. 그러나 예컨대 제임스

love, and the gentleman

from which it is proved that love always seems a little more alluring when it is allied to elegance and good manners

■ How old was I when this incident, of which I am about to tell you, occurred? Eight or nine, perhaps ten. . . . I was a vigorous, noisy child, happiest when, with my comrades, I was engaged in some strenuous, shouting game. Breathless, we loved to tumble over each other in tremendous scuffles, to run all over the countryside in the warm sunlight, playing at robbers and police . . . everyone wanted to run with the robbers—delightful, dangerous creatures whose peril lent them a kind of glamour which the pursuers, clothed in the dull armour of the law, could never hope to possess. We stole birds' nests, we hurled pebbles from our sling-shots far into the smiling sky. . . . Girls did not interest us. They were an inferior sex and for us without attraction. I could not have been ten years old.

However, at about this time I began to observe certain things, to develop a kind of thoughtfulness. It must have been that without realizing I began to see clearly and to ponder upon what I saw; certainly my first impressions of the little town where I was born and of the society in which I grew up were extraordinarily distinct—for, to this day, they remain in my mind's eye sharp and clear, undimmed by the many years between.

■ There was in our town in France one man whom I remember more clearly than any other for, accidentally, he became connected in my mind with the first revelations of a world, a life entirely new to the child that I was then; romantic, mysterious, and passionately interesting, he is forever identified with a moment in my life which I shall never forget.

This man, in our small community where social distinctions and rank were strongly defined, belonged to one of the old *bourgeois* families of which, for lack of any others, our aristocracy was composed—comfortable land-owners whose ancestors before them had tilled their own soil for hundreds of years. But, descended though he was from these busy people, he was startlingly not of them; he was a man apart, a mystery. To begin with he was—at thirty-five—a bachelor, and that in itself was a rare thing in our small, sturdy world where men married young; and not only was he a bachelor but, superbly, he was an idle bachelor. While other men worked at their trades on their farms, he

did neither; he was a man of leisure, subsisting on the small income which his father had left him.

This was interesting. In our simple eyes it heightened the distinction that somehow was already his—the elegance that, instinct in his every gesture, reached a glorious climax in the suave glitter of the monocle that he wore. Yes, he wore a monocle. Here was a marvel that, each time I saw him, amazed me anew. With a youthful curiosity, I studied it; his left eye drooped a little, but the right one opened wide behind a circle of glass framed in tortoise-shell and thrust grandly in the arch of his eyebrow. Why, I wondered, didn't it fall out with the jolting of his steps as he walked? That it never did, seemed to me nothing short of miraculous.

He had, furthermore, a taste in dress that was entirely his own, and I still seem to see the richly cut fawn-coloured suit in which he was wont to stroll, fashionable and unique, along the *Grande Rue*. His given name, too, was surprising; for in the heart of our French province he called himself, unaccountably, James. Where, we marveled, had he got this British name when our own fathers were all Jules, Pierre or Jacques?

■ But bachelorhood, idleness, monocle, clothes, British name . . . all of these paled before another and still more enchanting distinction: he wore sideburns! There were, of course, others in the town. The clerk of the court wore in front of his ears two rabbits' paws of a doubtful white, and the cheeks of the tailor in the *Place du Marché* were pallid beneath a startling arrangement of whiskers . . . but what were these compared to the sideburns of this delightful James? Of a dark, gentle brown, they were a mere melancholy shadow on each temple, extending almost to the lobe of the ear and giving his face a romantic, almost a delicate contour. More than that they implied, in our lavishly bearded community, a sense of restraint which was enormously chic. Unique, then, this James with his sideburns, and for me a glamorous and exciting personage whom I looked upon with awe; for in the simple, everyday life of our town, my young eyes saw no other vestige of romance. Life there seemed to me rather tepid and lacking in interest; things happened too regularly. Our people followed a mode of living from which all fantasy seemed necessarily to be excluded. They became engaged, got married and had children who in their turn grew up, became men and women, and continued to lead the identical life that had been their parents' before them—helplessly following the immutable laws, human and divine, which were dutifully observed by all society.

But I had begun to suspe[ct] this most correct outer life vaguely identified with it, t[his] thing else—something myster[ious] able which was not mentio[ned] children, but the influence of [it] was revealed to us with star[tling] name of this mystery, wh[ich] scurely in the songs our nur[ses] and in the refrains of [songs] was love.

In our ignorant, boyish lan[guage] *was* I then?) love meant to pu[rsue] that is to say, to stare at them [as] they passed us in the street, [to] boldly, bully them a little, [all] all occasions our own mascu[line] Beyond this we spoke of a [lofty] scorn. We were, after all, men [not] girls. We existed, like the an[gels] of hierarchy of which we male[s] occupied the glorious summi[ts].

■ Was there, perhaps, some e[xquisite] harmony which love esta[blished in] human beings? . . . Ah, how [remote] to our eyes of youth! We [knew] love was a mysterious thing [hidden] from us, carefully hidden fr[om us] we hadn't all observed, at one [time] some farm lad pursuing a fl[ee-] ing servant-girl, or a clerk b[old enough] arm about the waist of a [girl] . . . and sometimes a couple se[en] when they heard a noisy ga[ng of us] out of school, bursting into a [run.] But that was all. That peo[ple of our] world could ever lend themse[lves to] behaviour we did not belie[ve, for] the simple reason that we h[ad seen it] happen. The gestures of lo[ve]

, 1929

57

e monocle

BY CLAUDE ANET

e to be tainted with a certain val-
definitely restricted to the lower

day, I saw an astonishing thing.
a late afternoon in the Spring. I
house, my sling-shot in my pocket,
ne to a little neighbouring wood in
f winging, by a happy shot, some
ird. A wild and winding path
wood, a charming, solitary place.
een minutes' walk from the town,
ly anybody came there except on
now it was deserted. The rays of
sun danced through the cool, dark
a shower of liquid gold; turtle-
d in the distance. Warm, and a little
d stopped to wait until a blackbird
est bough of a tree should change
for one more favourable to my
m, when I saw two people enter-
od.

recognized the magnificent James,
miling, romantic, he advanced
ough a charming little pattern of
adow. And at his side there walked
ho was she? At that distance, I
ee, and I was consumed with curi-
sitatingly, I flung myself behind a
by and, motionless as a crouching
waited.

ple drew nearer, and I perceived
e lady with the magnificent James
sin by marriage. She was a young
arried not longer than five or six
had come from a distant province
erefore been received by our com-
th that slight coolness which the
rgeois know so well how to affect.
ligently, *(Continued on page 100)*

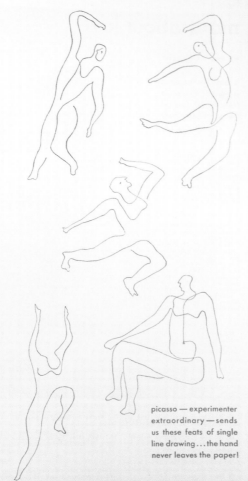

picasso — experimenter
extraordinary — sends
us these feats of single
line drawing...the hand
never leaves the paper!

some one-line drawings by pablo picasso

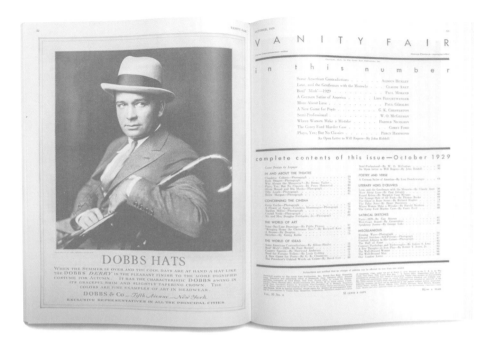

DOBBS HATS

WHEN THE SUMMER IS OVER AND THE COOL DAYS ARE AT HAND A HAT LIKE
THE DOBBS *DERBY* IS THE PLEASANT FINISH TO THE MORE DIGNIFIED
COSTUME FOR AUTUMN. IT HAS THE CHARACTERISTIC DOBBS SWING IN
ITS GRACEFUL BRIM AND SLIGHTLY TAPERING CROWN. THE
COLORS ARE FINE EXAMPLES OF ART IN HEADWEAR.

DOBBS & Co.—*Fifth Avenue*—New York.
EXCLUSIVE REPRESENTATIVES IN ALL THE PRINCIPAL CITIES

메헤메드 아가가 새롭게
디자인한 『배너티 페어』는
푸투라를 채택하고 여백을
유례없이 풍부하게 사용했다.

조이스가 불온하게도 유대인을 'Jew' 대신 'jew'라고 쓴 경우에서
처럼, 소문자 전용으로 보편성을 달성한다는 생각은 자칫 손쉬운
폄하의 수단이 되기도 했다.[13]

 인쇄물에 푸투라를 사용하는 것은 많은 이들에게 대문자 표
기와 민족주의, 그리고 현대성을 둘러싼 근원적인 문화투쟁과 뗄
수 없는 문제였다. 미국의 인쇄업자와 저술가는 다양한 반응을 보
이며 이 변화에 주목했다. 그러다 1929년에 잡지 『배너티 페어』의
디자인 개편으로 논쟁이 촉발되었다.

 『배너티 페어』는 모더니즘 양식에 따라 잡지 전체를 대대적
으로 개편했다. 피처 기사의 제목을 소문자로 조판하는 한편, 처
음부터 끝까지 모든 타이포그래피에 푸투라를 사용했다. 이 개편
은 유럽 디자인이 미국 출판물에 곧장 들이닥친 최초의 사건을 상
징한다.

당시 새로 부임해 『배너티 페어』를 다시 디자인하는 책임을 맡은 메헤메드 아가는 『보그』 베를린판의 아트디렉터 출신이었다.[14] 차례 페이지의 구조와 표제의 짜임새를 보면 그가 푸투라와 같은 서체나 굵직한 괘선 등 현대 유럽의 타이포그래피 디자인에서 흔히 볼 수 있는 요소들을 활용하는 데 관심을 많았음을 알 수 있다.

그러나 아가의 표현적 타이포그래피는 반발에 부딪혔고 아방가르드적 특징이 두드러지는 레이아웃은 다섯 호를 채 지속하지 못하고 조정되었다. 예를 들어 첫 호 이후 아가의 레이아웃은 기사 제목에 소문자만 쓰던 것에서 다시 대소문자를 혼용하는 방식으로, 또 일부분은 산세리프체가 아닌 세리프체를 쓰는 방식으로 되돌아갔다.[15] 당시 『배너티 페어』가 게재한 독자에게 알리는 글에는 이렇게 쓰여 있다.

"제목에 소문자만을 쓰는 방식은 맨 첫 글자를 대문자로, 또는 매 단어의 첫 글자를 대문자로 쓰는 것보다 분명 더 멋집니다. 그렇지만 독자들의 눈이 아직 이 방식에 익숙하지 않은 현재의 시점에서는 읽기가 분명 더 어려운 것도 사실입니다."

현 상황에서 독자들이 요구하는 바를 인정한다는 뜻이다. 이어지는 내용은 다음과 같다.

"따라서 이번 호에서는 멋과 가독성, 혹은 형식과 내용의 절충점을 모색했습니다. 『배너티 페어』는 독자 여러분을 계몽하려는 의도가 조금도 없으며 기사 제목에 다시 대문자를 사용하고, 가독성을 높이고, 형식보다 내용을 우선시하는 방향으로 되돌아가는 편을 택했습니다."[16]

『뉴욕 타임스』는 "프롤레타리아에 마침표를 찍는 자들"이라는 사설을 실어 『배너티 페어』의 대문자 사용을 둘러싼 논란과 반발, 그에 따른 역행 결정을 비꼬았다. "대문자에 반대하는"(anti-capitalist, 반자본주의) 소문자 혁명이 "신구두법 정책"으로 타협을 보았다고 『뉴욕 타임스』는 조롱했다. 공산주의 경제에 자본주

의의 요소들을 재도입한 레닌의 신경제 정책에 빗댄 표현이다. 왼 끝 맞추기는 그대로 유지한 레이아웃 또한 풍자의 대상이 되었다.

"이들은 기사 제목을 지면 중앙이나 단 중앙에 배치하지 않고 단의 왼쪽 끝에 맞춘다. 이 혁명적 투쟁은 대소문자 전쟁, 즉 대문자들에 대항하는 소문자들의 전쟁보다 더 성공적으로 지속되었다."[17]

1930년에 발행된 『인랜드 프린터』의 한 호에는 J. L. 프레이저가 쓴 모더니즘 비평의 또 다른 예가 나온다.[18] 그는 전통적인 정서법으로의 복귀가 가독성을 위한 온당한 길이라고 찬사를 보내면서도 『배너티 페어』의 "세련되고, 더없이 현대적인 독자층"에 대한 자부심과 "취향의 심판자"(arbiter elegantiarum)인 양 구는 오만함을 신랄하게 꼬집었다.[19] 현대적이고 실험적인 디자인의 과잉에 반대하는 입장을 취하던 프레이저는 후에 또 한 편의 사설을 통해 한껏 목청을 돋운다. "『인랜드 프린터』를 꾸준히 보는 독자라면 모더니즘으로 길을 잘못 들 일이 없다!"라는 제목을 단 그 글은 이렇게 시작한다.[20]

"2년 전에는 큐비즘 미술의 영향을 받은 괴상하고 기형적이고 흉하고 읽기도 어려운 서체의 사용을 열렬히 옹호하는 분위기가 있었다. 자칭 모더니스트들이 신선미라고 일컫는 것을 타이포그래피에 더해준다는 이유에서였다. 그때 그랬던 사람들 중에서 그나마 지각이 있는 이들은 이제 그것이 한물갔음을 인정한다."

이어서 인쇄에 관한 전통적 규범의 부활을 논하고, 아니나 다를까 가독성의 기본 원칙을 설명한다. 전통적인 레이아웃 원칙은 그러므로 "선과 함께 강조하는 부분 전체를 비스듬하게" 배치한다거나 기타 "해괴하고 이해할 수 없는" 특징을 지닌 "변칙적 레이아웃"보다 우월하다는 것이다. [21]

프레이저도 『인랜드 프린터』도 모더니즘에 연관된 모든 새로운 서체를 적대시하지는 않는다. 논조에서 트렌드 예측력에 대한 뿌듯함이 묻어나지만 그래도 "큐비즘적" 서체와 "영리한 신'고

폴 랜드의 디자인 중에는
푸투라를 사용한 예가 많다.
1947년의 저서 『폴 랜드의
디자인 생각』(왼쪽)과 1957년
부인 앤 랜드가 쓴 어린이책
『반짝반짝 빙글빙글』(오른쪽).

딕체'"(당시 미국에서 고딕체는 산세리프체를 뜻하는 말로 쓰였
다—옮긴이)는 다르게 취급했다. 프레이저를 위시한 에디터들은
"가짜 모더니즘"과 구별되는 모더니즘 및 산세리프 타이포그래피
의 미덕으로 "레이아웃의 간결성과 장식의 부재"를 꼽았다.**22** 장
식이 없는 것을 옹호한다는 점에서 『인랜드 프린터』는 얀 치홀트
의 신타이포그래피에 이어 스위스 양식에도 영향을 미친 근본 원
칙의 하나를 두둔했던 한편, 지나치게 실험적인 시도에는 반대했
다. 점차 1930년대를 통해 『인랜드 프린터』의 헤드라인에 푸투라
가 채택되었다는 사실을 고려해볼 때 그 "영리한 신'고딕체'" 중 하
나가 푸투라였음은 분명한 듯하다. 이렇게 보면 프레이저가 『배너
티 페어』의 디자인 개편을 비판한 것은 푸투라라는 서체 자체보
다는 소문자만 쓴 표제와 헤드라인의 넓은 자간, 즉 가독성에 대
한 프레이저의 감각을 거스르는 구체적인 부분들에 그가 가졌던
반감에 기인한 것으로 보인다.

 미국에서는 광고주가 인쇄물에 푸투라를 써달라고 명시하
는 경우가 점점 늘어났다. 세 잡지(『보그』, 『새터데이 이브닝 포스

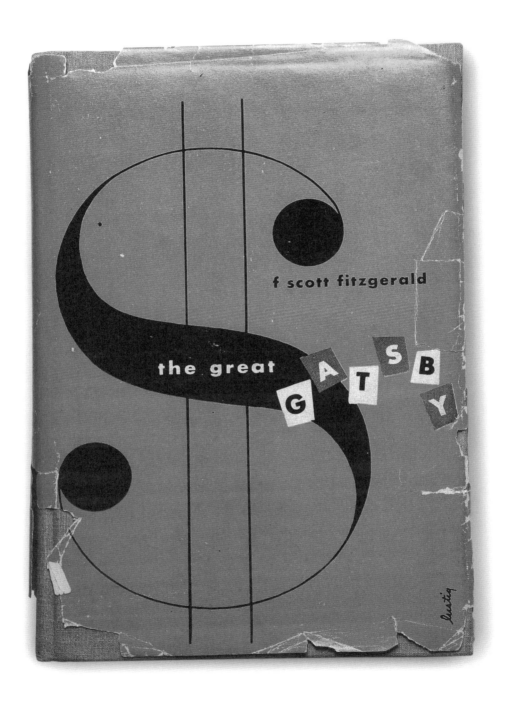

f scott fitzgerald

the great GATSBY

lustig

푸투라는 쓰지 마세요

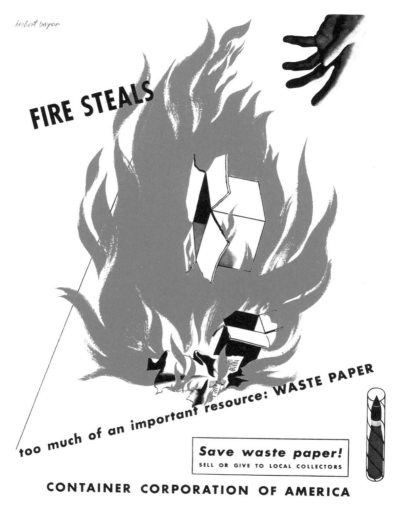

옆 모더니즘은 푸투라를 활용면서 더욱 흥미로워졌다. 앨빈 러스티그는 『위대한 개츠비』의 표지 디자인에 푸투라를 사용했다. 1945년 뉴디렉션스 출판사에서 '뉴 클래식' 총서의 하나로 재출간한 판본.

위 헤르베르트 바이어는 제2차 세계대전 발발 전 1938년에 독일을 떠난 시점을 전후해 푸투라를 광범위하게 사용했다. 컨테이너코퍼레이션오브아메리카(CCA)를 위해 그는 수십 명의 삽화가가 그린 그림이 들어갈 하나의 통일된 시스템을 만들었고 여기에 푸투라를 사용했다.

CIVIL
AIR PATROL
OF THE U. S. OFFICE OF CIVILIAN DEFENSE

Eyes of the Home Skies

푸투라는 제2차 세계대전의
양측 모두에서 싸웠다.
미국의 인쇄업자, 디자이너,
광고주는 푸투라뿐 아니라
모더니즘에 관한 새로운
아이디어들을 다방면에서
기꺼이 받아들였다.

트』, 『네이션스 비즈니스』)에 수록된 광고들의 서체 사용 현황을
기록한 『인랜드 프린터』의 '타이포그래피 득점표'를 보면 푸투라
사용 빈도가 공통적으로 증가했다. 특히 『보그』는 큰 변화를 보였
다. 1930년 한 해 동안 푸투라는 『새터데이 이브닝 포스트』에 실
린 광고의 8퍼센트(264개 중 21개)에 등장한 데 비해 『보그』의 광
고에는 18퍼센트(111개 중 20개)에 등장했다.[23] 그리고 1933년 이
비율은 23퍼센트(117개 중 27개)로 올랐다.[24] 1945년의 전반적인
서체 사용 통계는 푸투라가 완전히 수용되었음을 보여준다. 그해

『인랜드 프린터』는 푸투라가 『보그』의 연속된 세 호에 실린 광고 전체의 4분의 1에 등장했다고 썼다.[25] 바우어사의 광고 또한 푸투라가 광고계에서 거둔 성공을 대대적으로 선전했다. 가령 1930년에 낸 광고에는 푸투라가 잡지 『뉴요커』의 전면 광고 26개 중 11개에, 『하퍼스 바자』의 광고 53개 중 30개에 사용되었다는 내용이 있다.[26]

　　미국의 모더니즘 신봉자가 만든 가장 유명한 디자인들 다수에 푸투라가 등장한다. 대개는 삽화를 곁들인 디자인 또는 사진이 무대 중앙을 차지하는 가운데 조연을 맡았다. 폴 랜드, 브래드버리 톰프슨, 앨빈 러스티그의 여러 작품에서 푸투라는 든든한 버팀목이었고, 독일 나치즘이 부상하면서 급증한 유럽인 망명자들도 푸투라의 힘을 믿었다. 헤르베르트 바이어, 라디슬라프 수트나르, 라슬로 모호이너지(각각 1938년, 1939년, 1937년 망명) 등을 포함한 이들은 각자의 방식으로 해석한 모더니즘을 수많은 미국인에게 보여주었다.[27]

　　인쇄업자와 광고주, 디자이너가 푸투라를 널리 퍼뜨린 이유 중 하나는 푸투라가 현대성과 진보를 상징했기 때문이다. 그러나 다른 이들에게 푸투라는 그저 독특한 헤드라인용 서체, 약간의 변경을 가했을 뿐 전반적으로 전통적인 성격의 레이아웃에 사용할 수 있는 서체였다. 이런 식으로 푸투라는—독일에 뿌리를 둔 서체임에도, 게다가 제2차 세계대전 중에—미국 전역의 버내큘러 타이포그래피에 완전히 통합되었고, 미국적인 서체로 받아들여졌다.[28]

2

스파르타식 기하학

사실 당신은 진짜 푸투라를 써본 적이 없다. 설령 바우어사의 납활자 세트를 가지고 있다고 해도, 엄밀히 말하면 그건 푸투라의 전신이지 최종적인 실체는 아니다. 게다가 당신의 이름이 에리크 슈피커만이 아니라면 그 납활자가 진본일 가능성은 희박하다. 당신이 사용한 서체는 푸투라 출시 직후 만들어져 푸투라와 경쟁했던 당대의 여러 유사품 중 하나이거나, 그런 유사품을 베껴 만든 또 다른 서체이거나, 아니면 현재 시중에 나와 있는 수십 가지 디지털 푸투라 중 하나다. 새로운 포맷에 맞게 단순히 복제한 가짜는 그보다 더 많다. 개중에는 족보로 보나 생김새로 보나 레너와 바우어활자주조소의 원본과 거리가 있음에도 푸투라라는 이름을 달고 있는 서체도 적지 않다. 전문가와 마니아만이 원본과 뻔뻔한 아류, 그리고 오늘날의 온갖 디지털 복제품을 분간할 수 있고, 분간하고 싶어 한다. 나머지 대부분 사람들이 보기에는 아류든 복제품이든—심지어 현대적인 서체를 이것저것 섞어 만든 것조차도—다 푸투라다.

앞 완벽한 진본임을 주장할
수 있는 유일한 푸투라는
독일 바우어활자주조소에서
만든 금속활자다. 다른 모든
푸투라는 아무리 원본에
충실하다고 해도 이후에
새로이 창조된 것이다.

푸투라는 독보적인 서체가 결코 아니었다. 끈질기게 살아남아 현대의 기하학적 산세리프체를 대표하는 본보기가 되었다는 사실 자체가 오히려 대단한 점이다. 바우어활자주조소의 푸투라는 1920–30년대에 독일에서 디자인된 많은 기하학적 산세리프 서체 가운데 하나일 뿐이다. 거의 모든 독일 활자주조소가 그런 서체를 개발했다. 루트비히&마이어의 에르바어그로테스크(Erbar-Grotesk, 1926), 클링스포어의 카벨(Kabel, 1927), 베르톨트의 베르톨트그로테스크(Berthold-Grotesk, 1928), 슈템펠의 엘레간트그로테스크(Elegant-Grotesk, 1929)와 노이차이트그로테스크(Neuzeit Grotesk, 1932), 슈리프트구스의 주퍼그로테스크(Super Grotesk, 1930), 바그너&슈미트의 크리스탈그로테스크(Kristall Grotesk, 1930) 등이 그 예다.[1] 이 서체들은 저마다 비례가 조금씩 다르고, 흥미로운 사연이 얽혀 있으며, 높이 평가할 만한 고유의 특징을 가지고 있다. 그렇다면 푸투라가 그 모든 경쟁 상대와 아류와 모조품을 제치고 기하학적 산세리프체의 전형이 된 까닭은 무엇일까? 얼마간은 시기를 잘 타서다.

활자의 밑면을 보면 미국과
영국에서 사용된 푸투라를
식별할 수 있다. 영미 시장
수출용 푸투라(위)는 활자
높이가 유럽 대륙 표준인
23.56밀리미터보다
낮은 23.31밀리미터여서
밑면을 약간 갈아내야 했다.
스파르탄(아래)과 같이
미국에서 만든 활자는 그럴
필요가 없었다.

제1차 세계대전의 여파로 유럽 경제는 격동기에 접어들었다. 1918년부터 1924년까지 독일에서는 라이히스마르크의 가치가 곤두박질치면서 기업과 산업이 엄청난 타격을 입었다. 1924년에 미국 국무부는 전후 유럽의 재정 안정화를 꾀하고자 세칭 도스안(Dawes Plan)을 마련해 독일 경제에 8억 마르크가 유입되도록 도왔다.[2] 이 차관으로 독일의 극심한 하이퍼인플레이션은 일단락되었고 프랑스와 영국, 나아가 미국에 대한 전쟁 배상금 지불이 원활하게 이루어질 수 있었다.[3] 1925년, 루트비히&마이어와 클링스포어를 포함한 유럽 활자주조소 컨소시엄은 이렇게 투입된 자본을 활용하는 한편 콘티넨털활자주조소협회에 가입했다. 뉴욕에 문을 연 이 협회에 소속되면 자사의 활자를 미국에 직접 마케팅하는 이점을 누릴 수 있었다. 그러나 바우어사는 여기 가입하는 대신 1927년에 따로 뉴욕 지사를 개설하고 곧이어 새로운 서체의

푸투라는 쓰지 마세요

Kathedrale

에르바어(루트비히&마이어),
1926

alten Museum

카벨 라이트(클링스포어),
1927

Madrid

베르톨트그로테스크(베르톨트),
1928

Elektromechanik

엘레간트그로테스크(슈템펠),
1929

마케팅과 판매를 개시했다. 성공을 가져다줄 신호탄이 되기를 염
원한 그 서체는 다름 아닌 푸투라였다.

제1차 세계대전 종전 후 반짝 찾아온 경제 호황기 동안 미국
에서 출시된 서체는 루트비히&마이어의 에르바어, 클링스포어의
카벨, 그리고 바우어의 푸투라가 전부였다. 이 회사들은 당시의 안
정이 얼마 못 가리라는 것을 미처 예상하지 못했다. 1929년 시장
붕괴가 일어난 데 이어 1930년에 제정된 미국 관세법은 독일 활자
가 새로이 미국에 진출하는 것을 가로막는 장벽이 되었다. 푸투라
가 만약 몇 년 전이나 후에 판매되기 시작했다면 미국 시장에서
결코 설 자리를 찾지 못했을 것이다. 푸투라 이후에 출시된 유럽의
기하학적 산세리프 서체들은 거의 기회를 잡지 못했다.

그러나 푸투라가 성공한 이유가 단지 타이밍이 좋아서는 아
니다. 같은 부류의 서체들 중에 가장 널리 모방되었다는 사실은

SPARTAN

▶ MEDIUM AND *MEDIUM ITALIC*

Here is a sans serif that brings new utility to a design already established as a composing room standard. Through arrangement with the Mergenthaler Linotype Company, ATF Spartan Medium and Medium Italic match the machine versions in the smaller sizes, and extend their design characteristics in the larger sizes. The harmony between machine-set body matter and hand-set display thus obtainable is but one of the many features of the ATF Spartans. Designers and layout men will appreciate their careful fitting and the convenience of the auxiliaries cut to go with them. Compositors will look on these auxiliaries as time-savers and find similar economy in the fact that these faces are cast on American line. Printers will be quick to recognize all these advantages but will set even greater store by the accurate casting and the wear-ability that make ATF type "the best type made."

AMERICAN TYPE FOUNDERS

ELIZABETH, NEW JERSEY

Branches and Selling Agents in Twenty-three Principal Cities

1939년 라이노타입사는 푸투라의 위세에 대응할 방책으로 스파르탄을 내놓았다. 자사의 자동 라인캐스팅(한 줄의 활자를 묶음으로 주조하는 방식─옮긴이) 식자기용은 물론, 아메리칸타입파운더스와의 협력으로 손조판 활자도 출시해 모든 인쇄 시스템에서 경쟁력을 갖추도록 했다.

푸투라는 쓰지 마세요

FUTURA

푸투라(바우어, 파울 레너, 손조판 활자로 출시, 인터타입에 기계조판용으로 라이선스), 1927

MAKE TROUBLE

보그(인터타입), 1930

CONCERT

스파르탄(라이노타입, 기계조판용으로 출시, 아메리칸타입파운더스에서 손조판 활자로 제작), 1939

SELECT WRITER

템포(러들로, 로버트 헌터 미들턴), 1930

PRINTING

트웬티스센추리(랜스턴모노타입, 솔 헤스), 1937

AXYZazbc5

에어포트고딕(볼티모어활자주조소), 1927-28

PRESENTING
INTERTYPE
FUTURA

In five weights and five convenient sizes

METRO

—the new Dwiggins-designed sans-
serif series exclusive to Linotype—
is available in four distinct weights,
and a complete range of sizes from
6 to 36 point. Metroblack is the
face you are reading. Metrolite,
Metromedium and Metrothin are
briefly compared below:

MEDIUM EVERY job should start
with a plan that gives
the exact size of each type block. Have the layout m
an compute with care the number of letters in each

LITE EVERY job should start with
a plan that gives the exact size
of each type block. Have the layout man compu
te with care the number of letters in each piece

THIN EVERY job should start with a pl
an that gives the exact size of ea
ch type block. Have the layout man compute with ca
re the number of letters in each piece of copy and you

Specimen material showing the
usefulness of this smart sans-serif
series is available on request. Write
the nearest agency. No obligation.

TRADE LINOTYPE MARK'S

MERGENTHALER
LINOTYPE COMPANY
BROOKLYN, N. Y. · SAN FRANCISCO · NEW ORLEANS
CHICAGO · CANADIAN LINOTYPE, LIMITED, TORONTO
Representatives in the Principal Cities of the World

위 인터타입사는 1934년에
푸투라라는 상표에 대한
라이선스를 얻어 자사의
주식기용 활자에 사용하기
시작했다. 이름은 푸투라라고
적혀 있지만 이 활자는 사실
인터타입의 보그다. 이후
버전들은 바우어의 푸투라에
좀 더 충실한 모양으로
바뀌었다.

오른쪽 위 라이노타입의
메트로. 1929년 첫 출시
당시의 디자인.

푸투라가 제일 잘나갔다는 증거다. 출시된 지 1년이 채 안 되어 푸
투라를 베낀 서체들이 생겨났다. 일례로 볼티모어활자주조소는
미국 시장의 수요에 맞추어 에어포트고딕(Airport Gothic)이라는,
푸투라와 구별이 안 될 만큼 비슷한 활자를 만들었다. (모방의 대
상으로 삼은 것은 디테일마다 다르다. 몰래 입수한 원본 드로잉을
베껴 만든 부분도 있고, 더 흔하게는 바우어사의 금속활자를 전
기주조로 복제한 부분도 있다.)『배너티 페어』의 1929년 10월 호
디자인 개편에서 푸투라를 성공적으로 사용한 경험으로 힘을 얻
은 아트디렉터 메헤메드 아가는 잡지『보그』를 새롭게 디자인하
는 유사한 프로젝트를 맡으면서 보그(Vogue)라는 이름의 전용 서

체를 제작하기로 한다. 푸투라의 커스텀 버전인 보그는 1930년 인터타입사에서 디자인했는데 이 결정에는 인터타입 주식기(활자의 문선, 주조, 식자를 함께 처리하는 기계―옮긴이)와 호환되는 서체를 만들려는 의도가 작용했다(라이선스 비용을 아끼려는 목적도 당연히 있었을 것이다).

신규 수요를 놓치고 싶지 않았던 라이노타입사는 저명한 활자 디자이너 W. A. 드위긴스에게 새로운 산세리프체 디자인을 의뢰하고, 드위긴스는 메트로(Metro)라는 독창적인 서체를 만들어 낸다. 크게는 기하학적 원리에 기반을 두지만 휴머니스트 양식의 획을 사용한 메트로는 1929년에 출시되었다. 그러나 1년이 지나지 않아 드위긴스는 상업적 압력에 못 이겨 이 서체를 좀 더 푸투라와 닮은 모양으로 수정한다. 단층 구조로 바꾼 **a**, 획이 꺾이는 부분을 뾰족하게 처리한 **M**과 **N**이 그 예다. 1930년에 출시된 메트로 No. 2는 대중성 면에서 최초 버전을 빠르게 압도했기 때문에 흔히들 아는 메트로 십중팔구 No. 2이다.

1930년에 시카고 디자이너 로버트 헌터 미들턴은 템포(Tempo)라는 푸투라를 닮은 러들로 주식기용 활자를 디자인한다. 템포의 이탤릭 대문자 다수는 푸투라의 기하학적 엄밀함을 버리고 획이 살짝 휘어지는 특징을 보인다. 물결처럼 구불거리는 모양으로 인해 템포는 푸투라의 기계적인 정확성에서는 느낄 수 없는 가볍고 따스하며 경쾌한 인상을 풍긴다. 특히 제목용 크기에 포함된 대체 활자인 '필기체 대문자'를 사용하는 경우에 그런 느낌이 물씬 나며, 전반적으로 독특하면서도 친근해 보이는 효과를 얻는다. 그러나 시장의 압력 때문에 러들로사는 이 대문자들을 카벨이나 푸투라처럼 생긴 활자들로 즉시 갈아 끼울 수 있도록 옵션을 충분히 갖춰놓고 템포를 출시했다.

푸투라의 인기는 고공 행진을 이어갔고 1937년에는 라이노타입사의 맞수 랜스턴모노타입사가 트웬티스센추리(Twentieth Century)라는 푸투라를 그대로 모방한 모노타입 주식기용 활자

라이노타입의 메트로
라이노타입의 메트로 No. 2

60 and 72 Point
Ludlow 28-LI Tempo Light Italic

IDEAL TYPE FO
Better Display
delicate charac

러들로사에서 출시한 템포의
표준 정체는 푸투라와 닮은
글자들로 구성되어 있었다.
그러나 제목용 크기의
템포에는 독특한 '필기체
대문자'가 포함되었다.

MONOTYPE RECORDER

SERIES No. 262
ROMAN

A	a	b	d	g	J	M	N	p
581	166	131	307	70	83	165	210	275

Q	q	R	s	t	u	W	w	W
91	168	199	439	288	346	109	110	153

위 에릭 길이 모노타입을 위해 디자인한 길산스(1928). 새로운 산세리프체의 요구에 영국 모노타입사가 내놓은 (대체로) 성공적인 해답이었다. 오늘날까지도 길산스는 영국의 문화경관을 지배하는 요소로 활약하고 있다. / **아래** 그럼에도 당시 영국 모노타입사는 시장의 수요를 좇아 길산스를 푸투라(와 카벨)처럼 꾸민 대체용 활자들을 판매했다.

Vogue **10 point**

ABCDEFGHIJKLMNOPQRSTUVWXYZ
abcdefghijklmnopqrstuvwxyz 1234567890
[]%†§‡¶*()$,.-;':'!?&¹/₈¹/₄³/₈¹/₂⁵/₈³/₄⁷/₈

Special No. 2 Special No. 6 Special No. 8
GQ GQ afgtu''1 Gag; kmnru

Special No. 3
CGJMQUWY CGJMQWY abcefgijrt,.;''12

Special No. 4 Small Caps
ABCDEFGHIJKLMNOPQRSTUVWXYZ

위 대체 활자를 활용하면 보그는 푸투라나 카벨과 닮아 보일 수 있다. 스페셜 No. 2는 푸투라처럼, 스페셜 No. 3은 카벨처럼 변장하는 데 요긴하다.

옆 문자의 모양은 누구의 소유인가? 보통 소유권이 인정되는 것은 서체의 이름뿐이다. 볼티모어활자주조소의 에어포트고딕 (1928)은 푸투라를 최초로 무단 복제한 서체들 중 하나다.

Airport Gothic — No. 102

CHARACTERS IN COMPLETE FONT

ABCDEFGHIJKLMNOPQRSTUV
WXYZ&abcdefghijklmnopqrstu
vwxyz.,-':;?!fiffflffl($1234567890

*6 Pt.—40A CAPS 80a Lower Case
ABCDEFGHIJKLMNOPQRSTUVWXYZABCDEabcdefghijklmnopqrstuvwxyzabcdef$12345

*8 Pt.—30A CAPS 60a Lower Case
ABCDEFGHIJKLMNOPQRSTUVWXYZABCabcdefghijklmnopqrstuvwxyz $13

*9 Pt.—26A CAPS 53a Lower Case
ABCDEFGHIJKLMNOPQRabcdefghijklmnopqrstuvwxyz $1234567

*10 Pt.—26A CAPS 53a Lower Case
ABCDEFGHIJKLMNOPQRSTUabcdefghijklmnopqrstuv $123

*11 Pt.—24A CAPS 47a Lower Case
ABCDEFGHIJKLMNabcdefghijklmnopqrstuvwy$12345

*12 Pt.—24A CAPS 47a Lower Case
AVWXYZABCDEFGHIJKLavwxyzabcdefghijkl $23

14 Pt.—22A CAPS 42a Lower Case
ABCDEFGHIJKLMNOabcdefghijklmnop $12

18-1 Pt.—12A CAPS 26a Lower Case
AMNOPQRSTUValmnopqrstuv $78

18-2 Pt.—12A CAPS 26a Lower Case
AWXYZABCDEFawxzabcdef $90

24 Pt.—8A CAPS 17a Lower Case
AGHIJKLMNafghijklmn $12

30 Pt.—6A CAPS 10a Lower Case
AOPQRSTaopqrstu3

36 Pt.—5A CAPS 7a Lower Case
AUVWavwxy 4

42 Pt.—4A CAPS 6a Lower Case
ABCDabcei28

48 Pt.—4A CAPS 6a Lower Case
AXYZazbc 5

Airport Gothic Italic — No. 202

CHARACTERS IN COMPLETE FONT

ABCDEFGHIJKLMNOPQRSTUVW
XYZ&abcdefghijklmnopqrstuv
wxyz.,-':;?!fiffflffl)$1234567890

*6 Pt.—40A CAPS 80a Lower Case
ABCDEFGHIJKLMNOPQRSTUVWXYZABCDEabcdefghijklmnopqrstuvwxyzabcdefgh $12345

*8 Pt.—30A CAPS 60a Lower Case
AFGHIJKLMNOPQRSTUVWXYZABCahijklmnopqrstuvwxyzabcdefgh$167890

*9 Pt.—26A CAPS 53a Lower Case
ABCDEFGHIJKLMNOPQRSTUVWXYZabcdefghijklmnopqrstu $1234

*10 Pt.—26A CAPS 53a Lower Case
ABCDEFGHIJKLMNOPQRSTUWabcdefghijklmnopqrstuv $123

*11 Pt.—24A CAPS 47a Lower Case
ABCDEGHILMNOPRSTWYabcdefghiklmnoprstuw $123

*12 Pt.—24A CAPS 47a Lower Case
AVWXYZABCDEFGHIJKLawxyzabcdefghijklm $45

14 Pt.—22A CAPS 42a Lower Case
ABCDEFGHIJKLMNabcdefghijklmnoqp $123

18-1 Pt.—12A CAPS 26a Lower Case
AMNOPQRSTUVanopqrsuvwxyz $78

18-2 Pt.—12A CAPS 26a Lower Case
AWXYZABCDEFazabcdefghij $90

24 Pt.—8A CAPS 17a Lower Case
AGHIJKLMNaklmnopqr $12

30 Pt.—6A CAPS 10a Lower Case
AOPQRSTastuvwx 3

36 Pt.—5A CAPS 7a Lower Case
AUVWayzabc 4

48 Pt.—4A CAPS 6a Lower Case
AXYZadeg 5

12

를 내놓았다. 같은 해, 라이노타입 주식기와 치열한 경쟁을 벌이던 인터타입은 바우어사로부터 라이선스를 확보해 푸투라를 고유의 라인캐스팅 식자 시스템에 맞게 제작할 수 있게 됐다.

1939년 라이노타입사는 디자인을 수정한 메트로만으로는 푸투라형 서체의 수요를 따라가기 힘들다고 판단하고, 전략의 패배를 만회하기 위해 푸투라와 대체로 구별이 안 되는 스파르탄(Spartan)이라는 대식구 서체가족을 만든다. 그리고 시장에서 경쟁력을 완비할 수 있도록 아메리칸타입파운더스(ATF)와 협력해 손조판용 활자로도 제작한다. 한 가지 작은 차이라면 라이노타입의 스파르탄은 복층 구조의 소문자 a를 대체 활자로 포함하고 있어 원하는 경우에 제공했다는 점이다.

옆 1939년의 보이콧은 미국 인쇄소들에 국산 서체를 쓸 것을 촉구했다. 그러나 그 서체들 대부분이 독일식 디자인을 좇은 것이었다.

푸투라가 출시된 지 10년쯤 되자 미국 주요 서체 회사의 카탈로그에는 푸투라와 비슷한 서체가 예외 없이 포함되었다. 여러 쟁쟁한 기하학적 산세리프체가 경쟁을 벌였던 유럽에서도 푸투라를 모방한 서체들의 확산을 피할 수 없었다. 1930년에 프랑스의 걸출한 활자주조소 드베르니&페뇨는 푸투라의 라이선스를 구입해 외로프(Europe)라는 이름으로 출시했다.

영국의 경우, 영국 모노타입사가 길산스(Gill Sans, 1928)를 성공시키면서 푸투라를 비롯한 독일 산세리프 서체들의 진격이 주춤해지는 듯했다. 길산스는 에드워드 존스턴의 언더그라운드(Underground, 1918. 런던 지하철을 위해 디자인한 서체로 존스턴 또는 존스턴산스라고도 불린다—옮긴이)를 그의 제자 에릭 길이 업그레이드한 버전이었다. 그러나 영국의 취향도 독일의 기세에 무릎을 꿇었다. 라이노타입사의 메트로, 러들로사의 템포가 그랬듯이 영국 모노타입사도 길산스에 푸투라의 외양을 입히기 위해 대체 활자들을 내놓았던 것이다.

다시 미국으로 돌아오면, 모조품이 우후죽순으로 생겨나고 미국 제품에 새로운 관세율이 적용되는 상황에서도 오리지널 푸투라, 즉 바우어활자주조소의 원본은 베스트셀러의 자리에서 내

푸투라는 쓰지 마세요

Boycott Nazi Type!

EVERY TIME you order a German-made type face, American dollars go abroad to help Nazi aggression. All branches of the graphic arts are joining in a concerted movement to ban the use of type faces made in Nazi Germany. Boycotting Nazi type faces does not mean sacrificing artistic merit. American-made types are available to replace the most commonly-used Nazi faces.

By specifying American type faces you will help American industry and further the development of American type design. Reference to your type specimen books will reveal many American type faces you may have overlooked which can be used in place of Nazi-made types.

Specify type "NOT MADE IN GERMANY."

Made in Germany	Made in U.S.A.
FUTURA series	20th CENTURY series (Mono.)
	SPARTAN series (Lino.)
	VOGUE series (Intertype)
	TEMPO series (Ludlow)
FUTURA Display	Tourist Gothic · Othello
KABEL series	SANS SERIF series (Mono.)
BETON series	STYMIE series (A.T.F.)
	STYMIE series (Mono.)
BETON OPEN	CAIRO OPEN
GIRDER series	KARNAK series (Ludlow)
	MEMPHIS series (Lino.)
	CAIRO series (Intertype)
Bernhard Cursive	Liberty
Bernhard Roman and Italic	Bernhard Modern and Italic
LUCIAN · Lucian Bold	GRAPHIC Light · GRAPHIC Bold
BODONI TYPES (Bauer)	BODONI TYPES (American)
CARTOON	COMIQUE · FLASH · BALLOON
Eve Light · Eve Italic	Rivoli · Rivoli Italic
Eve Heavy	Paramount
NEULAND	NORWAY · NEWTOWN
OFFENBACH	LYDIAN
Gillies Gothic Bold	Kaufmann Bold
Signal	Britannic · Swing Bold
AMBASSADOR II	LYDIAN Italic
ATRAX	HOMEWOOD
CORVINUS	EDEN
Gladiola	Romany
Holla	Keynote
Mondial Bold Condensed	Ultra Bodoni Extra Condensed
Narcissus	Narciss · Cameo · Gravure
Trafton	Coronel

Encourage American Design!

알레산드로 부티가 이탈리아
활자주조소 네비올로를
위해 디자인한 셈플리치타
(Semplicità), 1930

스페인의 활자주조소
리차르드간스에서 디자인한
그로테스카라디오(Grotesca
Radio), c. 1930

ELEGANTE TIPO
DE ACTUALIDAD
Y DEL PORVENIR

영국 활자주조소
스티븐슨블레이크에서
디자인한 그랜비(Granby),
1930

AAA BB CC DD EEEE FF G
G HH III JJ KK LLL MM NN
N OOO PP Q RRR SSS TTT
UU VV WW X YY Z & ,,, ; : ...

려오지 않았다. 한때 푸투라가 보이콧의 대상이 되었다는 사실은 그 성공에 대한 방증이기도 하다. 1939년에 미국의 주요 인쇄소와 광고주, 출판사가 단합해 나치 독일의 서체를 불매하기로 한다. 이들은 나치의 침략에 미국 달러화를 대주는 일을 중단하고 국산 서체에 돈을 쓰자고 촉구했다. 그리고 "예술적 가치를 희생하는 일이 없도록" 푸투라를 대신할 만한 미국 서체들을 안내했는데 이들 서체는 다름 아닌 푸투라에서 영감을 얻은 유사품과 모조품이었다. 푸투라는 그저 또 하나의 비슷비슷한 서체가 아님을 증명한 셈이다.[4]

1941년 미국이 제2차 세계대전에 뛰어들면서 미국과 독일 간에 미약하게나마 유지되던 무역이 완전히 끊어졌다. 무역 단절과 반독일 전쟁 프로파간다로 인해 푸투라라는 상표가 영원히 사라지고 푸투라와 경쟁하던 미국제 모조품들이 승리를 거뒀어야

마땅하다. 하지만 1941년 무렵에는 그 미적 개념이 이미 없앨 수 없을 지경으로 거대해져 있었다. 심지어는 미군의 선전 포스터와 전투 지도에도 푸투라 아니면 푸투라를 모방한 미국 서체가 사용되었다.

바우어사에서 새로 주조한 활자를 구할 수 없었던 전쟁 중에도 아이디어로서의 푸투라는 여러 경쟁품과 유사품을 통해 명맥을 이어갔다. 1950년대에 이르러 반독 감정이 사그라들고 독일과 미국의 무역이 재개되자 바우어의 푸투라는 미국 시장에 다시 손쉽게 안착했다. 푸투라라는 제품과 이름과 미학은 결코 죽지 않고 살아 있었기 때문이다. 미국산 유사품들이 장악하다시피 했던 10년의 기간을 거치고도 미국에서 푸투라는 1950년대 중반까지 선두 주자의 위치를 굳건히 지켰다.

예컨대, 광고주와 디자이너는 어떤 서체를 쓸지 명확히 정하지 않은 상태로 지역 조판소에 연락을 취하는 경우가 많았다. 같은 유형이라도 서체마다 맞는 기계나 시스템이 조금씩 달랐기 때문에 특정 서체보다는 크게 묶어서 어떤 범주를 판매하는 것이 조판소 입장에서는 사업적으로 더 유리했다. 볼티모어의 조판 회사들은 서체 목록에 템포, 에어포트고딕, 스파르탄, 트웬티스센추리 등을 따로따로 올리지 않고 기하학적 서체들을 '푸투리아'(Futuria)라는 이름으로 통칭했다. 또 어떤 회사들은 카벨과 길산스를 푸투라라는 이름 아래에 두기도 했다. 물론 푸투리아가 아닌 푸투라를 써달라고 명시하는 디자이너도 있었지만, 이는 오늘날로 치면 구글 문서에서 에어리얼(Aerial) 대신 헬베티카 노이에(Helvetica Neue)를 사용하려는 것이나 다름없었다. 즉, 시스템이 받쳐주지 않는 서체를 사용하려는 시도였다.

기하학적 산세리프체의 범주에서 푸투라는 으뜸 지위를 차지했던 만큼 새로운 조판 시스템이 등장하면 그에 맞는 신규 버전이 만들어졌다. 푸투라는 새로운 사진식자용 버전이 최초로 나온 서체 중 하나였을 뿐 아니라, 이후 데스크톱출판 시대가 열리

조판 회사는 대개 자체적으로 서체 견본을 만들고 가장 적절해 보이는 이름들을 사용했다. 위 서체는 러들로사의 템포이나 푸투라라는 명칭이 붙어 있다.

FUTURA MEDIUM No. 815 CLASS O

(Cut in sizes from 4 line to 36 line)

FOUR LINE

ABCDEFGHIJKLT$&,.?!

FOUR LINE

RabcdefghijkImnopqrst

HAMILTON MANUFACTURING COMPANY • Two Rivers, Wisconsin

SIX LINE

See explanation of point width table on Page 4.

EGABMRYSO

EIGHT LINE

RILNODUF

TEN LINE

QUENIB

PAGE 10

TABLE OF APPROXIMATE CHARACTER POINT-WIDTHS

FUTURA MEDIUM No. 815		A	B	C	D	E	F	G	H	I	J	K	L	M	N	O	P	Q	R	S	T	U	V	W	X	Y	Z	&	.	,	!	?	1	2	3	4	5	6	7	8	9	0	$
FOUR LINE	U.C.	44.0	29.0	37.5	36.5	26.5	24.0	46.5	35.0	8.0	20.5	34.5	22.0	52.5	41.5	46.5	27.5	49.0	31.0	31.0	26.5	34.5	41.0	65.5	36.5	37.0	34.5	42.5	6.5	12.5	9.0	24.0	14.5	32.0	32.0	34.5	33.0	32.5	34.0	30.5	32.0	33.5	28.5
	L.C.	31.0	31.5	26.0	31.5	29.0	19.0	31.5	26.5	8.0	9.5	26.5	8.5	46.0	26.5	32.0	31.5	31.5	20.0	22.0	15.5	26.0	30.0	47.5	33.0	32.5	31.5																
FIVE LINE	U.C.	55.0	36.0	47.0	45.5	33.0	30.0	58.5	44.0	10.5	25.5	43.0	27.5	66.0	52.0	61.0	34.0	61.0	39.0	39.0	36.0	43.0	51.5	82.0	45.5	46.0	43.0	53.0	10.5	15.5	11.0	30.0	18.0	40.0	40.0	43.5	41.0	41.0	42.0	38.0	40.0	42.0	35.5
	L.C.	38.5	39.5	12.5	39.5	26.5	23.5	39.5	33.0	10.0	11.5	33.0	11.0	57.0	33.5	40.0	39.0	39.0	25.0	27.5	19.5	32.0	37.5	59.5	41.0	40.5	39.5																
SIX LINE	U.C.	66.0	43.5	56.5	54.5	40.0	36.0	70.0	52.5	12.5	30.5	51.5	33.0	79.0	62.0	73.0	41.0	73.0	47.0	47.0	43.0	51.5	62.0	98.5	54.5	55.5	51.5	63.5	12.5	18.5	13.5	36.0	21.5	48.0	48.0	52.0	49.5	49.0	51.0	45.5	48.0	50.5	42.5
	L.C.	46.5	47.0	39.0	47.0	43.5	28.5	47.0	39.5	12.0	14.0	39.5	13.0	68.5	40.0	48.0	47.0	47.0	30.0	32.0	23.5	45.0	71.0	49.5	48.5	47.0																	
EIGHT LINE	U.C.	88.0	58.0	75.0	72.5	53.0	48.0	93.5	70.0	16.5	40.5	68.5	43.5	105	83.0	97.5	62.5	97.5	62.5	57.5	69.0	82.5	131	72.5	74.0	69.0	84.5	17.0	25.0	18.0	48.5	28.5	64.0	64.0	68.5	66.0	65.5	68.0	61.0	63.5	67.5	56.5	
	L.C.	61.5	63.0	52.0	63.0	58.0	37.5	63.0	53.0	16.5	18.5	52.5	17.5	91.5	53.5	64.0	62.5	62.5	40.0	44.0	31.5	51.5	60.0	95.0	65.5	64.5	63.0																
TEN LINE	U.C.	110	72.5	94.0	90.5	66.5	60.0	116	87.3	20.5	50.5	85.5	54.5	132	103	121	86.0	122	78.0	75.0	86.0	103	164	90.5	92.5	86.0	105	21.0	31.0	22.5	60.5	35.5	80.0	80.0	86.5	82.5	85.0	76.0	79.5	84.5	70.5		
	L.C.	77.0	78.5	65.0	78.5	72.5	47.0	78.5	66.0	20.5	23.5	66.0	21.5	114	66.5	80.0	78.0	78.0	50.0	55.0	30.0	64.5	75.0	118	82.0	81.0	78.5																

푸투라는 쓰지 마세요

MODERNA BOLD
(This design also shown in two-colors on back cover)
Outline is Style No. S-478, takes Class "S" Prices.

No. O-477 15 line 17c per letter
3A Cap font $12.75; 4A $18.02; Figs. $4.42

TOIL3

No. O-477 12 line 14c per letter
3A Cap font $10.50; 4A $14.84; Figs. $3.64

SCOT2

No. O-477 10 line 11c per letter
3A Cap font $8.25; 4A $11.66; Figs. $2.86

GENTS5

No. O-477 8 line 9c per letter
3A Cap font $6.75; 4A $9.54; Figs. $2.34

MARKETS

No. O-477 6 line 7c per letter
3A Cap font $5.25; 4A $7.42; Figs. $1.82

GIN Cocktail 12

If LESS than 25 letters are ordered, add 50% to price per letter. Type shown made in all sizes to 100 line. See page 2 for Font schemes and complete price list.

옆 해밀턴매뉴팩처링컴퍼니는 벽보, 현수막, 전단지 등에 사용할 수 있는 목활자 버전의 푸투라(1951)를 제조해 인쇄소에 공급했다.

위 다른 회사들도 푸투라와 유사한 목활자를 만들었다. 애크미의 모더나(Moderna, 1937), 아메리칸우드타입의 모드(Mode, 1936) 등이 그 예다.

스파르타식 기하학 **57**

어떤 디지털 푸투라도 완전히 똑같지 않다. 붉은색은 뇌프빌디지털 푸투라이고 나머지 윤곽선은 동시대 푸투라 십여 종의 같은 포인트 S자를 나타낸다.

면서 디지털 폰트로도 발 빠르게 제작되었다. 푸투라가 아닌 유사품 중에는 사진식자나 디지털 시스템에 맞춰 업데이트가 이루어진 예도 있으나, 잊히고 만 서체도 적지 않다. 푸투라와 경쟁했던 일부 서체들은 결국 상업적 압력에 굴복해 바우어사로부터 푸투라라는 이름에 대한 라이선스를 취득하기도 했다. 실물에 대해 아이디어가 헤게모니를 완전히 장악하게 된 것이다. 라이노타입사의 사식용 서체는 스파르탄이 아니었다. 이제 그냥 푸투라였다.

공개 소프트웨어와 오픈타입 시대에는 새로운 전설이 여러 사람의 힘으로 만들어진다. 즉, 어떤 디자인이 바이러스처럼 확산되면서 사람들이 그것을 베끼고 공유하고 템플릿으로 사용하는 과정을 통해 태어난다. 이런 맥락 속에서 오늘날의 푸투라는 수십 종의 디지털 버전으로 계속해서 인기를 구가하고 있다. 지난 20년 동안 모든 주요 서체 회사는 제각기 푸투라의 라이선스 버전을 보유하게 되었다. 비트스트림 푸투라, 어도비 푸투라, 패러타입 푸투라, 엘스너+플라케 푸투라, 뇌프빌디지털 푸투라, 베르톨트 푸투라, 거기에다 모노타입 푸투라와 라이노타입 푸투라까지. 기하학

　　　　　　　푸투라는 쓰지 마세요

적 산세리프체라는 개념과 푸투라라는 이름이 너무나 끈끈하게 결부된 나머지 사람들은 푸투라를 원하지 대용품은 사양한다. 그리하여 이제 우리는 얼마든지 많은 회사로부터 푸투라를 구매할 수 있지만 그 회사들은 모두 라이선스 계약을 통해 바우어사 서체의 상표를 사용하며 레너 가족에게 로열티를 지급하고 있다.[5]

　　푸투라가 미국에서 오래도록 기하학적 산세리프체의 전범이 되어온 것은 기하학적으로 완벽해서라기보다 거의 똑같이 생긴 복제품들이 성공을 거둔 데 기인한다. 유럽에서는 푸투라가 그처럼 유일무이한 모델도, 시장을 주도하는 독보적인 서체도 아니었다. 오늘날에는 복제품들의 성공이 원본의 미학과 문화적 세력권을 규정한다. 50년 후 사람들이 기억하는 유일한 푸투라는 깃허브나 구글 폰트에서 무료로 제공하는 버전이 될 가능성도 없지 않다. 현재 유일하게 이용 가능한 오픈소스 푸투라는 절묘하게도 주요한 미국산 복제품의 이름을 따 붙인 스파르탄이다. 그러나 다른 모든 복제품이 그랬듯 이 복제품 또한 결국 사람들로 하여금 다시 원본을 찾게 만드는 역할만 하게 될지 모른다.

　　대량생산 시대에 새로 만들어진 버전들에서는 레너의 손길이나 바우어사 기계의 정밀성을 찾아볼 수 없다. 그렇지만 필경 푸투라라는 모델은 최초의 디자인보다 훨씬 더 유용한 템플릿의 기능을 하고 있다. 무거운 상자에 가득 담겨 가지런한 정리함에 보관된 조그만 납활자들은 그 유통 방식이 허용하는 범위를 넘어서지 못한다. 그러나 실상 푸투라는 하나의 아이디어에 가까우며 훨씬 멀리까지 영향을 미친다. 그 아이디어란 자신감 있는 기하학적 산세리프체, 지나치게 엄밀하지는 않으면서도 정확한 서체, 불필요한 복잡함을 신중하게 덜어내고 단순하게 만든 형태, 손과 기계의 결합 같은 말로 설명될 수 있을 것이다. 푸투라는 현대성에 관한 미적 개념이다. 그것은 인간의 손길이 살짝 들어간 깔끔한 선들로 형상화되어 희망찬 이름 안에 깃들여 있다.

NIEDER MIT DEN KRIEGSHETZERN!

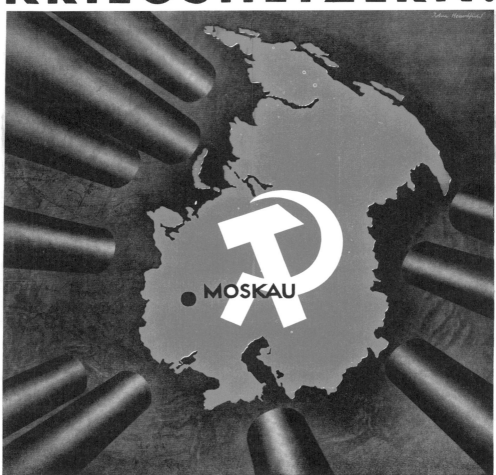

MOSKAU

KÄMPFT FÜR DIE SOWJETUNION!

Herausgeber und für den Inhalt verantwortlich: Ernst Schneller, Berlin. — Druck: Westdeutsche Buchdruck Werkstatten AG., Düsseldorf, Kölner Straße 44 · Telefon 28378.

3

퇴폐 타이포그래피

타이포그래피 양식 대부분은 한창때의 혈기를 잃은 지 오래다. 책임감 있는 어른이라도 된 양 구호를 외쳐대는 일은 그만두고 돈벌이가 되는 일자리를 찾았다. 이따금 어떤 타이포그래피 양식이 정치적 열정을 되찾을 때도 있지만, 대부분의 서체는 대부분의 사람이 그렇듯 정치적 극단주의자가 아니다. 하지만 활자는 시각언어이므로 모든 정치는 활자의 옷을 입는다. 정치에 결부된 타이포그래피 양식은 슬로건을 부르짖고, 유권자를 결집시키며, 거리와 웹사이트와 밈을 통해 곳곳에서 정치투쟁을 벌인다.

　　미국의 정치 캠페인 대부분은 모든 홍보물에 동일한 서체를 적용할 만큼 정교하지도 조직적이지도 않다. 그런데 정치 캠페인은 메시지를 통제하는 것이 무엇보다 중요하다. 정치적 기호의 힘은 디테일에 달려 있다. 유세장에 나온 지지자의 숫자, 당 노선에 충실한 트위터 게시물과 이메일을 내보내는 속도, 지지층을 향한 소통의 일관성 같은 것이 관건이라는 뜻이다. 모든 자료에 일관된 타이포그래피 언어를 사용하는 것은 메시지를 통합하고 분명한

앞 독일 공산당의 1932년
선거용 포스터. 대문자
J가 길게 늘어진 푸투라
볼드 초기 버전을 사용해
디자인되었다.

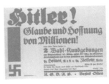

"히틀러! 수백만의 믿음과
희망!" 1932년 독일 총선을
위한 나치당 지지 전단.
블랙레터로 조판되었다.

목소리를 구축하는 한 방법이다.

1932년 선거에서 아돌프 히틀러를 패배시키고 싶었다면 당신의 표는 아마 푸투라에, 더 정확히 말하면 푸투라를 광고에 사용한 공산당 후보에게 갔을 것이다. 푸투라 볼드로 인쇄한 공산당 포스터들은 "기아와 전쟁에 맞서 싸우라", "자본주의는 당신의 마지막 남은 빵 조각을 빼앗아 간다" 등의 선언과 함께 텔만에게 투표하라며 행동을 촉구했다. 이 캠페인은 예술가 존 하트필드가 디자인을 맡았는데 공산당 선거 홍보물의 대부분이 푸투라 아니면 푸투라와 유사한 카벨 같은 현대적 산세리프 서체로 조판되었다.[1]

1932년에 독일인들은 혁명을 꾀하는 공산당이냐 격변을 도모하는 극우 정당이냐를 놓고 어려운 선택을 해야 했다. 독일 국가 의회 의석 608석과 공화국의 지배권이 걸려 있었다. 선거전은 과열되었고 각 당의 캠페인은 전국 각지의 도시와 시골 마을로 뻗어갔다. 벽보와 현수막과 전단이 붙을 수 있는 곳이라면 어디든지 나붙었다. 벽과 거리에서 대중매체를 이용한 선거운동의 주요 메시지가 난투를 벌였다. 공산당, 사회민주당, 국가사회당, 기타 군소 정당 할 것 없이 부동층의 표를 끌어오기 위해 저마다 고유의 색상과 타이포그래피로 떠들썩하게 선전을 해댔다.

지금은 전 세계가 1932년의 선거와 히틀러의 득세가 가져온 끔찍한 결과를 애통해한다. 1933년 히틀러는 자기 입맛에 맞지 않는 모든 예술에 대해 전쟁을 선포했다. 독일이라는 국가의 예술 총감독으로서 그는 나치당 관련 디자인을 엄격하게 관리하기 시작했다. 새 로고를 도입하고, 공산당의 색을 훔쳐 빨강과 검정을 강렬하게 사용하고(그는 다른 당들에 비해 공산당의 브랜딩이 효과적이라고 생각했다), 독일 중심적인 타이포그래피를 적극 활용했다. 히틀러가 권력을 잡으면서 활자주조소들은 모더니즘의 영향을 받은 새로운 블랙레터를 출시했다. 독일을 뜻하는 도이칠란트(Deutschland), 제1차 세계대전에서 독일이 승리한 전투의 이름을 딴 타넨베르크(Tannenberg), 독수리를 뜻하는 아들러(Adler) 등

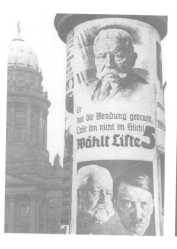
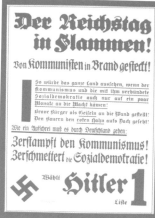

1932년에 히틀러를
지지하는 정치 세력은
이길 수 있는 수단이라면
무엇이든 썼다. 히틀러 정당의
선거용 포스터는 대부분
블랙레터를 사용했다. 하지만
한 포스터는 당시 선거의
모든 홍보물을 통틀어 가장
미니멀했다(맨 오른쪽).

의 활자들은 민족주의적 색채가 분명하게 드러난다는 이유로 '군
화'(jackboot. 목이 무릎까지 오는 신을 의미하는 독일어 'Schafts-
tiefel'를 번역한 말로 세계대전에서 독일군이 신었던 군화를 가리
킨다—옮긴이) 서체라는 별명을 얻게 된다. 히틀러는 더 강한 권
력을 갖게 되자 문화적 영향력을 휘둘러 눈에 거슬리는 것들을 몰
아냈다. 바우하우스가 폐쇄되면서 많은 교수와 학생이 미국, 영국,
팔레스타인, 브라질, 아르헨티나 등지로 떠났다. 정권에 복무한 이
들도 일부 있었으나 다수가 박해받거나 투옥되었으며 처형당하기
도 했다.[2]

　　다른 학교들도 비슷하게 정리 대상이 되었다. 얀 치홀트와
파울 레너는 뮌헨의 디자인 학교에서 체포되어 추방당했는데 레
너가 1927년부터 교장으로 있던 곳이다. 그는 정부를 위해 1933
년 밀라노 트리엔날레의 독일 섹션을 디자인하는 일을 돕기도 했
지만 1932년에 반나치 팸플릿을 출판했다는 이유로 체포되었다.
『문화적 볼셰비즘?』(*Kulturbolschewismus?*)이라는 이 책자는 나치
국가의 문화 예술을 좌우하려는 시도를 규탄하는 내용이었다.[3]

　　1935년부터 히틀러 정부는 「퇴폐예술전」이라는 악명 높은
미술 전시를 개최한다. 바실리 칸딘스키, 파울 클레, 에밀 놀데, 오

Adler
Gotenburg
Deutsche

아들러
고텐부르크
타넨베르크

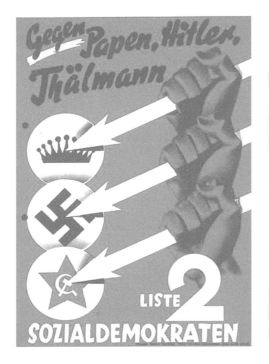

여러 정당이 참여한 1932년
선거는 서로가 서로를 물고
할퀴는 상황으로 치달았다.
위의 사회민주당 포스터에는
"파펜, 히틀러, 텔만에
맞서"라고 적혀 있다.

토 딕스 등 후에 유명해진 현대 예술가들을 조롱하는 것이 그 기획
의도였다. 전시장에는 작품들이 마구잡이로 전시된 가운데 블랙
레터를 사용한 벽면 그래픽에 작품을 풍자하는 글귀가 새겨졌다.

행사를 광고하는 과정에서 현대적 타이포그래피도 공격의
대상이 되었다. 베를린 전시의 주요 포스터 중에는 여러 굵기의 푸
투라를 사용한 것이 있었는데, 레이아웃 자체가 부적격한 문화로
낙인찍힌 현대미술과 함께 새로운 타이포그래피를 연상시켰다. 그
렇다고 히틀러 치하의 독일이 서체를 하나만 사용하거나 당의 서
체를 지정한 것은 아니다. 가령 1936년 올림픽을 치르면서는 표지
판과 문서의 주연을 푸투라에 맡기는 식으로 겉꾸밈을 했다. 바르
셀로나 만국박람회의 독일 전시관에서 푸투라가 안내용 서체를
담당하며 독일을 홍보한 데도 그럴 만한 이유가 충분히 있었다. 퇴
폐예술과 히틀러 집권이 있기 전에 푸투라는 독일 전역의 인쇄업

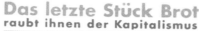

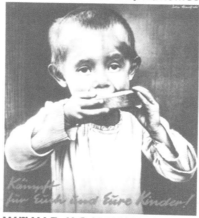

1932년 독일 선거를 위한
나치당 지도자 히틀러
포스터(왼쪽)와 공산당
지도자 텔만 포스터(오른쪽).

자와 지도 제작자, 광고주가 널리 채택하는 서체였다. 가장 잘 알
려진 사례는 하노버시가 모든 공문서의 서체를 푸투라로 바꾼 것
이다.[4] 또한 전국 각지의 기업이 푸투라를 사용해 제품을 판매하
고 포장했으며 책자를 인쇄했다.

　　　　1930년대에 독일 밖에서 푸투라와 그 형제들은 새로운 국제
타이포그래피를 대표하는 서체였다. 이러한 독일의 모더니즘 서
체들과 새로운 종류의 디자이너들은 유럽 대륙에서 새롭게 떠오
르는 양식의 선구자였다. 반면 독일 안에서는 나치당이 훨씬 더 민
족주의적이고 대내지향적인 서체 디자인을 보급하고 있었다.

　　　　그렇지만 나치당의 서체 사용은 철저히 실용적인 관점에 입
각했다. 독일은 이웃 국가들을 정복해감에 따라 딜레마에 봉착하
는데, 블랙레터가 독일인은 이해하기 쉬울지 몰라도 다른 언어에
는 잘 맞지 않을뿐더러 다른 나라에는 공문서 인쇄를 모두 처리할

Unterschrift d. Ausweisinhabers

Unterschrift d. Betriebsleiters

Litzmannstadt-Getto, den 2. Nov. 1940 194

푸투라는 쓰지 마세요

ARBEITSAMT-GETTO

Legitimations-Karte

Arbeiter Nr.: 61371

Name: Pikielny

Vorname: Jerzy

geb.: 3/lo 1926

wohnh.: Hohensteiner 4o/11

ist in dem Betrieb Nr.: 39

Elektrotechnische Abt.

Elektromonteur

als:

beschäftigt.

Tag d. Antritts d. Beschäftigung:

Er (Sie) darf die Strassen innerhalb des Gettos auch nach der Sperrstunde passieren.

Arbeitsamt-Getto

Kontrolliert durch *H. Goldman* Nr. *30004*

앞 유대인과 기타 정치범에게
발급된 강제노동수용소
허가증. 1941년 독일
블랙레터를 유대인의 글자로
낙인찍은 포고령이 내린 후
이 증서에는 푸투라를 비롯한
산세리프체가 사용되었다.

만큼 충분한 블랙레터 활자가 없었기 때문이다. 나치 제국의 세력
이 절정에 달했던 1941년(이때까지 독일은 프랑스, 벨기에, 우크라
이나, 체코슬로바키아, 폴란드를 점령했다), 정부는 돌연 '블랙레터
는 원래 독일인이 아니라 유대인이 쓰던 글자라는 사실이 밝혀졌
으므로 지금부터 나치 정부는 블랙레터를 사용하지 않는다'고 발
표했다. 문제 될 건 없을지라도 갑작스러운 이 결정은 정책을 180
도 뒤집곤 했던 나치 정부의 지독히도 뒤틀린 성향을 시사한다. 그
리하여 이제 로만 서체들이 제국 전역을 지배하게 된다. 이 정책

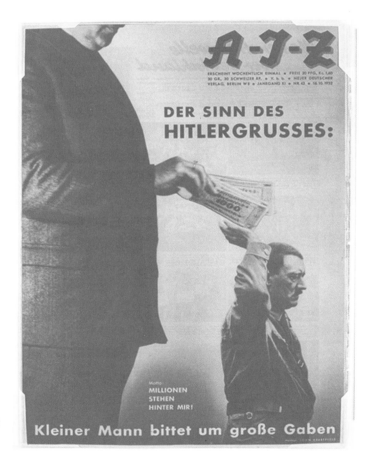

존 하트필드는 『AIZ』를 위해
푸투라를 곁들여 신랄한
포토몽타주를 만들었다.
『AIZ』는 1924년부터
1933년까지 발행된 독일
잡지로, 정식 명칭은 '노동자를
위한 화보 신문'(Arbeiter-
Illustrierte-Zeitung)이다.

푸투라는 쓰지 마세요

전환이 낳은 구체적인 결과 중 가장 음울한 사례는 아마도 수감자들의 노동 허가증일 것이다. 폴란드와 우크라이나 곳곳의 유대인 게토에 거주하던 유대인들도 여기에 해당되었다. 1939년에 발급된 허가증은 표제가 블랙레터였으나 1941년부터는 산세리프체로 조판되었고 그중 다수가 푸투라였다.[5]

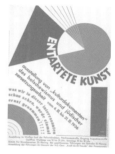

악명 높은 「퇴폐예술전」의 여러 포스터 중 하나. 작은 글자들에 푸투라 볼드와 푸투라 블랙이 사용되었다. 제목은 모더니즘 서체의 양식을 본떠 손으로 도안한 것이다.

　다른 환경에서도 푸투라는 당파성은 옅을지언정 정치성을 띠기는 마찬가지였다. 미국에서는 거의 하루아침에 히트를 치며 널리 사용되는 바람에 당파적 색채를 띨 틈이 없었다. 일부 미국 인쇄공과 식자공이 소문자 사용이나 새로운 타이포그래피 양식 등 모더니즘 서체가 감행한 정서법 변형을 비난하기는 했지만, 그 와중에도 서체를 이데올로기와 결부하려는 시도는 대개 풍자와 거부의 화살을 받았다. 이런 맥락 속에서 푸투라는 전쟁 기간뿐 아니라 20세기 대부분 동안 정치적 스펙트럼 전체에 걸쳐 폭넓게 수용되는 복을 누렸다.

　1941년 미국이 제2차 세계대전에 뛰어들었을 때 정부 인쇄소는 많은 미국 지도에, 그리고 프로파간다 포스터의 아래쪽 공식 문구에 푸투라와 판박이인 스파르탄을 사용했다. 전쟁 영웅 드와이트 D. 아이젠하워의 대통령 출마를 시작으로 (리처드 닉슨 시대까지) 약 20년간 모든 선거 캠페인에서 푸투라는 핀 버튼, 포스터, 전단, 기타 일회성 홍보물에 어떻게든 등장했다. 그러나 디자인이 훌륭했던 것은 아니다. 미국의 정치 관련 디자인은 대체로 그다지 세련되지 못했다. 모두가 같은 서체로 인쇄를 하는 것이 관례이자 습관으로 굳어져 있었다. 민주당과 공화당이 똑같이 빨간색과 파란색으로 광고를 제작했고 주로 쓰는 서체도 거기서 거기였다. 프랭클린고딕(Franklin Gothic)이나 푸투라, 아니면 지역 인쇄소에 있는 비슷한 서체 아무거나 사용하는 식이었다. 이는 정계가 푸투라에 매혹되어서가 아니라, 푸투라가 광고 및 상업 서체로서 막대한 문화적 지분을 차지했던 상황을 반영한다. 그래서 푸투라는 선거 캠페인에서도 당연한 선택이 되었던 것이다.

그러다 1972년부터 선거 캠페인이 브랜딩과 디자인에 좀 더 신경을 쓰기 시작한다. 닉슨의 재선 캠페인에는 푸투라가 사용되었는데 20년 전 아이젠하워와 손잡고 부통령 후보로 나서면서 사용했던 선거 홍보물과 유사한 느낌을 내기 위해서일 수도 있고, 동그란 형태가 많은 서체가 다소 호감이 덜 가는 후보자를 친근해 보이게 만들며 국민의 대통령이라는 인상을 주는 데 유리하다고 전문가가 조언을 했기 때문일 수도 있다. "닉슨 대통령. 그 어느 때보다도 지금."(President Nixon. Now more than ever.)이라는 슬로건과 함께 푸투라는 포괄적인 아이덴티티 디자인 계획을 구성하는 주요소가 되었고 2008년 오바마 캠페인 이전까지는 이에 필적할 상대가 나오지 않았다. 닉슨 캠페인의 브로슈어를 지금 읽어보면 충격을 받을 것이다. 공화당이 의료보장과 환경보호, 연방 교육 정책 등을 말하고 있으니까. 푸투라는 어쩌면 늘 어떤 이념들의 왼편에 위치해 있었는지도 모른다. 닉슨의 1972년 재선 캠페인은 극적인 성공을 거두었지만 워터게이트 사건이 터지고 부정이 드러나면서 불명예스러운 결말을 맞고 만다. 1974년에 닉슨은 대통령직을 사임했다.

로널드 레이건이 가라몽(Garamond)을 성공적으로 사용하고 닉슨의 푸투라는 실패로 전락하자 수많은 다른 선출직 후보도 이 선례를 따랐다. 정치인들은 사실 타이포그래피 자체에는 큰 관심이 없다. 다만 승률이 높은 것을 택할 따름이다. 2008년 오바마가 승리하고 고섬(Gotham) 서체와 짝을 이룬 오바마의 캠페인이 널리 각인되자 적어도 미국에서는 고섬과 비슷한 부류의 기하학적 산세리프체가 전국 각지의 선거 캠페인으로 번져 나갔다. 바다 건너 영국에서는 데이비드 캐머런과 보수당이 2015년 선거기간 동안 거의 모든 캠페인에 푸투라를 사용했는데 이로써 보다 진보적인 이미지로 보이기를 기대했을 수 있다.

푸투라는 20세기 내내 영국에 단단히 뿌리를 둔 모더니즘 서체인 길산스에 가려져 별로 빛을 보지 못했다는 사실을 고려하

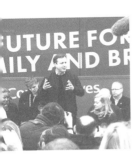

영국 보수당은 2015년
총선을 준비하면서 푸투라를
사용해 캠페인을 벌였다.

　　　　　　　　　　　　　　　푸투라는 쓰지 마세요

President Nixon.
Now more than ever.

Now
more than ever.

세련된 기업 브랜드를
연상시키는 리처드 닉슨의
1972년 재선 캠페인. 이전의
정치인들과 달리 모든 홍보물에
거의 푸투라만을 썼다.

FOR PRESIDENT
ADLAI E. STEVENSON

VOTE GOLDWATER

I LIKE IKE
EISENHOWER NIXON
VOTE
REPUBLICAN

NEW YORK STUDENTS
FOR
JOHNSON HUMPHREY KENNEDY
★ ★ ★ ★ ★
in '64

KENNEDY
for PRESIDENT

많은 평범한 미국 인쇄소가 푸투라를 이용해 간단한 선거
홍보물을 제작했다. 드와이트 D. 아이젠하워와 애들레이 E.
스티븐슨(1952, 1956), 리처드 닉슨과 존 F. 케네디(1960),
린던 B. 존슨과 배리 골드워터(1964)가 각기 맞붙었던 20세기
중반의 대선에서 양측 모두가 캠페인에 푸투라를 썼다.

면 영국 선거에서의 푸투라 사용은 의외의 반전이었다. 1945년 총선에서 노동당이 승리를 거머쥔 데는 길산스로 디자인한 포스터도 한몫했다. 포스터에는 "그리고 이제 ― 평화를 쟁취하라, 노동당에 투표하라"라는 문구와 함께 시골 마을 위로 세리프가 없는 커다란 V자 조형물이 우뚝 솟아 있었다. 1950년에는 보수당이 전국에 수십 종의 벽보를 게시하며 캠페인을 벌였는데 모두 길산스를 이용한 통일성 있는 디자인으로 만들어졌다. 선거 결과 보수당은 정권을 되찾는 데 성공한다. 이후 1960년대에 프랭클린고딕과 기타 산세리프체가 선거 캠페인에 사용되면서 영국 정치계에 발을 들였지만 푸투라가 등장한 것은 1970년대에 이르러서다. 푸투라는 1974년 보수당의 캠페인에 일부 사용되었고 1979년 첫 유럽의회 선거에 나선 보수당 후보자들의 포스터를 통해 광범위하게 활약했다.

미국 정당들의 디자인 스타일과 서체 선호도가 끊임없이 변화한 것과 대조적으로 독일 사회민주당(SPD)은 베를린장벽이 무너지기도 전부터 죽 로고에 푸투라를 사용했다. 붉은색 정사각형 안에 S, P, D 세 글자가 흰색으로 적혀 있는 로고는 30여 년 동안 당이 선거에서 거둔 성적만큼이나 큰 힘을 발휘해왔으며 척 보면 사회민주당의 상징임을 알 수 있다. 그렇지만 독일에서도 푸투라는 열성분자들의 서체인바, 두 주요 좌파 정당인 좌파당(Die Linke, 2007년 창당)과 동맹90/녹색당(Bündnis 90/Die Grünen)이 로고를 푸투라 볼드 컨덴스트 오블리크로 만들었다. 한편 유럽 전역에서 극우 정당들이 약진하던 시기인 2013년에 반이민·민족주의 성향의 대안당(Alternative für Deutschland, 독일을 위한 대안)이 새로이 결성되었는데 이 당은 모든 홍보물에 푸투라를 사용한다. 아마도 친숙한 인상을 즉각 전달하는 동시에, 실제로는 반동적 정치사상을 지니고 있음에도 미래지향적이고 현대적인 관점을 지닌 듯이 보이려는 방책일 것이다.

어떤 선거에서든 서체는 중요하다. 2012년 미국 대선 당시 민

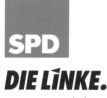
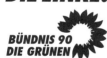
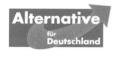

2017년 현재 독일의 네 정당이 푸투라를 사용하고 있다. 위에서부터 사회민주당, 좌파당, 동맹90/녹색당, 독일을 위한 대안.

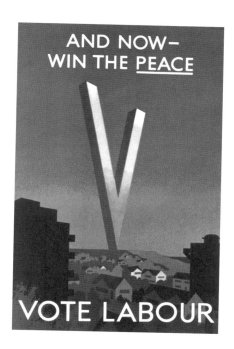

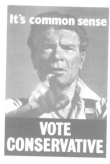

"그리고 이제—평화를
쟁취하라, 노동당에 투표하라"
영국 선거 포스터, 1945.

"보수당에 투표하라"
영국 선거 포스터, 1950.

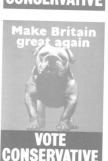

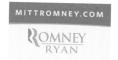

2012년 미국 대선 후보
밋 롬니는 캠페인 로고에
트레이전을 사용했다.

주당 오바마의 선거운동 본부는 2008년 캠페인에 성공적으로 사용했던, 헤플러&프레어존스가 디자인한 서체 고섬의 변형 버전을 의뢰했다. 새로 제작된 고섬 슬래브는 오바마 캠프의 앞서가는 디자인에 대한 명성을 굳히는 동시에 불안감을 자아내지 않을 만큼 충분히 익숙한 느낌도 주었다. 공화당 후보 밋 롬니는 보수적 색채가 뚜렷한 서체인 트레이전(Trajan)을 택했다. 롬니가 스스로를 두고 "심하게 보수적"[6]이라고 했던 표현이 어쩌면 이 서체에도 들어맞을는지 모른다. 수 세기 전 로마인이 돌에 새긴 글자를 바탕으로 만든 트레이전은 오늘날 대학교 브랜딩과 영화 포스터에서 흔히 볼 수 있는 서체로서 무난하면서도 안전한 선택이었다.[7] 하지만 롬니의 유세장에서 사용된 피켓에는 헤플러&프레어존스에서 디자인한 훨씬 더 동시대적인 서체인 머큐리(Mercury)와 휘트니(Whitney)가 등장했는데, 이로써 양당이 편을 가르지 않고 같은 회사의 서체를 쓰는 보기 드문 광경이 펼쳐졌다.

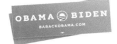

2008년 캠페인에 고섬을 많이
썼던 버락 오바마의 2012년
재선 본부는 조너선 헤플러와
토바이어스 프레어존스에게
고섬 슬래브의 디자인을
의뢰했다.

WESTERN DEFENSE COMMAND AND FOURTH ARMY
WARTIME CIVIL CONTROL ADMINISTRATION

Presidio of San Francisco, California
April 1, 1942

INSTRUCTIONS
TO ALL PERSONS OF
JAPANESE
ANCESTRY

Living in the Following Area:

All that portion of the City and County of San Francisco, State of California, lying generally west of the north-south line established by Junipero Serra Boulevard, Worchester Avenue, and Nineteenth Avenue, and lying generally north of the east-west line established by California Street, to the intersection of Market Street, and thence on Market Street to San Francisco Bay.

All Japanese persons, both alien and non-alien, will be evacuated from the above designated area by 12:00 o'clock noon Tuesday, April 7, 1942.

No Japanese person will be permitted to enter or leave the above described area after 8:00 a. m., Thursday, April 2, 1942, without obtaining special permission from the Provost Marshal at the Civil Control Station located at:

1701 Van Ness Avenue
San Francisco, California

The Civil Control Station is equipped to assist the Japanese population affected by this evacuation in the following ways:

1. Give advice and instructions on the evacuation.
2. Provide services with respect to the management, leasing, sale, storage or other disposition of most kinds of property including: real estate, business and professional equipment, buildings, household goods, boats, automobiles, livestock, etc.
3. Provide temporary residence elsewhere for all Japanese in family groups.
4. Transport persons and a limited amount of clothing and equipment to their new residence, as specified below.

The Following Instructions Must Be Observed:

1. A responsible member of each family, preferably the head of the family, or the person in whose name most of the property is held, and each individual living alone, will report to the Civil Control Station to receive further instructions. This must be done between 8:00 a. m. and 5:00 p. m., Thursday, April 2, 1942, or between 8:00 a. m. and 5:00 p. m., Friday, April 3, 1942.

2. Evacuees must carry with them on departure for the Reception Center, the following property:
(a) Bedding and linens (no mattress) for each member of the family;
(b) Toilet articles for each member of the family;
(c) Extra clothing for each member of the family;
(d) Sufficient knives, forks, spoons, plates, bowls and cups for each member of the family;
(e) Essential personal effects for each member of the family.

All items carried will be securely packaged, tied and plainly marked with the name of the owner and numbered in accordance with instructions received at the Civil Control Station.

The size and number of packages is limited to that which can be carried by the individual or family group.

No contraband items as described in paragraph 6, Public Proclamation No. 3, Headquarters Western Defense Command and Fourth Army, dated March 24, 1942, will be carried.

3. The United States Government through its agencies will provide for the storage at the sole risk of the owner of the more substantial household items, such as iceboxes, washing machines, pianos and other heavy furniture. Cooking utensils and other small items will be accepted if crated, packed and plainly marked with the name and address of the owner. Only one name and address will be used by a given family.

4. Each family, and individual living alone, will be furnished transportation to the Reception Center. Private means of transportation will not be utilized. All instructions pertaining to the movement will be obtained at the Civil Control Station.

Go to the Civil Control Station at 1701 Van Ness Avenue, San Francisco, California, between 8:00 a. m. and 5:00 p. m., Thursday, April 2, 1942, or between 8:00 a. m. and 5:00 p. m., Friday, April 3, 1942, to receive further instructions.

J. L. DeWITT
Lieutenant General, U. S. Army
Commanding

SEE CIVILIAN EXCLUSION ORDER NO. 5

1942년 4월 1일에 내려진 시민 격리 명령 제1조.
제2차 세계대전 중에 일본계 미국 시민들을 수용소로
보낸다는 내용의 공고문으로 캘리포니아주에서 인쇄되었으며
푸투라(아니면 스파르탄)이 사용되었다.

just before the flag reaches the point opposite you and hold the salute until it has passed. When you pass the flag, come to salute six steps before you reach it and hold the salute until you are six steps past. In formation, you salute at command of your leader.

When the flag is carried, there should be an honor guard on each side of it. When carried with other flags, the flag should be in front of the others, or to the right if the flags are arranged in line. The flag of the United States is never dipped in salute to any person or thing.

Displaying the Flag. There is a right and a wrong way to display the flag, whether on the wall or from a staff. You should know the right way—and you should also know that the flag is never used as drapery (use red, white, and blue bunting instead); that nothing is ever placed on it; and that it never touches the ground, the floor, or water beneath it.

When the flag passes you, come to attention and salute it.

Below: In line with other flags, U.S. flag goes to its own right. It is always hoisted first and lowered last. Hoisted with another flag — troop, city, or state — U.S. flag is at the peak.

79

푸투라는 특히 백과사전과 매뉴얼에서 다른 크기의 유사한 서체와 함께 사용되곤 했다. 이 책자는 미국 보이스카우트에서 1965년 발행한 『보이스카우트 안내서』로, 푸투라 아니면 스파르탄이 인터타입의 보그(2장 참조)와 짝을 이루고 있다.

정치 캠페인에 새로운 기하학적 서체를 사용하는 경향은 전국 단위의 선거에서만 나타난 것이 아니다. 나의 조부 캘 먼슨은 1974년 유타주 프로보시의 카운티 위원에 출마하면서 홍보물에 ITC 아방가르드와 헬베티카를 사용했다.

2016년 미국 대선 캠페인에서 힐러리 클린턴은 레이건을 연상시키는 가라몽 볼드(2000년, 2006년 상원의원 선거와 2008년 대통령 후보 경선 당시 클린턴이 사용한 서체)를 버리고 좀 더 진취적인 느낌의 서체를 채택한다. 푸투라를 모델로 만들어진 샤프 산스(Sharp Sans)의 커스텀 버전이 그것이다. 새로 개발된 이 서체는 전략상의 필요에 의해 '유니티'(Unity, 통합)로 명명되었는데, 서체가 캠페인 전반에 일관되게 사용되기를 기대하는 마음은 물

푸투라는 쓰지 마세요

론이고 클린턴이 내세우는 큰 정치 의제를 귀띔하려는 의도도 엿
보인다.

　　타이포그래피에 이처럼 신경을 썼다는 사실은 후보자와 선
본에 관한 보다 심오한 진실을 드러낸다. 푸투라에 바탕을 둔 서
체를 사용한다는 것은 친근해 보이고 싶은 욕망을 말해준다. 선거
홍보물은 대문자와 소문자로 대량 인쇄되어 이 서체의 거리감 없
고 동글동글한 형태를 한껏 내보였다. i와 j의 동그란 점도 원하는
외양을 완성하기 위해 특별히 주문한 것이었다. 유니티를 일관되
게 사용함으로써 클린턴 측은 세부와 사람과 정책에 관심을 기울
인다는 것을 보여주었다. 이런 점에서 메시지와 전달 방식이 일치
했던 것이다. 깔끔한 타이포그래피는 캠페인에 통일성을 부여하
고 부동층을 끌어들이는 역할을 해냈다.**8**

　　한편 2016년 공화당 경선에서는 크리스 크리스티, 마코 루비
오, 젭 부시 등 다양한 후보가 푸투나나 푸투라 계열의 서체를 각
자의 캠페인에 사용했다. (느낌표를 찍은 "Jeb!" 로고를 빼놓고 보
면 젭 부시의 포스터와 홍보물 대부분이 푸투라로 조판되었다.)
캠페인 디자인이 특히 소셜미디어에서 대체로 비슷비슷해 보였던
것은 각 후보자가 미국 국민들에게 메시지의 차별성을 각인시키
지 못한 원인이 되었을지 모르며, 선거 관련 디자인이 트렌드를 주
도하기보다는 따라간다는 사실을 증명해준다. 후보자들은 아마
혼자 튀기보다 보조를 맞추고 싶었을 것이다.

　　그 와중에 정말로 튀었던 한 사람, 공화당 후보 도널드 트
럼프는 선거 결과 자체에 비해 소통 방식에는 무신경했던 것 같
다. 트럼프 캠페인의 타이포그래피는 (공식 홍보물도 여러 서체
로 내놓는 등) 요란하고 일관성이 없었다. 또는 보기에 따라서
는 단도직입적이고 대범하고 거리낌 없다고 할 수 있었다. 주마
다, 심지어는 카운티마다 디자인과 서체가 달랐지만 커다랗고 흰
TRUMP 라는 글자는 악치덴츠그로테스크 볼드 익스텐디드
로 조판된 경우가 제일 많았고 때로는 마이크로소프트와 구글 문

"힐러리 클린턴을 미국 상원으로"
선거 벽보, 2000.

위 힐러리 클린턴은 2016년 자신의
웹사이트와 선거 홍보물에 샤프산스의 커스텀
버전인 유니티를 사용했다.

아래 샤프산스는 2013년 뉴욕 브루클린의
서체 디자이너 루커스 샤프가 만든 서체다
(8장 참조).

위 도널드 트럼프의 선거 홍보물 가운데 가장 인상적인 것은 "미국을 다시 위대하게"가 적힌 빨간색 모자였다. 2016년 대통령 선거전 내내 지지자들이 쓴 이 단순하고 디자인이탈 것이 없는 모자는 기득권과 엘리트 계층에 반대한다는 트럼프 캠페인의 메시지를 단적으로 보여준다.

아래 2016년 트럼프 선본은 각 주의 공화당 간부들이 알아서 홍보물을 제작하게 했다. 그리하여 많은 주가 자체적으로 선택한 서체로 공식 홍보물을 만들었다. 왼쪽 위에서부터 시계 방향으로 유타주 프로보, 애리조나주 피닉스, 네바다주 라스베이거스, 버지니아주 살러츠빌에 걸린 홍보물.

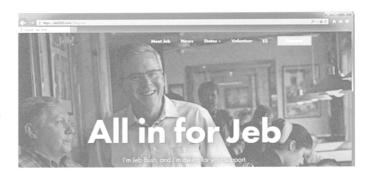

젭 부시(오른쪽), 존 케이식,
마코 루비오(옆 페이지) 등
2016년 공화당 경선에 나선
많은 후보들이 푸투라를—
공식 로고는 아니지만—
캠페인에 활용했다. 루비오는
로고에 아방가르드를 썼는데
이 서체는 푸투라에 대한
1970년대의 해석이라 할 수
있다.

서의 기본 폰트인 에어리얼이 사용되기도 했다. 그리고 이름 아래
에 적힌 공식 슬로건은 (트럼프가 막대한 부를 쌓은 시기인 1980
년대 말에서 1990년대 초에) 미국 기업들이 애용했던 서체인 메
타(Meta)로 조판되었다. 하지만 트럼프 캠프의 선전물 중 가장
인상적인 것은 벽보나 피켓 같은 게 아니라 "미국을 다시 위대하
게"(Make America Great Again)라는 구호가 또렷이 새겨진 모자
였다. 이 문구는 타임스뉴로만으로 되어 있었는데 타임스뉴로만
은 (마이크로소프트 워드를 포함한) 많은 시스템이 디폴트로 제
공하는 서체이기에 이 선택은 선택을 거부한 것이나 거의 다름없
었다. 어떻게 보면 이러한 굿즈 디자인은, 트럼프의 캠페인 자체가
그러했듯, 우월감에 젖은 엘리트주의에 대항하는 미국 프롤레타
리아 유권자들을 대변했던 것이다.[9]

　　클린턴의 디자인은 전 국민의 표를 얻기 위해 의도되었다. 반
면에 트럼프의 캠페인(과 디자인)은 다양한 계층의 호응을 얻지
못했다. 그럼에도 현실에 불만이 많았던 여러 핵심 주의 유권자들
에게 트럼프는 그 자체로 최고의 브랜드였다. 좋든 나쁘든 변화를
외치는 트럼프라는 인물의 목소리가 선거기간 내내 어디서나 들
려왔다. 트럼프는 텔레비전에 수없이 출연했고, 인터뷰 대신 기자
회견을 했으며, 개인 트위터 계정으로—진위가 불분명한 기사를
리트윗하는가 하면 인종주의나 외국인 혐오의 맥락에서 나온 밈
을 가져다 쓰기도 했지만, 무엇보다—낮이고 밤이고 트럼프 자신

의 사적인 발언을 쏟아내는 통에 트위터는 유난한 논란의 진원지
가 되기에 이르렀다. 클린턴이 아무리 다양한 전문가를 동원하고
발로 뛰며 유세를 하고 데이터를 분석해 활용하고 영리한 타이포
그래피를 쓰는 등 만전을 기해도 역부족이었다. 시골 지역 백인 유
권자들은 전체 유권자의 절반이 되지 않음에도 미국의 선거인단
제도로 인해 트럼프를 승리로 이끌 수 있었다.

　이런 맥락에 비추어 볼 때 슬로건을 어떤 서체로 디자인하느
냐는 특수한 의미를 지니게 된다. 대회장이나 길모퉁이의 선거 홍
보물을 통해 후보자가 유권자인 내게 무언가를 말하고 있음을 받
아들이는 데 있어 색상과 서체는 내 눈에 보이는 전부가 될 수도
있다. 또한 내가 그 메시지를 어떻게 이해했느냐는 누구에게 표를
줄지 결정하는 데 도움이 되는 유일한 것일 수도 있다. 푸투라가
탄생한 지 얼마 되지 않던 시절 어떤 이들에게 그러한 선택은 가
혹하게 다가왔다. 푸투라냐 히틀러냐를 선택해야 했으므로.

　상업이 엄청나게 성장한 오늘날, 서체는 전례 없이 차고 넘친
다. 수천 가지 맥락에서 사용되다 보니 선거 캠페인들의 변별성이
잘 드러나지 않는 것 같기도 하다. 그렇지만 자세히 들여다보면 그
차이는 여느 때와 마찬가지로 본질적이며, 변함없이 효과를 발휘
하고 있다.

4

푸투라의 달 여행

스탠리 큐브릭의 1968년 영화는 역사상 가장 유명한 오프닝으로 막을 연다. 낭랑한 트럼펫 소리가 첫 장면의 시작을 알리면 지구와 저 멀리 조그만 태양이 달의 표면 위로 떠오른다. 머나먼 우주의 어떤 곳에서 바라보이는 광경이다. 태양이 지구 위로 솟아오르며 눈부신 대칭 구도의 장관이 펼쳐지고, 가느다란 산세리프체로 된 타이틀 2OOI: A SPACE ODYSSEY와 완벽하게 어우러진다. O가 기하학적으로 정확한 원형이기는 하지만 이 서체는 푸투라가 아니다. 푸투라처럼 보이게 하려는 의도가 담긴 타이틀인 것은 맞다. 그러나 영화의 디자이너들은 푸투라가 아닌 길산스를 사용했고 전통적인 타원형의 영(0)을 동그란 O로 대체했다. 동그란 O는 푸투라의 트레이드마크이며, 이같이 매끈한 기하학적 도형과 순수한 형태로의 환원을 특징으로 하는 푸투라는 모더니즘 타이포그래피의 개척에 이바지한 서체다.

이 장면은 이듬해에 마치 드라마처럼 현실이 된다. 전 세계인이 지켜보는 가운데 우주인들이 푸투라로 아래와 같은 글귀가 새

겨진 기념패(82쪽)를 달에 놓고 왔다.

HERE MEN FROM THE PLANET EARTH
FIRST SET FOOT UPON THE MOON
JULY 1969, A. D.
WE CAME IN PEACE FOR ALL MANKIND

푸투라는 1968년 영화
「2001: 스페이스 오디세이」의
광고에 광범위하게
사용되었다. 하지만 영화
속에는 드물게 등장한다.

달 착륙을 기념하는 명판을 푸투라로 조판한 것은 간단하고도 적절한 선택처럼 보인다. 요즘은 많은 디자이너가 영감을 얻기 위해 잡지, 디자인 블로그, 영화와 기타 매체 등 다양한 자료를 뒤적인다. 하지만 1969년 당시까지만 해도 「2001: 스페이스 오디세이」 및 비슷한 계열의 SF물이 우주여행과 우주의 지능체, 그리고 과학 지식에 관한 이미지를 만들어내는 데 큰 역할을 했으며 그 이미지는 우주인과 일반인에게 공히 영향을 미쳤다.[1] 나사(NASA)의 디자이너가 향후 수십 년간 미국이 우주에서 수행할 임무를 천명하는 명판의 완벽한 디자인을 찾아 「2001: 스페이스 오디세이」의 예고편과 마케팅 자료에 쓰인 이미지들을 추려보았을 것이라는 상상도 충분히 가능하다.

그런데 푸투라가 달 착륙 기념패의 서체로 채택된 현실적인 배경에는 별것 아니지만 매우 합당한 이유가 있다. 기념패 못지않게 중요했던 푸투라는 약삭빠른 디자이너가 고른 것이 아니라, 또렷또렷하면서 어디서나 구할 수 있는 기본 서체를 긴히 필요로 했던 정부 각처의 실무자 위원회들이 한참 전부터 이미 선택해 사용하던 것이다. 나사는 아폴로 우주선의 다양한 요소에 관련한 모든 업무를 외부에 맡겨서 처리한 뒤 자체 시스템에 적용했는데 그 과정에서 제어장치, 소모품, 매뉴얼 등에 나사 라벨을 새겨 넣기도 했다. 그리고 이 라벨들 대부분이 푸투라(또는 판박이인 스파르탄)로 조판되었다. 결과적으로 푸투라는 1967년부터 1972년까지, 나사의 우주 탐사 계획인 아폴로 미션의 중대한 순간마다 활약하게 된다.

나사는 푸투라를 퍽 자주
활용했다. 1969년 최초의 달
착륙 미션의 성공적 완수를
기념하는 패치도 그러한 예
중 하나다.

푸투라는 쓰지 마세요

아폴로 미션은 명료한 커뮤니케이션과 연동 시스템의 힘을 구체화한다. 시스템이란 과정과 상호작용이 규칙 또는 표준의 형식으로 정형화된 것이다. 이러한 표준은 한번 채택되면 막강한 힘을 얻게 된다. 시스템이 어떻게 모습을 드러내는지 가장 상징적으로 보여주는 예는 카운트다운 체크리스트의 운용이다. 우주로 향할 로켓의 기계 및 전기 관련 각 장치를 담당하는 팀의 대표자들이 점검 항목에 대해 긍정적인 답을 내놓아야만 비로소 "준비 완료―작동 개시"라는 가슴 떨리는 선언이 내려지고 이어서 카운트다운과 발사가 진행될 수 있다. 로켓을 위해 일하는 수천 사람의 생각을 정형화하고 단순화하는 것이 곧 시스템이다. 최적화된 시스템 안에서 모든 관계자는 자신의 업무가 전체를 위해 꼭 필요하다는 것을 알고―또한 전체가 작동하기 위해 자신이 모든 걸 다 파악해야 하는 것은 아님을 아는 상태에서―각자가 할 수 있는 최대한의 기여를 한다. 체크리스트를 통한 점검 과정은 나사 시스템 내 커뮤니케이션 장치를 구성하는 여러 필수적인 부분 가운데 하나일 뿐이었다.

존 글렌이 지구 궤도를 비행할 때 사용했던 차트. 대략 1961년 이후부터 나사는 차트와 매뉴얼에 푸투라를 사용했다.

그러면 푸투라는 왜, 어떻게 나사의 우주 시스템을 상징하는 시각적 대명사가 되었을까? 어떤 연유로 그처럼 광범위하게 쓰이게 된 걸까? 아폴로 미션에 관련된 다양한 요소들은 수백 개의 외주 업체에서 디자인과 생산을 담당했다. 예를 들어 아폴로 11호의 우주인들이 달 사진을 찍는 데 사용한 중형 카메라는 스웨덴 하셀블라드사의 500EL 카메라를 개조한 버전으로, 우주에서 작동 가능하도록 특수한 윤활 및 코팅 처리를 한 제품이었다.[2] 나사에 도착한 카메라의 렌즈 다이얼과 제어장치에는 상용 버전과 마찬가지로 하셀블라드의 전통에 따라 기계로 글자가 새겨져 있었다. 그러나 이후 이 나사용 카메라의 윗면에는 조작 방법을 설명한 스티커가 붙었는데 여기에 푸투라가 사용되었다.

푸투라 스티커는 나사의 엔지니어들과 우주선 제작자들이 같은 일을 수백 번씩 반복한다는 것을 증명하는 일례다. 바로 그

푸투라의 달 여행

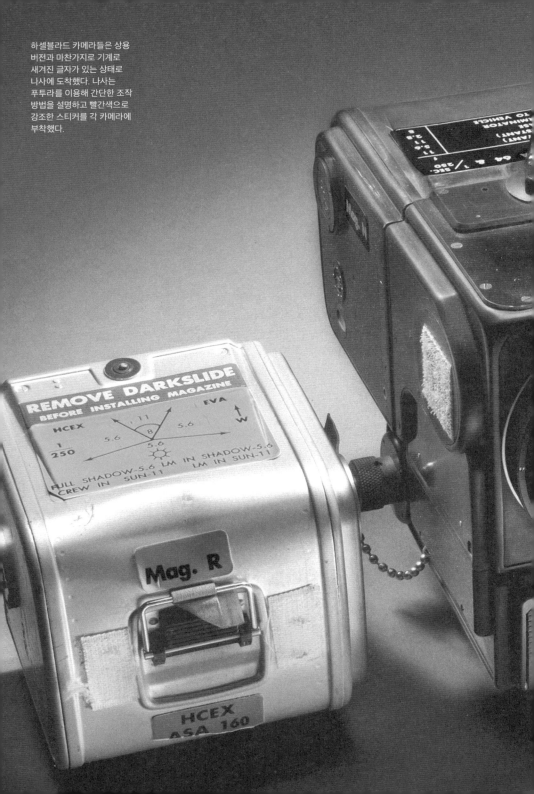

하셀블라드 카메라들은 상용
버전과 마찬가지로 기계로
새겨진 글자가 있는 상태로
나사에 도착했다. 나사는
푸투라를 이용해 간단한 조작
방법을 설명하고 빨간색으로
강조한 스티커를 각 카메라에
부착했다.

REMOVE DARKSLIDE
BEFORE INSTALLING MAGAZINE

EVA

HCEX

1
250

.11

8

5.6

5.6

5.6

W

FULL SHADOW-5.6 LM IN SHADOW-5.6
CREW IN SUN-11 LM IN SUN-11

Mag. R

HCEX
ASA 160

64

1 / 250
SEC.

3.8

11
8

5.6

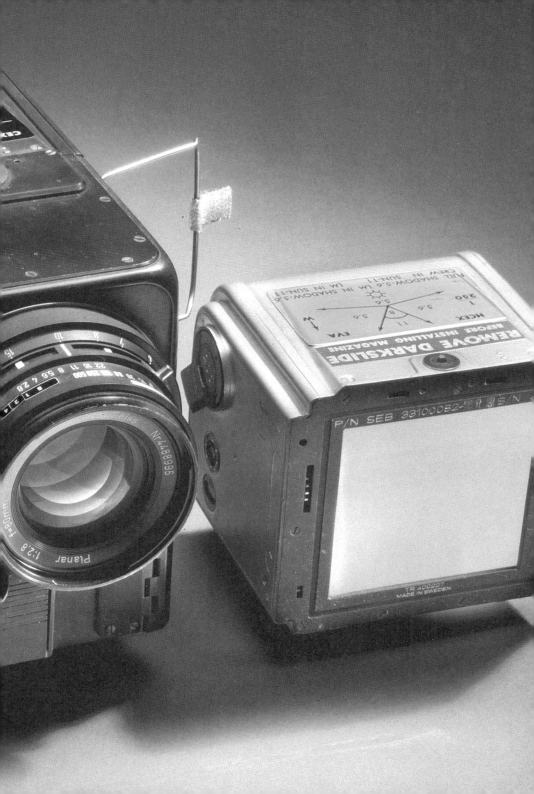

런 과정 때문에 푸투라는 1960년대 우주선의 좁은 공간 여기저기에 자리하게 된 것이다. 사령선의 제어장치에 적힌 글자는 거의 전부가 푸투라였다. 식량 봉투와 공구 가방, 심지어 용변 통에도 부착된 은색 접착식 라벨에 푸투라로 된 검은색 글자가 적혀 있었다. 훈련 및 조작 매뉴얼 또한 주로 푸투라로 인쇄되었다. 푸투라의 존재는 그 물건이―지상의 우주 비행 관제 센터에서든 우주선 안에서든―나사 시스템용으로 적합한지 검사를 받고 승인을 얻었다는 증명과도 같았다. 이와 같은 표식 시스템은 곧 정통성 인증을 의미했으며, 중요한 표식들이 시각적으로 서로 닮아 있었기 때문에 사용의 편의에도 도움이 되었다.

푸투라는 아폴로 미션을 수행한 우주인들이 사용했던 각종 인터페이스의 주된 서체였다.

푸투라는 시스템의 구성 요소에 통일성을 부여했다. 넓은 의미에서 보면 시스템은 수천 명의 과학자와 직원과 외부 인력이 서로 협력하는 발판이 되었다. 그리고 우주선 안에서 시스템은 우주인들이 달에 가지고 간 각종 도구와 물품을 통해 표면화되었다. 푸투라 라벨은 일차적으로 우주인을 위한 것이었다. 즉, 우주인이 어떤 장치를 사용하기 위해 알아야 할 기본 정보를 담고 있었다. 카메라에 새겨진 원래의 라벨 같은 곳에 다른 서체들이 남아 있기는 했지만, 중요한 것은 관련 없는 정보를 삭제하는 일이었다. 우주인은 우주에서 신경 쓸 것이 많았다. 따라서 나사는 우주인들에게 그처럼 기능이 복잡하고 성능이 뛰어난 카메라를 섬세하게 조작하는 다양한 방법을 마스터하도록 요구하기보다 간단한 설명만 적은 라벨을 별도로 제작했던 것이다. 이 라벨은 푸투라로 인쇄됨으로써 시스템의 일부가 되었고 우주인들은 그것이 자신들을 위한 설명임을 쉽게 알아볼 수 있었다. 요컨대 그들이 알아야 할 모든 것은 나사에서 제작되었으며 나사에서 제작된 모든 것은 푸투라로 적혀 있었다.

나사의 모델뿐 아니라 수많은 브랜딩 시스템이 어떤 신호를 발신한다고 하면, 특정한 서체와 스타일의 사용은 사용자들에게 권위와 정통성을 확증해준다. 이러한 정통성은 쉽게 알아볼 수 있

아폴로 11호의 시스템에서
푸투라는 식량 봉투와 도구
세트를 비롯한 대부분의
물품에 정통성 인증의
표식으로 사용되었다.

는 속성에서 생겨나 시스템의 작동을 돕는다. 예컨대 오늘날 인터넷에서 무료 소프트웨어를 내려받으려 하는 상황을 생각해보자. 길을 잃기 십상이다. 진짜 다운로드 버튼이 경쟁 제품의 이미지, 광고, 다운로드 버튼과 다툼을 벌이기 때문이다. 많은 사람들이 진짜 버튼을 끝내 찾지 못하거나 다른 버튼을 눌러버리고 만다. 소프트웨어가 실제로 얼마나 잘 작동하느냐는 이 상황에서 중요하지 않다. 악성 소프트웨어를 내려받게 될까 두려운 인터넷 사용자들은 출처가 신뢰할 수 있는 것처럼 보이는 버튼을 찾아내려 애쓸 것이다. 이와 비슷하게 아폴로에 탑승한 우주인들에게 어떤 물건이 무엇이며 어디에 쓰는 것인지 파악하는 일은 매우 중요했다.

푸투라는 나사의 복잡한 시스템이 조화롭게 작동하는 것을 시각적으로 아주 뚜렷하게 구체화한다. 푸투라로 조판된 임무 차트와 지도는 존 글렌이 미국인 최초로 지구 궤도를 비행할 때 길잡이가 되어주었다. 버즈 올드린은 푸투라로 적힌 카메라 조작법을 지침 삼아 닐 암스트롱이 달에 첫발을 내딛는 장면을 촬영했다. 아폴로 13호의 산소 탱크가 폭발했을 때 잭 스위거트가 산소 잔량이 급감하는 것을 지켜본 다이얼 지시계의 글자들도 푸투라였다. 그리고 임무를 성공적으로 완수한 우주인들은 어김없이 문, 레버, 손잡이 따위에 붙어 있는 푸투라 라벨들의 안내를 따라 해치를 열고 그들이 이룬 성취에 득의양양한 모습으로 지구에 돌아왔다.

푸투라가 아폴로 미션을 위한 시스템의 서체로 선택된 이유는 다른 서체를 머릿속으로 대입해보면 명확해진다. 사령선은 전자 기기가 뒤엉켜 있는 현대식 거실과 비슷한 모습이었을 수 있다. 그리고 딱 그만큼 혼잡스러웠을지 모른다. 우주 속으로 돌진하는 와중에 당신의 소니 리모컨이 파나소닉 텔레비전에 연결된다는 것을 기억하려고 노력하는 상황을 상상해보라.

푸투라를 선택한 것이 나사와 나사의 우주여행에 특유한 어떤 거창한 모더니즘의 표현이었던 것은 아니다. 1930년대와 1940

정유 회사 UTOCO에서 발행한 고속도로 지도. 전후 시대 미국에서 푸투라와 그 경쟁품들은 차트, 지도, 다이어그램의 단골 서체로 줄기차게 사용되었다.

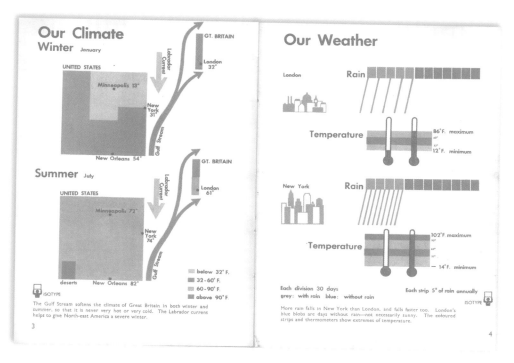

Our Climate
Winter January

UNITED STATES
Minneapolis 13°
New York 31°
New Orleans 54°

GT. BRITAIN
London 32°
Labrador Current
Gulf Stream

Summer July

UNITED STATES
Minneapolis 72°
New York 74°
deserts New Orleans 82°

GT. BRITAIN
London 61°
Labrador Current
Gulf Stream

ISOTYPE

below 32° F.
32-60° F.
60-90° F.
above 90° F.

The Gulf Stream softens the climate of Great Britain in both winter and summer, so that it is never very hot or very cold. The Labrador current helps to give North-east America a severe winter.

3

Our Weather

London
Rain
Temperature
86°F. maximum
12°F. minimum

New York
Rain
Temperature
102°F maximum
— 14°F. minimum

Each division 30 days
grey: with rain blue: without rain

Each strip 5° of rain annually

ISOTYPE

More rain falls in New York than London, and falls faster too. London's blue blobs are days without rain—not necessarily sunny. The coloured strips and thermometers show extremes of temperature.

4

년대에 미국 모더니즘의 도래를 알리는 데 일조한 서체인 것은 맞지만 아폴로 계획이 추진된 1960년대에 푸투라는 그저 흔하고 무난한 선택지가 되어 있었다. 푸투라(와 그 복제품들)는 모든 조판소와 인쇄소에서 보유하고 있었으며 광고, 패키지, 라벨 등에 굉장히 많이 쓰였다. 그리고 미군에서도 사용했다. 제2차 세계대전 당시 미 육군은 상세한 세계 지도를 제작하는 프로젝트의 주요 서체로 푸투라를 썼고, 미 공군은 그때부터 1950년대 말까지 미사일용 라벨에 푸투라를 썼다. 또한 1962년까지 머큐리 미션을 위해 공군 인쇄소에서 만든 모든 차트에 푸투라가 들어가게 된다.[3] 1969년 무렵이면 푸투라는 모더니즘과 관련된 본래의 사회적 메시지뿐 아니라 전위적인 특별함도 박탈당했다고 할 만큼 문화의 기본 요소로 자리 잡는다. 미국의 모든 활자함에, 폰트 매뉴얼에, 스타일 가이드에 빠짐없이 존재하는 서체가 된 것이다.

오토 노이라트는 통계 정보를 그래픽으로 표현하는 새로운 시스템인 아이소타입을 고안했다. 아이소타입 연구소는 도표에 붙는 텍스트에 거의 푸투라만을 전용했다.

민방위 로고. 푸투라는 미국 연방정부에서 제작한 수십 가지 로고에 등장하게 된다. 쉽게 구할 수 있는 서체이기도 했지만 그간 연방정부에 의해 여러 다른 용도로 사용되면서 권위를 획득했기 때문이다.

푸투라의 달 여행

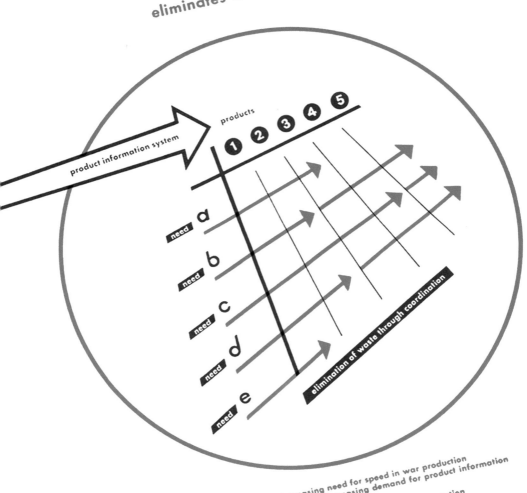

essential product information
accessible, up to date
eliminates waste, speeds production

products
① 1 2 3 4 5
need a
need b
need c
need d
need e

product information system

elimination of waste through coordination

the increasing need for speed in war production
is reflected in increasing demand for product information

in order to be useful such product information
should be comprehensive, concise, coordinated

prefiling of catalogs has been developed as a means
for controlling the flow of essential product information

Sweet's Catalog Service
distribution-printing-design

라디슬라프 수트나르가
디자인한 책자 『어떻게,
무엇을, 왜: 필수적인 제품
정보』(1942)에 수록된 도표.
체코슬로바키아에서 미국으로
망명한 수트나르는 정보
디자인의 개척과 푸투라의
대중화에 공헌한 인물로,
스위츠카탈로그서비스의 수석
디자이너로 일하는 동안 미국
기업들을 위해 만든 수백 종의
차트와 카탈로그에 푸투라를
사용했다.

1 Winter: As Martian seasons change, astronomers can see marked changes taking place on planet. In these drawings notice how polar cap grows small as spring, early and late summer set in.

2 Spring: During spring thaw gions near polar cap and nea equator begin to spread ou omers think that melting ice cap flows into areas of "veg

3 Early summer: By this time of the Martian year many canals bloom into sight. Some dark areas begin expanding at rate of 1 to 11 miles daily. Within weeks nearby land changes completely.

4 Late summer: Polar cap is ne Canals become sharper, dark a deep brown like forests or the end of fall, brown and yel fade and polar cap enlarges.

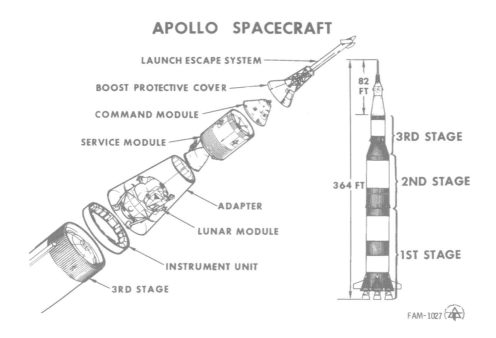

APOLLO SPACECRAFT

LAUNCH ESCAPE SYSTEM

BOOST PROTECTIVE COVER

COMMAND MODULE

SERVICE MODULE

82 FT

3RD STAGE

2ND STAGE

364 FT

ADAPTER

LUNAR MODULE

1ST STAGE

INSTRUMENT UNIT

3RD STAGE

FAM-1027

위 1975년까지 나사는
우주인 훈련을 위한 차트와
다이어그램 대부분에
푸투라(또는 유사품)를
사용했다.

기본이라는 것은 으레 보수적이기 마련인데 시각물이 권위
를 확립하기까지는 시간이 걸리는 까닭이다. 1920-30년대에 푸
투라는 새로운 모더니즘적 외양의 편에 선 디자이너와 광고주가
사용했던 서체로서 반항적인 선택을 함의했다. 1950-60년대에
이르러 푸투라(와 그 경쟁품들)는 차트와 패키지 쪽에서 권위적
인 상표로 자리를 굳히게 된다. 여기에는 미국 각지의 수많은 교과
서, 신문, 백과사전, 잡지 등이 표제와 주석에, 그리고 사람들이 눈
여겨보지 않는 저작권 정보와 발행일 같은 작은 글자에까지 푸투
라를 써온 배경이 작용했다. 푸투라는 이와 같은 용도로 도처에서
사용되었던 데서 힘을 받아 권위를 획득한 셈이다.

앞 로이 갤런트의 『화성 탐사』
(1956)에 수록된 도판과 설명.
20세기 중반에 푸투라는
이처럼 권위 있는 출판물 등에
앞다투어 사용되었다.

이런 위치를 이어받은 헬베티카는 세금 보고서부터 영양성
분표까지, 다양한 정부와 정부 규정에 의해 발행된 인쇄물의 서체
로 선택되었고[4] 지난 40년여간 존재하지 않는 곳이 없게 되었다.
1976년에 나사는 대니&블랙번이 새롭게 디자인한 아이덴티티 시

푸투라는 쓰지 마세요

스템에 따라 헬베티카로 서체를 바꾼다. 이 아이덴티티는 유명한 '애벌레' 로고(오른쪽 아래 그림 참조. 애벌레같이 생겼다고 해서 붙은 별칭이다―옮긴이)와도 관련이 있지만, 가장 오래 지속된 변화는 헬베티카의 전면적 도입이었다.[5] 1976년 이래 나사는―새로운 우주왕복선용의 각종 라벨을 포함해―우주 계획 전반뿐만 아니라 서류와 간행물에도 헬베티카를 사용해왔다.[6]

　　나사가 1976년에 헬베티카를 채택한 것은 한 세대 전 푸투라를 사용한 것에 비하면 전위적인 성격을 띠지 않았다. 푸투라가 그랬듯 향후 헬베티카가 기본 서체로 확립되는 신호가 되었다는 점에서는 앞을 내다보았다고 할 수 있지만 말이다. 그러나 푸투라가 수십 년의 변천 과정을 거쳐 관료적 언어로 부상한 데 반해 헬베티카는 본격적인 코퍼레이트 아이덴티티 프로그램의 일부였다. 이 아이덴티티 프로그램의 디자이너들은 헬베티카에 권한을 위임했고, 나사는 일시에 이를 받아들였다.

　　1960년대 후반부터 1970년대에 걸쳐 수백 개의 기업이 꼭 같은 방식으로 헬베티카를 선택했다. 즉, 디자인 회사의 혜안을 믿

NASA
National Aeronautics and
Space Administration

대니&블랙번이 1975년에 만든 나사 아이덴티티 표준은 나사의 모든 자료에 최우선으로 사용할 새로운 서체로 헬베티카를 지정했다.

POCKOCMOC

고 특정 서체를 사용하는 새로운 아이덴티티 프로그램을 도입했다. 기업들의 헬베티카 채택 사례가 압도적으로 증가하면서 이 서체는 스위스와 독일에 뿌리를 두고 있음에도 미국 것처럼 보이게 된다. 해마다 우주로 날아올랐던 우주왕복선에는 'United States'라는 글자가 헬베티카로 새겨져 있었다. 그리고 2016년, (서체광을 제외한) 대부분의 사람은 아마 「마션」에서 맷 데이먼이 혹독한 외계 행성에서 살아남으려 분투하는 모습을 보며 서체에 대해 아무 생각도 없었겠지만, 이 영화에 등장하는 모든 소모품 상자와 식량에는 헬베티카 라벨이 붙어 있다. 하지만 존재감이 없는데, 헬베티카는 현대사회라는 직물 속에 치밀하게 엮여 들면서 그렇게 사라질 수 있는 힘을 얻었기 때문이다.

（헬베티카와 그 복제품들에 자리를 넘겨주면서) 더 이상 미국의 기본 서체가 아니게 된 푸투라는 이제 다시금 매력적이고 매끈하며 독특하고 현대적인 느낌이 난다. 아폴로 미션에 사용되던 시절에 비하면 훨씬 더 그렇다. 오늘날의 맥락에서 푸투라는 일상적이고 흔한 용도에서 어느 정도 해방됨에 따라 초창기에 누리던 인기를 얼마간 되찾은 듯이 보인다. 형태로의 완벽한 환원과 깔끔한 기하학이 독특한 특징으로 부각되고 있는 것이다. 구소련의 우주 계획은 1992년 러시아 연방우주공사(로스코스모스)로 이름을 바꾸었다. 새로 수립된 러시아 정부 산하의 여느 기관들과 마찬가지로 로스코스모스도 소련과 관계없는 새롭고 진취적인 이미지를 보여주고자 했다. 로고의 위를 향하는 빨간 화살표는 최초의 나사 로고를 연상시키지만 아래쪽 서체가 확연히 다른 느낌을 낸다. 1991년에 키릴문자를 새롭게 구비하게 된 이 친숙한 서체는 바로 푸투라다.

1992년 나사는 1959년에 만들어진 최초의 로고를 재도입했지만 시스템의 기본 서체는 푸투라로 되돌리지 않고 헬베티카를 계속 쓰기로 한다. 같은 해에 러시아의 연방우주공사 로스코스모스(키릴문자로 Pоскосмос)는 푸투라를 사용한 로고를 제정했다.

미군은 제2차 세계대전 중에
정부 각처에서 사용할 지도
수천 종을 제작했다. 처음에는
서체 사용에 일관성이
없었으나, 전후 시대 동안
지도들은 하나의 시스템으로
진화하게 되고 푸투라가 주요
서체로 자리 잡는다.

이 지도는 공군의 쿠바 지도로
1962년에 인쇄되었다. 미국의
쿠바 침공이 실패로 돌아간
이듬해이자 일촉즉발의 쿠바
미사일 위기가 닥치기 직전의
시점이었다.

영 1967년에 인쇄된
미 육군의 북베트남 지도.
이듬해 초 북베트남은 미군과
남베트남군에 대해 기습적인
역공을 펼쳤다.

LIGHT

&

POWER

5

3

5

야생의 푸투라

크리스천 슈워츠는 볼티모어에서 자신이 가장 최근에 만든 서체
를 소개하는 강연을 진행하던 중에 이런 말을 했다.

"서체는 특효약이 아닙니다. 어떻게 사용하느냐가 결정적이
죠."[1]

이것은 모든 디자이너가 본능적으로 알고 있지만 항상 믿으
려고는 하지 않는 진실이다.

서체는 타이포그래피가 아니다. 서체가 읽히는 본질적인 맥
락은 다양한 요소가 결합해 만들어진다. 색과 크기와 배치는 말
할 것도 없고 글자와 글자 사이, 단어와 단어 사이, 글줄(커닝, 트
래킹, 레딩[자간 및 행간 조절에 관한 용어들―옮긴이]), 그리고
무엇보다 텍스트 자체를 둘러싸는 네거티브 스페이스가 모두 함
께 작용한다. 디자이너 마시모 비녤리의 악명 높은 발언에 담긴
속뜻은 바로 이것이다. 디자이너는 평생 여덟 내지 열두 가지 서
체―그것도 충분히 검증된 한 줌의 고전적인 서체―만 있으면 모
든 작업을 해낼 수 있다고 비녤리는 단언했다. 오직 반복적인 사

앞 뉴저지주 해링턴파크의
전신주. 이처럼 푸투라는
우리 주변의 다양한 곳에서
발견된다.

용을 통해서만 디자이너는 서체가 내는 참된 목소리를 진정으로 발견할 수 있으며, 그 서체의 특정한 요구 조건과 특이점을 파악하고 자유자재로 부릴 수 있게 된다는 것이 그의 생각이었다.[2]

비넬리의 진술은 당연하게도 거의 무시당했고 때로는 비판받았다.[3] 쇼핑센터나 시내 상점가를 흘끗 둘러보면 수백까지는 못 될지라도 수십 가지의 독특한 서체들이 눈에 들어온다. 경력이 많은 디자이너들도 완벽한 프로젝트에 꼭 어울리는 완벽한 서체를 백방으로 찾아본다. 주어진 작업을 수행하면서 해당 매체와 메시지, 프로젝트와 클라이언트의 완벽한 시너지를 만들어낼 단 하나의 서체를 발견하기를 기대하며 수백 가지 서체를 검토해보는 것이다.

이것이 일반적인 관행이지만 그럼에도 비넬리는 한 가지 점에서 옳으며 이를 대놓고 비판할 수 있는 디자이너는 아무도 없을 것이다. 서체는 사용 방식에 따라 얼마든지 다양한 목소리를 낼 수 있다는 생각이 바로 그것이다. '이 서체는 지금부터 영원히 이러이러한 고유하고 특수한 방식으로 사용되고 이해될 것'이라고 규정하는 단순한 공식 같은 것은 존재하지 않는다. 반대로, 푸투라를 포함해 각각의 서체는 다양한 맥락에서 다양한 사람들에게 서로 다른 의미를 지니게 마련이다.

그렇다고 푸투라가 언제나 모든 것을 의미할 수 있다는 뜻은 아니다. 우리가 서체를 통해 다채로운 경험과 연상을 한다 하더라도 특정 서체에는 특정 제품이나 산업, 관념 등이 따라다닌다. 푸투라는 흔하고 인기 있는 서체이니만큼 이 현상을 쉽게 추적해볼 수 있는 한 예다. 이어지는 포토에세이는 야생의 푸투라, 바꾸어 말해 가장 자연적인 서식지—반영구적인 거리의 간판이나 표지판과 이에 연관된 타이포그래피—에 터 잡은 푸투라를 추적한다. 그곳에서 푸투라는 반복되는 사용을 통해 특정 업계와 업종의 클리셰가 되었다.

옆 푸투라 블랙을 제외한
어도비 버전의 푸투라 가족
전체. 어도비 푸투라는
어도비 크리에이티브
제품군을 구매하면 딸려
오기 때문에 아마도 야생의
푸투라를 통틀어 가장 흔한
버전일 것이다.

 라이트

 라이트 오블리크

 북

 북 오블리크

 미디엄

미디엄 오블리크

 헤비

 헤비 오블리크

 볼드

 볼드 오블리크

 엑스트라 볼드

 엑스트라 볼드 오블리크

라이트 컨덴스트

 라이트 컨덴스트 오블리크

 미디엄 컨덴스트

 미디엄 컨덴스트 오블리크

볼드 컨덴스트

볼드 컨덴스트 오블리크

엑스트라 볼드 컨덴스트

 엑스트라 볼드 컨덴스트 오블리크

쇼핑몰

슬립넘버 푸투라 라이트

포에버21 푸투라 컨덴스드

클레어스 푸투라 볼드

푸투라 미디엄처럼 획의 굵기가
비교적 가는 서체일수록 고가의
제품에 잘 어울리는 것일까?

루이비통 푸투라 미디엄(트웬티스센추리)

더리미티드 푸투라 미디엄

돌체&가바나 푸투라 라이트

시내

퀸엘리자베스2세센터, 영국 런던　　　　　　　　　　　　　　푸투라 라이트

워터스톤스, 영국 버밍엄　　　　　　　　　　　　　　　　　푸투라 라이트

애플스토어 지니어스바, 메릴랜드주 토슨　　　　　　　　　　푸투라 미디엄

엠살롱 페더럴힐점, 메릴랜드주 볼티모어 푸투라 라이트

더템플, 메릴랜드주 프레더릭 푸투라 라이트

메이크업포에버, 아일랜드 더블린 푸투라 미디엄

대형 매장

베드배스＆비욘드 푸투라 라이트와 볼드(늘림)

베스트바이 푸투라 볼드(늘리고 회전시킴)

코스트코홀세일 푸투라 볼드 오블리크

미국의 많은 대형 매장들이
푸투라를 눈에 잘 띄도록
과장해 만든 로고를 사용한다.

펫스마트 푸투라 볼드(곡선형으로 배치)

빅로츠 푸투라 엑스트라 볼드와 라이트

빅케이마트 푸투라 엑스트라 볼드

대형 매장

디디스디스카운트 푸투라 볼드와 미디엄

쇼퍼스월드 푸투라 라이트와 엑스트라 볼드

에런스 푸투라 볼드 오블리크

유로자이언트 푸투라 볼드(글자들을 겹치게 배치)

골프갤러시 푸투라 볼드(늘리고 구부림)

파티시티 푸투라 볼드

음식점 및 기타

제노스스테이크, 펜실베이니아주 필라델피아 　　　　　　푸투라 엑스트라 볼드 컨덴스드

콜린스푸드마켓, 메릴랜드주 볼티모어 　　　　　　　　푸투라 볼드 컨덴스드 이탤릭

파이피자, 워싱턴DC 　　　　　　　　　　　　　　　　푸투라 볼드

오래된 네온 간판은 하나의 서체와 딱 맞아떨어지는 경우가 드물다. 이 간판의 C 같은 글자들은 푸투라를 본뜬 모양이지만 또 몇몇 글자는 제각기 나름의 스타일로 만들어졌다.

베인스빌일렉트로닉스, 메릴랜드주 토슨 커스텀

원펜플라자, 뉴욕주 뉴욕 푸투라 미디엄

KIPP 리드아카데미, 워싱턴DC 푸투라 라이트

음식점 및 기타

소방서 푸투라 볼드

연방정부 청사 푸투라 라이트

산세리프체로 된 간판 중에는
특정 서체를 그대로 사용한
것이 아니라 자체 제작한
레터링인 경우가 많다. 이 힘
있는 글자들은 볼티모어시
던도크 애비뉴에 위치한
전미철강노동조합 2610
지부에서 만들었다.

전미철강노동조합 커스텀

동네 우체국 간판에 속지 말 것.
푸투라 같아 보이겠지만
푸투라가 아니고, 역시 독일에서
건너온 서체인 카벨일 확률이
높다(2장 참조).

우체국 차량정비시설 카벨

우체국 카벨

공영주택 푸투라 볼드

표지판

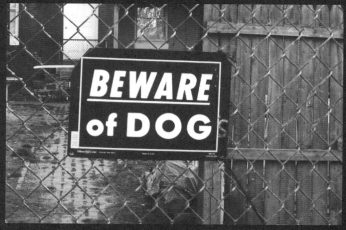

추락 위험 푸투라 볼드

비상구 푸투라 미디엄

개 조심 푸투라 컨덴스드 볼드 이탤릭과 볼드

(정비차에 부착된) 주의 표시 푸투라 볼드

주의: 자동문 푸투라 볼드

사유지: 무단출입 금지 푸투라 볼드와 미디엄 오블리크

주유소

마라톤(미국) 푸투라 엑스트라 볼드

발레로(멕시코·미국) 푸투라 엑스트라 볼드

맥솔(아일랜드) 푸투라 볼드

루크오일(러시아·미국) 푸투라 볼드

쉘은 로고에 푸투라를 더 이상
사용하지 않지만 모든 주유소
내 정보 표시에는 계속 사용
중이다.

쉘(네덜란드·미국) 푸투라 볼드

리버티(미국) 푸투라 엑스트라 볼드

Strangers ACN

어도비 푸투라, 1987

어도비 서체는 대부분 네 가지 굵기를 포함한다. 옛날 버전에 주의할 것. 처음 출시된 디지털
버전들은 O가 타원형이었다. 라이노타입 푸투라와 동일하지만 간격이 약간 조정되었다.

Strangers ACN

비트스트림 푸투라, 1990–93

일부 곡선이 살짝 각진 형태이고 어센더와 디센더가 조금 짧은 것이 특징이다. 초창기 디지털
버전들 가운데 '야생'에서 흔히 볼 수 있는 버전.

Strangers ACN

URW 푸투라, 1993

스몰캐피털과 비교적 덜 쓰이는 푸투라 디스플레이를 포함해 다양한 굵기를 아우르는
대가족이지만 푸투라 블랙은 빠져 있다.

Strangers ACN

URW 푸투라 NO. 2D, 1993

레트라셋(하나씩 따 붙이게 돼 있는 인쇄용 사식 문자를 만든 회사 또는 그 문자를 이르는 말―
옮긴이)과 합작해 만든 버전으로 URW 푸투라보다 규모가 작다. 일부 디자이너들이 텍스트를
작은 크기(14포인트 이하)로 조판할 때 선호하는 버전.

Strangers ACN

패러타입 푸투라 푸투리스, 1991

패러타입(패러그래프에서 독립한 서체 회사)의 블라디미르 예피모프가 키릴문자로 처음
만들었다. 1993년에 블라디미르 예피모프와 알렉산드르 타르베예프가 함께 디자인한 컨덴스트
서체들이 추가되었다.

Strangers ACN

패러타입 푸투라, 1995–98

1995년에 키릴문자로 처음 만들어졌다. 2007-09년에 이자벨라 차예바가 여러 굵기를 추가로
개발했다. 2011년부터 타입키트를 통해 이용할 수 있게 된 덕에 웹상에서 가장 흔한 버전이 되었다.

—— 어도비
—— 비트스트림
—— URW

········ URW No. 2D
········ 패러타입 푸투리스
········ 패러타입

A a B b C

F f G g H

K k L l M

P p Q q R

V v W w

cD Dd Ee

nli Jj Kk

n Nn Oo

S Ss Tt Uu

x Yy Zz

엘스너+플라케
타입숍
스캔그래픽

베르톨트
뇌프빌디지털
PL 푸트

Strangers ACN

엘스너+플라케 푸투라, 1985
베로니카 엘스너와 귄터 플라케가 디지털화한 푸투라 가족. 패러타입, URW 버전과 비슷하게
획이 굵은 서체들이 추가로 포함되어 있다.

Strangers ACN

타입숍 푸투라, 2006
발터 플로렌츠 브렌델이 기존 디지털 푸투라의 굵기를 세분화해 만든 서체들로 구성되어 있다.
2006년 이전까지 엘스너+플라케 컬렉션의 일부였다.

Strangers ACN

스캔그래픽 푸투라 SB, 2004
엘스너+플라케 푸투라에 일부 기반을 두고 제작되었으며 간격을 좁히고 시각 보정을 한
헤드라인용 서체들이 들어 있다. 바비칸센터의 디자인에 사용되는 버전.

Strangers ACN

베르톨트 푸투라, 2000
디터 호프리히터가 새롭게 해석한 버전. 베르톨트 푸투라는 일부 서체만 골라서 살 수 없고 가족
전체에 대한 라이선스를 구매해야 하다 보니 잘 쓰이지 않는다.

Strangers ACN

뇌프빌디지털 푸투라, 1999
바우어에서 갈라져 나온 바르셀로나의 뇌프빌디지털에서 제작한 디지털 푸투라로 마리테레즈
코레만이 디자인했다. 가장 권위 있는 버전으로 일컬어지며 나이키에서 사용한다.

Strangers ACN

PL 푸트, 2014
포토레터링 푸투라 또는 푸투라 맥시로도 알려져 있다. 1960년에 빅터 커루소가 엑스하이트를
늘려서 아주 작은 크기로도 쓸 수 있게 만든 서체들을 후에 포토레터링사가 디지털화했다. 2014년
모노타입에서 이 디지털 버전을 출시했다.

WE NAMED OUR SHOES AFTER A WOMAN

Nike was the Winged Goddess of Victory in Greek Mythology. Legend tells us she had a mystical presence, and helped to inspire victorious encounters on history's earliest battlefields.

We chose the name Nike because we build shoes that help inspire victory—in athletic contests all over the world.

The shoes of champions.

We put a swooshmark on the side of every pair to symbolize the winged goddess of victory. And also to show people you're wearing the finest athletic shoes available.

Nike. We make all kinds of shoes, for all kinds of women and men and children. And winners.

Try on a pair and fly away from the competition.

8285 S.W. Nimbus Ave. Suite 115
Beaverton, Oregon 97005

6

쇼 미 더 머니

금요일 밤이면 볼티모어 교외의 고급 쇼핑몰 푸드코트에 한 무리의 10대 소년들이 몰려들어 튀긴 고기와 탄산음료를 흡입하듯 먹고, 또 다른 친구나 지인 무리들과 어울려 시시덕거린다. 모두가 머리끝부터 발끝까지 그들 기준에서 최고급의 브랜드 제품들로 차려입었다. 나이키, 아디다스, 언더아머 등. 기호적 차별성의 실례들이 한데 모여 있는 이 놀라운 광경을 언어학자 소쉬르가 보았다면 머리가 아찔해졌으리라.

조그만 태그에 인쇄된 것이든 혹은 큼직한 글자로 자랑스레 새겨진 것이든, 이러한 차별성의 중심에는 대개 서체가 있다. 그것은 간격을 섬세하게 조절한 세리프체로 된 명품 브랜드일 수도 있고 굵직한 산세리프체의 스트리트 스포츠 브랜드일 수도 있다. 아주 미묘한 차이를 발생시키게끔 만들어진 이와 같은 자그마한 시각적 신호들은 소비문화의 직접적인 토대와 다름없다. 나이키의 광고와 제품 디자인은 그 핵심에 푸투라라는 서체가 있다. 나는 쇼핑몰에서 나이키 제품을 착용한 청소년들을 보면서 나이키와

앞 1970년대 후반의 나이키 광고. 나이키는 초창기부터 죽 푸투라를 사용해왔다.

푸투라가 소비문화 속에 수십 년간 자리를 지키고 있음을 새삼 깨달았다. 경이롭고도 끈질긴 현상이다. 푸투라는 의도했건 아니건 온갖 다양한 의미를 나타내왔지만 그럼에도 여전히 '쿨'하다. 서로 멀뚱히 쳐다보다 장난치다 하는 아이들을 보며 나의 어릴 적 기억이 떠올라 마음이 쓰라렸다. 그 시절 나는 친구들과 어울리려 노력했지만 늘 돈이 부족해서 잘 섞이지 못했다.

 1988년부터 2000년까지 나는 농구를 했고 뛸 수 있는 모든 팀에서 뛰었다. 처음에는 아빠나 아빠 친구들이 코치를 맡았던 시 연맹에 들어가 활동했고 점차 실력을 쌓아 고등학교 때는 대표팀에서 뛰었다. 매년 10월은 선수 선발전이 있고 새 시즌에 대비해 새 농구화를 장만하는 시기였다. 선수로 선발되기 위해서는 열심히 땀 흘리고 힘차게 뛰어다니고 경기에서 이기기 위해 노력하는 모습을 끊임없이 어필할 필요가 있었다. 모두가 똑같은 양면 저지에 나일론 메시 반바지를 입었기 때문에 개인의 패션이 될 수 있는 부분은 신발이 유일했다. 딱하게도 가난한 소년은 낡은 농구화를, 혹은 더욱 안타깝게도 아디다스나 리복이나 컨버스를 신고 훈

G S

s too high,
s own wings"
Blake.

58×183센티미터 크기로
제작된 마이클 조던 포스터.
나이키와 조던이 아이콘으로
부상하는 데 일조했다.

련장에 나타날 수밖에 없었다. 팀의 공식 농구화가 정해져 있지는
않았으나 실상은 다들 나이키를 신었다.

　한때 신발 시장을 휩쓸었던 회사 나이키는 1980–90년대에
농구의 아이콘 마이클 조던을 광고에 등장시키며 수많은 10대 소
년들의 문화를 지배했다. 조던의 이미지는 우리의 방에 붙은 포스
터와 수집용 카드를 장식했으며 곧이어 우리가 신는 운동화에도
새겨졌다. 그렇지만 나이키가 시종일관 사용한 언어는 푸투라였
다. 와플 굽는 틀에 착안해 러닝슈즈의 밑창을 만들었던 초창기에
도, 스폰서 계약을 통해 에어 조던을 처음 내놓았을 때도 나이키
는 푸투라를 썼다. 스우시(swoosh. 휙 소리를 내며 움직인다는 뜻
으로 부메랑 모양의 나이키 심벌을 가리킨다—옮긴이) 위에 푸투
라 엑스트라 볼드 컨덴스트로 된 나이키의 로고타입이 얹혔고, 가
벼움과 편안함을 위해 특별히 개발된 에어쿠션이 장착되어 있음
을 나타내는 글자 "AIR"가 푸투라 라이트로 새겨졌다. 또한 푸투
라 엑스트라 볼드 컨덴스트로 적힌 간결한 문구 "Just Do It"(그냥
하는 거야)을 내건 광고들이 온 사방에서 운동선수를 꿈꾸는 아

신발에 새겨진 작은 글자를
포함해 푸투라는 온갖
방식으로 나이키를 광고했다.

JUST DO IT.

나이키는 수십 년간 광고에 푸투라를 사용해왔고 푸투라 엑스트라 볼드 컨덴스트는 "Just Do It"이라는 슬로건만큼이나 즉각적으로 나이키를 연상시키는 서체가 되었다.

이들의 심장을 두근거리게 했다.

오늘날 나이키와 푸투라는 너무나 단단히 결합되어 있어 푸투라 엑스트라 볼드 컨덴스트에 자간이 좁은 문구라면 거의 다가 나이키에서 만든 것이라고 봐도 무방할 정도다. 아무 스포츠용품점에나 들어가도 "Earned Not Given"(주어지는 것이 아니라 얻어내는 것), "Every Damn Day"(하루도 빠짐없이), "Strive For Greatness"(위대함을 갈구하라), "The Only Way to Finish Is to Start"(끝내는 방법은 시작뿐) 따위의 문구가 "Just Do It"과 같은 스타일로 적힌 티셔츠를 볼 수 있다. 기업은 스포츠 팀이나 선수를 후원하고 시너지 효과를 기대하는데, 전미대학체육협회 미식축구 리그에서 경합하는 학교 128곳 중 68곳을 포함해 수많은 대학 운동부 선수들이 푸투라를 온몸에 두르고 경기에 나간다.[1] 이것은 결코 우연이 아니다. 이 타이포그래피 기표는 오리건주 비버턴에 위치한 나이키 본사 임원들과 공식 지정 파트너 광고사인 와이든+케네디가 수십 년간 함께 해온 신중한 브랜딩 작업을 통해 탄생했다. 그리고 이제는 나이키의 소유가 되다시피 했다. 물론 나이키가 처음 푸투라를 사용하기 시작했을 때 푸투라는 나이키의 것도, 그 누구의 것도 아니었다. 진작에 흔하디흔한 서체가 되어 있었기 때문이다.

나이키가 푸투라를 선택한 데는 다 이유가 있다. 푸투라 엑스트라 볼드 컨덴스트는 광고 헤드라인용으로 훌륭하다. 시각적인 효과가 뛰어날 뿐만 아니라 한 줄에 많은 단어를 넣을 수 있기 때문이다. 물론 효과적인 광고는 모방을 이끌어내기 마련이다. 1980년대 잡지들을 슬쩍만 훑어봐도 초기 나이키 광고가 타사 광고들과 타이포그래피 면에서 흡사하다는 걸 알 수 있다. 푸투라나 다른 굵은 장체로 된 수십 개의 헤드라인이 제각기 자사의 제품을 목청껏 선전하고 있다. 1992년에는 식상한 푸투라 사용에 반대하는 캠페인이 벌어지기도 했다. '푸투라 엑스트라 볼드 컨덴스트에 반대하는 아트디렉터들'이라는 이 캠페인의 주창자들은 타입디렉터스클럽(TDC) 연감에 다음과 같은 선언을 실었다.

FUTURA EXTRA BOLD CONDENSED: THE MOTHER OF ALL TYPEFACES.

It's time for Art Directors the world over to boycott the use of Futura Extra Bold Condensed—the most over-used typeface in advertising history. Destroy the Great Satan of clichés and the Little Satan of naked convenience, and rally to the cause of better type selection.

Please fill out the enclosed petition and mail it to our headquarters. It will be used to sway the opinion-makers of our industry toward our just and worthy cause. Together, we can whip this mother.

ART DIRECTORS AGAINST FUTURA EXTRA BOLD CONDENSED.

제리 케텔이 디자인한 푸투라 불매 동참 호소문. 1992년에 발행된 타입디렉터스클럽의 연감 『타이포그래피』 13호에 게재되었다.

"전 세계의 아트디렉터들이 푸투라 엑스트라 볼드 컨덴스트를 불매해야 할 때입니다. 광고 역사상 그처럼 심하게 남용된 서체는 없습니다. 진부함이라는 거대 사탄과 얄팍한 편리함이라는 작은 사탄을 파멸시키고 더 좋은 서체 선택이라는 대의를 위해 힘을 모읍시다."**2**

푸투라 엑스트라 볼드 컨덴스트 반대 캠페인의 영향으로 일부 광고주와 디자이너는 그제야 부끄러움을 느끼고 다른 서체를 사용하는 쪽으로 돌아섰을지 모르지만, 선견지명이 있는 아트디렉터들은 푸투라 엑스트라 볼드 컨덴스트가 진부해지기 훨씬 전에 이미 그들의 작업을 새로운 영역으로 끌고 나갔다. 한편, 광고

ACTUAL

DINOSAURS AT PACI

1987년 광고 대행사
샤프하트위그는 푸투라 엑스트라
볼드 컨덴스트를 사용해 시애틀
퍼시픽사이언스센터의 공룡들을
홍보하는 광고를 만들었다.

게릴라걸스는 1989년부터
푸투라 엑스트라 볼드
컨덴스트를 사용한 대결적
광고로 성차별에 맞서
싸워왔다.

분야의 익숙한 시각 언어를 다른 목적을 위해 전유하고 전복함으
로써 기존 스타일에서 새로운 삶을 발견한 이들도 있었다. 1989년
게릴라걸스는 백인 남성을 여성과 소수집단보다 더 높이 평가하
는 미술계의 위선을 규탄하는 광고를 내걸었다. "여성이 메트로폴
리탄미술관에 들어가기 위해서는 벗어야 하는가?", "인종차별과
성차별이 더 이상 세련된 것이 아닐 때가 오면 당신의 미술 컬렉션
은 무슨 가치가 있을까?" 등 이 단체가 제도권 미술 전체를 향해
던진 비판의 목소리는 큰 울림을 일으켰다(그리고 애석하게도 여
전히 그렇다).**3**

제도권을 반대하고 비판하는 말은 그 자체로도 힘이 있지
만 제도권 광고의 시각 언어에 둘러싸일 때 더 깊은 상처를 낼
수 있다. 언뜻 보면 다른 광고들과 별다를 게 없으나 기성 기업들
이 광고에 사용하는 바로 그 수단—이 경우 케케묵은 시각적 수
사—을 차용하기 때문에 내용이 더한층 분명하게 드러나고 전복
성을 띠게 되는 것이다. 만약 같은 내용을 주류와 이미 담을 쌓은
시각적 스타일로 포장한다면 과연 더 신랄한 우상파괴가 될까? 게
릴라걸스는 푸투라 엑스트라 볼드 컨덴스트를 사용하는 광고 양
식을 전유함으로써 백인 남성이 소유한 어떤 대기업이 생산하는
어떤 상품과 동일한 문화적 무게를 자신들의 말에 부여했다. 타이

포그래피는 곧 정통성이다. 다른 서체를 사용했다면 메시지가 이 만큼 주목을 끌기는 어려웠을 것이다.

유사한 예로 바버라 크루거의 작품은 푸투라를 사용해 소비와 정체성의 관계에 대해 질문을 던진다. 꽉 차게 자른 대담한 사진에 짤막한 선언적 문구를 넣은 그의 작품은 마치 광고들을 잘라 붙여 비판적 메시지를 구성한 것처럼 보인다. "당신의 몸은 전쟁터다"(Your body is a battleground), "사랑은 돈으로 살 수 있지"(Money can buy you love), "나는 쇼핑한다 고로 존재한다"(I shop therefore I am), "우리 가격이 미쳤어요!"(Our prices are insane!) 등. 크루거의 작품은 소비자의 구매에서 파생되는 여성적 완벽성이라는 신화에 구멍을 낸다.**4** 1980년대부터 1990년대 초까지 창작된 포스터와 설치 작품은 푸투라라는 흔한 시각 언어를 전유하는 동시에 작가 고유의 아이콘적인 스타일을 만들어냈

2012년 엘런 훅버그는 바버라 크루거의 시각 언어로 여성의 생식 건강에 대한 보수적인 정책을 비판하는 포스터를 만들었다.

슈프림은 다른 누군가에 의해 유명해진 시각적 스타일로 포장한 제품들을 판매한다. 로고에 사용된 붉은색 네모 안의 푸투라 볼드 오블리크는 바버라 크루거가 개척한 스타일이다.

푸투라는 절대 쓰지 마라

Your body is a battleground

옆 1946년 영화 「파리의 스캔들」은 다양한 포스터를 홍보에 사용했다. 이 포스터에서 입을 맞추는 두 주연 배우의 얼굴을 꽉 차게 잘라 넣은 것과 굵은 서체(푸투라)를 쓴 것은 훗날 바버라 크루거에게 영감을 제공했다.

위 바버라 크루거는 광고에서 단어와 사진을 잘라내서 조합해 붙인 것처럼 보이는 작품을 창작함으로써 뻔히 예상되는 디자인을 뒤엎는다. 이 같은 매체의 전복을 통해 메시지는 한층 더 통렬하게 와닿게 된다.

쇼 미 더 머니

상업 문화에 대한 바버라 크루거의 유명한 비평은 거의 전부가 기울어진 푸투라 볼드로 조판되었다.

다. 많은 이들이 바버라 크루거 하면 붉은색 네모 안의 푸투라 볼드 오블리크를 떠올린다. 그런데 어떤 서체나 어떤 스타일이 누군가의 소유가 되는 일은 어떻게 가능할까? 간단하다. 당신만의 반어적인 반소비주의 메시지를 티셔츠나 후디에 푸투라로 새기면 그만이다. 그러면 당신만의 상품이자 물신을 사고팔 수 있다.[5]

푸투라로 만든 브랜드를 충분히 키운다면 당신이 구상한 평등주의적이고 반기업적인 유토피아를 자유시장에 내다 파는 것도 가능하다. 1994년 제임스 제비아가 뉴욕 로어맨해튼에 문을 연 슈프림이라는 부티크 매장은 그때부터 지금까지 붉은색 네모 안에 푸투라 볼드 오블리크로 로고를 찍은 수십 종의 소비재 상품을 판매해왔다. 슈프림은 바버라 크루거의 전복적 디자인을 훔친 로고를 사용하는 한편, 누가 봐도 알 수 있게 선명히 새겨진 푸투라로 주류 매체용 광고 캠페인과 수십 가지 제품을 제작함으로써 영웅 숭배의 기호학적 순환을 재가동한다. 그런데 아이러니하

옆 슈프림은 바버라 크루거의 아이콘인 붉은색 네모 안의 푸투라 오블리크를 전유해 상업주의에 윙크를 보내는 비평을 판매한다.

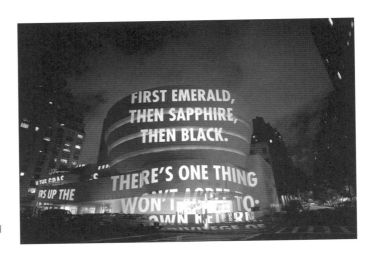

제니 홀저는 프로젝션 작업에 푸투라 엑스트라 볼드 컨덴스트를 많이 사용한다. 사진은 2008년 뉴욕 구겐하임미술관 건물에 투영한 작품.

게도 슈프림은 다른 누군가가 비슷한 스타일의 라벨을 넣은 티셔츠 시리즈를 만든 것에 대해 저작권 침해로 수백만 달러의 손해배상 청구 소송을 낸 바 있다.**6** 스트리트 아티스트 셰퍼드 페어리의 '오베이 자이언트'(Obey Giant)가 원래는 광고에 반대하는 성격의 길거리 캠페인으로 출발했으나 훗날 전국 각지의 쇼핑몰에서 판매되는 의류 브랜드로 옮아간 것 역시 같은 맥락으로 볼 수 있다.**7** 게다가 공교롭게도 그 최초의 캠페인에서 "OBEY"는 모두 푸투라 엑스트라 볼드 컨덴스트 오블리크로 적혔다.

　물론 이런 일은 많은 브랜드와 다른 서체에도 일어났다. 하지만 2015년 여름에 쇼핑몰을 걸으면서 둘러보니 수십 개의 매장이 여전히 푸투라로 자사 상품을 광고하고 있었고, 그중 상당수가 여성을 겨냥한 광고였다. 포에버21과 루이비통, 그리고 적어도 그 시즌에는 바나나리퍼블릭, 제이크루, 메이드웰이 다수의 광고에 푸투라를 사용하고 있었다. 여자들은 비싼 것을 좋아하는 취향을 가지고 있다는 둥 명품 브랜드에 대한 충성심이 대단하다는 둥 튀게 입어야만 한다는 둥 부당한 비난을 듣는 일이 흔하지만, 어찌보면 남자들이 생각하는 소비자 브랜드의 위계가 더 오르기 험난한 구조로 되어 있다. 즉, 또래들과 잘 어울려 지내고 싶은 남자아

　　　　　　　　　　푸투라는 쓰지 마세요

이가 입을 수 있는 브랜드의 수는 더 한정되어 있으며 허용 여부는 전적으로 가격에 달려 있다. 실제로 '잘못된' 신발을 신었다고 학교에서 따돌림을 당하던 남자아이에 대한 훈훈한 영상이 소셜 미디어를 통해 널리 회자된 사례도 있다. 도움을 주고 싶었던 같은 학교의 다른 소년이 그 아이가 반 친구들한테 놀림을 받지 않도록 르브론 제임스 나이키 운동화를 갖다주었고 선물을 받은 소년은 친구를 꼭 끌어안는다.[8] 아이들이 브랜드에 덜 연연하는 시대라면 이 영상은 아마 '브랜드란 중요한 것이 아니며 우리는 너를 다 똑같이 사랑한다'는 교훈을 주었을 것이다. 그러나 오늘날의 냉혹한 세상에서 아이들에게 필요한 것은 어쨌거나 기준에 부합하는 '옳은' 브랜드다.

우리 시대는 자기 패러디의 단계를 훨씬 넘어섰다. 이제 우리가 기다리는 것은 푸투라로 만든 반체제 광고가 담긴, 정부에서 발행한 기념 우표밖에 없으며 그런 우표가 나온다면 돌고 도는 전유의 고리가 완성될 것이다. 푸투라는 영웅 숭배와 반체제적 비평, 그리고 그 사이 온갖 것을 상징한다. 우리는 푸투라가 그 모든 의미를 아우른다고 생각하지만 진짜 메시지는 이것이다. 집단에 잘 섞이고 싶은 바람부터 기계에 분노를 터뜨리고 싶은 마음까지, 우리의 간절한 욕망을 광고 대행사들과 기업 광고주들이 이용하고 있다는 것. 기업의 생산 공장은 바로 이런 욕망을 자아서 곧바로 상업용 황금을 뽑아낸다(아울러 더 많은 돈을 지불하는 고객들을 위한 스페셜 에디션도 만들어낸다).

셰퍼드 페어리는 푸투라 엑스트라 볼드 컨덴스트 오블리크를 사용해 반체제적인 성격의 소비자 브랜드를 구축했다.

FLAT FRONT -BUTTON FLY

DOCKERS® K-1 KHAKIS

CRAMERTON®
Army Cloth
CUT FROM THE ORIGINAL CLOTH™

7

과거, 현재, 푸투라

어렸을 때 일요일 오후는 조부모님과 저녁식사를 함께 하는 시간
이었다. 식사가 끝나고 어른들이 테이블에 둘러앉아 대화를 시작
하면 솔솔 졸음이 왔다. 그러면 나는 보통 지하실과 차고, 창고를
뒤지며 놀았다. 거기에는 먼지 쌓인 책장과 서류 캐비닛마다 오래
된 사진, 책, 문서 따위가 가득한 신세계가 기다리고 있었다. 부모
님과 조부모님에게 이 보물들은 다채로운 추억을 불러내고, 오랫
동안 잊고 있었던 일화를 되살아나게 하며, 친구와 가족과 사랑하
는 이들을 다시 만나게 해주는 것이었다. 하지만 인생 경험이 없던
나는 똑같은 물건들을 보며 옛 시절에 대한 나만의 상상 속으로
빠져들었다. 그리고 눈앞의 장면을 현재에 대입해 재창조해보곤
했다. 퀴퀴한 냄새가 나는 종이, 빛바랜 사진과 이야기의 구멍들이
내 공상을 방해하기는 했지만 말이다.

　　1990년대 말에서 2000년대 초, 세 명의 디자이너가 푸투라
를 부활시켜 20세기 중반에 대한 집단적 기억을 끌어냈다.[1] 각기
다른 목적을 가지고 과거를 소환했지만 어쨌든 이들의 디자인은

앞, 위 도커스는 제2차
세계대전 시기의 카키바지를
복원한 제품 라인을
출시하면서 라벨과 패키지,
광고에 푸투라를 세심하게
사용해 과거를 환기시켰다.

당대에 푸투라가 번성하는 하나의 계기가 되었다.

1999년, 작업복의 대명사 도커스(리바이스에서 1986년에 론
칭한 카키바지 전문 브랜드—옮긴이)는 최초의 카키바지를 복원
한 제품 라인을 출시하기로 결정한다. 이 바지들은 진품을 완벽하
게 재현하도록 기획되었다. 그리하여 제2차 세계대전 시기에 유명
해진 그 1940년대 카키바지가 만들어진 곳인 노스캐롤라이나주
크레이머턴의 생산 시설에서 제품을 생산할 뿐만 아니라 당시 사
용된 것과 동일한 단추 주형, 동일한 조성의 원단을 사용하고 옷
본도 그대로 따라 만들 예정이었다. 도커스는 자사의 제품 디자이
너들과 협력해 새로운 브랜드를 구축할 파트너로 샌프란시스코의
디자인 회사 템플린브링크를 선정했다. 템플린브링크의 디자이너
개비 브링크가 보기에 해결책은 명확했다. 즉, 신제품 자체와 마찬
가지로 역사적 정확성을 담아내는 동시에 디테일에 주의를 기울
이는 디자인 시스템을 만드는 것이었다.[2]

진품에 충실한 디자인을 창조하고 싶은 욕심은 오래전부터 브링크의 디자인 과정에 영향을 미쳐온 터였다. 도커스 프로젝트의 경우 이는 곧 1940년대의 군용 패키지와 군복에 대해 광범위한 조사를 해야 한다는 의미였다. 신제품 라인은 "외양과 성질이 진품을 쏙 빼닮아서 1930년대에 미군이 만든 옷이라고 해도 충분히 믿을 정도"[3]로 디자인되었다. 이러한 생각의 줄기가 모든 디자인 결정에 길을 닦아주었다. 그리하여 당시의 기술인 실크스크린과 활판인쇄로 라벨을 제작하고, 제품 라인의 네이밍은 'K-1'과 같이 군대를 연상시키는 '문자-숫자' 형태의 약어를 쓰는 방식을 채택했다. 브링크는 이렇게 설명한다.

 "K-1의 브랜드 경험은 디자인이 아예 안 된 것처럼 보이도록 디자인되었습니다. 폰트, 타이포그래피 처리, 재료, 생산 기법 등이 모두 1930년대와 1940년대에 미군에서 생산된 물품들과 구별이 되지 않죠."

 브링크와 도커스는 또한 진품성을 정교하게 구현하기 위해 산업 현장에서 흔하게 볼 수 있는, 핫스탬핑으로 찍은 푸투라를 사용해야 한다고 생각했다. 이처럼 세심하게 조성한 환경에서 찍혀 나온 푸투라는 제2차 세계대전과 그 당시 푸투라의 가치를 회상하게 한다.

 "K-1의 소구력은 진실성이 내구성과 직결되고 맡은 일을 성실하게 하는 것을 의미하던 시절에 대한 노스탤지어에서 나와요. 전쟁과 불황의 시대이자, 여성들이 바지를 입고 블로토치(용접 등에 쓰는 소형 화염 분출기 ─ 옮긴이)를 다루기 시작한 시기였죠. 투지와 패기, 할 수 있다는 태도가 K-1의 정신입니다."[4]

 브링크의 말이다.

 도커스의 K-1이 지닌 가치는 신중하게 기획된 광고 문안들을 통해 강조되었다. "스타일을 정부가 공표하던 시대에 만들어졌습니다", "귀퉁이를 잘라내는 일이 오직 손으로만 행해지던 때 만들어졌습니다", "바지에 새겨진 이름이 바로 당신의 이름이었던 시절에

DECEMBER

SUN	MON	TUE	WED	THU	FRI	SAT
	1	2	3	4	5	6
7	8	9	10	11	12	13
14	15	16	17	18	19	20
21	22	23	24	25	26	27
28	29	30	31			

Ja

SUN

Last
Quarter
2nd-31st

MON

New
Moon
9th

TU

Fir
Quar
16t

4

5
Co. 300.19
Sn. 99 10
Ke. 11 80
Ko. 9600

6

11

12
Co 386.33
Sn. 101.94
Rich 11.25
Kor. 9240
Ke 4080

13

18

19
Ke 10 20

20

25

26
Rich 5.25
Ko 10410
S. 8976

27

547 Days Stay Strong

FIELD NOTES

Nov.–Dec.
2014 2015 2016
Jan.–Feb.–Mar.–Apr.

18-MONTH WORK STATION CALENDAR
ITEM NO. "FN-18"

FIELD NOTES MIDWEST
Chicago, Ill.

FIELD NOTES NORTHWEST
Portland, Ore.

Simple,
Tear-Off
Design

**Built to last for months and months of reliable service.
No maintenance or special tools required.**

Built Using
Durable
Materials

2014	NOVEMBER					2014
SUN	MON	TUE	WED	THUR	FRI	SAT
6 14 22 29 ○ ◐ ● ◑						**1**
2 Daylight Saving Ends	**3**	**4**	**5**	**6**	**7**	**8**
9	**10**	**11** Veterans Day	**12**	**13**	**14**	**15**
16	**17**	**18**	**19**	**20**	**21**	**22**
23	**24**	**25**	**26**	**27** Thanksgiving	**28** Black Friday	**29**
30						

FN-18 FIELDNOTESBRAND.COM 11/14

Convenient "Real Big Days" List on Reverse Side

We're On The Web: **FIELDNOTESBRAND.COM** Updated Daily, Sorta

MANUFACTURED AND PRINTED IN THE U.S.A.

옆 소상공인을 위한 재무 계획용 1959년 달력. 숫자는 라이노타입의 스파르탄이고 작은 문자는 카벨(미국에서 산세리프라는 이름으로 판매됨), 첼트넘(Cheltenham), 센추리 스쿨북(Century Schoolbook)이다.

위 2007년 에런 드래플린과 쿠덜파트너스는 손을 잡고 필드노트를 생산하기 시작했다. 필드노트는 미국의 성실한 산업 노동자들과 옛 시절을 동경하는 밀레니얼 세대를 위한 간단한 수첩 및 달력을 기초로 하는 브랜드다.

만들어졌습니다", "당신의 스카프와 장갑, 그리고 아세틸렌 토치와 어울리게 디자인되었습니다" 등의 문구와 함께 광고에는 1940년대 도구, 메달, 군번표 따위를 아름답게 촬영한 사진과 K-1을 입은 모델의 세피아 톤 사진이 좌우로 나란히 배치되었다. 그리고 광고마다 실제 의류 라벨처럼 디자인된 요소가 들어갔는데 여기에 "최초의 카키복을 그대로 이어받다"(Cut from the Original Cloth)라는 슬로건이 푸투라 볼드로 찍혔다.

진품의 느낌을 잘 살려낸 이 인장은 푸투라가 널리 인기를 구가하던 시절에 대한 멋진 레퍼런스로 기능한다. 푸투라는 새로운 타이포그래피와 관련한 트렌드와 디자인의 선두에 서기도 했지만, 나아가서는 사람들이 눈여겨보지 않는 구석의 라벨이나 정보 표시까지도 접수했다. 초창기에 푸투라가 미국 및 유럽에서 아방가르드적 서체로 사용된 것과 달리 브링크가 참조한 시대의 푸투라는 대량으로 생산되었으며 굉장히 기능적이었다. 다시 말해 미국 전역에서 알루미늄에 핫스탬핑으로 새겨지거나, 한 번 쓰고 버리는 패키지와 태그에 오프셋으로 인쇄되었다.[5]

도커스의 광고와 라벨, 그리고 꼼꼼한 패키지 구성은 도커스라는 브랜드와 그 모회사(리바이스)가 유행에 민감한 청년 고객층을 겨냥하는 데 있어 큰 역할을 했다. 노스탤지어를 내세운 영리한 마케팅 전략으로 한때 백화점에서 싼값에 판매되던 흔하고 조잡한 카키바지가 고가의 부티크에 들어가 일반적인 가격의 두세 배에 팔릴 수 있게 된 것이다.[6] 도커스가 군용 면바지를 부활시켰다고 해서 디자인까지 엄밀하게 복각한 것은 아니었다. 디자인은 바지와 패키지 모두 과거의 본을 참고하고 따르면서도, 덧없는 상상에 빠져 있는 젊은이들의 마음을 사로잡는다는 새로운 목적을 위해 수행되었다. 군복 자체는 고급 소비재가 결코 아니었다.

군대에서 중서부 농장에 이르기까지 온갖 곳에서 푸투라는 우수한 품질, 간결성, 실속 있고 믿음직함 등을 의미하는 서체로 쓰여왔다. (유서 깊은 기업인 리바이스에 대해 사람들이 공유하

　　　　　　　푸투라는 쓰지 마세요

볼티모어 소재의
마이어시드컴퍼니 간판.
모든 서체는 새로 나왔을 때
매력적이고 신선해 보인다.
세월이 흐르면서 서체에 대한
우리의 인식이 변하는 것은
간판이 닳고 인쇄물의 색이
바래기 때문인지도 모른다.

는 기억이 있다는 점을 제외한다면) 도커스와 비슷하게, 에런 드
래플린은 디자인을 할 때나 제품을 판매할 때, 그리고 진정한 미
국적 삶을 음미하고자 할 때 미국 산업의 과거를 살펴보며 영감을
얻는다. 그의 디자인과 자아상은 미국 중서부의 문화적 가치가 담
긴 유물들을 구체화한다. 또한 그는 굵은 선과 잘 만들어진 로고
를 애호한다. 드래플린은 한 디자인 콘퍼런스에서 "덩치 큰 사람
이 들려주는 허풍 섞인 이야기"(Tall Tales from a Large Man. 드래
플린은 같은 제목으로 여러 곳에서 강연을 해왔다—옮긴이)라는
강연을 하면서 종교 부흥회와 록 콘서트와 축사가 뒤섞인 듯한 장
면으로 막을 열었다. 이어서 그가 만든 슬라이드가 흐르고 일상적
인 디자인을 목청껏 찬양하는 그의 목소리가 울려 퍼지는 중간중
간 그가 고른 음악의 비트—그리고 관객들의 환호—가 끼어들며
강연이 진행된다. 이따금씩 드래플린은 자기 참조적인 글귀가 적
힌 슬라이드를 보여주며 말을 맺는다. "엿 먹을 960포인트 크기의
푸투라라니!" 쿵. 쾅. 쾅.

FIELD NOTES®

FN-01

SET OF THREE
Graph Paper
48-PAGE MEMO BOOKS

3-1/2" × 5-1/2"
Three Staples

FIELD NOTES®
PROUDLY PRINTED AND MANUFACTURED IN THE U.S.A.

Durable Materials
Pocket Size

현재 드래플린보다 더 대단한 푸투라 홍보대사는 없다. 2007년 이래 줄곧 그의 필드노트 시리즈는 미국 산업 생산의 심장 지대인 중서부와 잘 만들어진 물건들의 유산을 참조하는 디자인 미학을 추구해왔다. 나무꾼처럼 수염이 텁수룩한 멋쟁이들과 브루클린의 힙스터 브랜드들이 널리 주목받기 한참 전에 시작된 일이다. 그의 이미지와 어쩐지 어울리게도 필드노트의 첫출발은 소박했다. 회사를 그만두고 프리랜서로 일하기 시작한 지 몇 년 후에 드래플린은 그의 스튜디오를 홍보하기 위한 수첩을 디자인하고 소량을 직접 인쇄했다. 그러고는 전국 각지의 친구, 디자이너, 클라이언트 등에게 보냈는데 그중 하나가 시카고의 쿠덜파트너스에 도착했다. 짐 쿠덜은 이 수첩이 더 많은 사람들에게 알려질 가치가 있다고 생각했고 드래플린과 협력해 더 많은 부수를 제작하고 유통하기로 한다.

필드노트는 미국 산업 현장의 장인이 만든 것 같은 디자인을 되살려내며 드래플린의 선배 디자이너들이 추구한 반기득권적 포스트모던 미학에 반기를 든다.[7] 드래플린의 단순한 디자인에 영감을 준 것은 유품 판매장, 골동품 가게, 잡동사니 서랍 따위의 고물 더미에서 그가 구해낸 수천 권의 수첩들이다. 대부분이 미국 농부들에게 홍보용으로 나눠준 간단한 메모장인데 과거 중서부 지역에서 널리 사용되던 것이다.[8] 드래플린에게 이 메모장들은 "진짜 열심히 일하는 보통 사람"[9]을 상징했다. 그는 각 메모장의 실용적인 디자인, 정성스러운 제작과 레이아웃을 예찬한다. 임시직 인쇄공이 단순하게 조판하고 공들여 만들어냈을 이 메모장들은 그가 보기에 "너무나 멋지고 너무나 미국적"[10]이다.

드래플린의 필드노트 수첩 스탠더드 에디션은 셔츠 주머니에 쏙 들어갈 정도로 작고 속지에 줄이 쳐져 있으며 두꺼운 갈색 크라프트지로 싸여 있다. 그리고 겉장에 푸투라 볼드로 'FIELD NOTES'라는 상표명이 새겨져 있는데 마치 몇십 년 전에 인쇄된 듯한 인상을 준다. 이 단순함은 눈속임으로, 글자 간격을 신중하

게 조절하고 위치를 세심하게 선정한 결과이지만 겉보기에는 그저 실용적으로 보인다.

필드노트는 어떻게 보면 드래플린 자신을 대변한다. 미국 중서부 출신이며 지금은 오리건주 포틀랜드에 사는 디자이너인 그는 '열심히 일하고, 선량한 사람들을 위한 좋은 작업을 하자'를 모토로 삼는다. 그리고 필드노트의 디자인은 바로 이런 신념에 충실한 작업이다. 필드노트는 몸이 더러워지는 것을 두려워하지 않으며 허세를 부리지 않는 일상의 노동자를 위한 수첩이다. 푸투라를 사랑하는 이유에 대해서는 그는 이렇게 말한다.

"잘 읽혀요. 대문자든 소문자든 작은 크기에서도 꼿꼿하고요. 그런 다목적성을 높이 삽니다… 그리고 실용적인 특성이 저랑 정말 잘 맞아요. 일을 잘하는 서체죠. 제일 예쁜 서체는 아닐지 몰라도 제 할 일은 다해요. 저처럼 말이죠!"[11]

2017년의 시점에서 필드노트는 컬트 팬들을 거느리고 있고 주류 고객층으로 그 인기가 확대되는 중이다. 해마다 몇 차례 독특한 색상과 종이를 사용한 새로운 에디션이 나오지만 모두 종전과 같은 크기와 판형이며 겉장에는 푸투라 볼드로 'FIELD NOTES'가 새겨져 있다. 이 수첩들은 한정판으로 출시되어 필드노트 전용 웹사이트와 전국 곳곳의 소매점에서 판매되는데 빠른 속도로 매진을 기록한다. 최근의 한 에디션은 필드노트 컬렉션의 명성과 매력을 입증한다. CBS 뉴스 앵커이자 필드노트 컬렉터인 존 디커슨과 드래플린이 협업해 만든 이 에디션은 리포터 스타일의 필드노트 수첩으로 상단을 와이어로 제본해 종이를 위로 넘기도록 제작되었고, 상표명은 약간 수정된 버전이긴 하지만 변함없이 푸투라 볼드로 인쇄되었다.[12] 드래플린의 방대한 헌 수첩 컬렉션과 마찬가지로 이 수첩은 휘갈겨 쓴 메모, 창의적인 낙서, 완성되지 않은 생각 따위로 표현된 인간의 낭만을 이야기하는 한편, 옛날에 잠깐 쓰고 버려진 물건이나 흔했던 도구가 오늘날 누군가의 소중한 소지품이 된 것에 축배를 든다.

1995년에 출간된 찰스 S. 앤더슨의 첫 아카이브집. 앤더슨은 그의 작업을 통해, 그리고 그의 이름 이니셜을 딴 아카이브를 통해 20세기 중반의 일러스트레이션과—푸투라를 포함한—서체를 리믹스하는 과정을 완결했다.

드래플린의 디자인의 2차원적 평면성은 20세기 중반에 백과사전, 교과서, 참고용 차트 같은 다른 수백 가지 자료들이 누렸던 권위를 반향하기도 한다. 동일한 미학에 호소하는 웨스 앤더슨의 「로얄 테넌바움」(2001)에서 푸투라는 주요한 역할을 맡는다. 영화가 시작하면 맨 처음 동명의 소설책이 등장하는데 제목이 푸투라로 조판되어 있다. 그다음에는 이 책 표지를 똑같이 따라 한 오프닝 타이틀이 나온다. 녹색 커튼 앞에 푸투라 볼드로 된 분홍색 제목이 뜨고 양옆으로 두 개의 촛대가 세워져 있다. 이어지는 7분은 주요 등장인물들을 한 명씩 소개하는 프롤로그로, 각자가 안고 있는 인생의 문제를 보여주는 일화가 줄줄이 나열된다. 각 인물의 이야기는 앨릭 볼드윈의 내레이션을 통해 차례로 해설되고 화면에는 흰색 푸투라 볼드로 적힌 자막이 뜬다.

「헤이 주드」가 배경음악으로 흐르는 이 프롤로그는 성인이

된 테넌바움가 자녀들이 가진 트라우마의 뿌리를 찾아, 각자가 어릴 적 겪은 최고의 날과 최악의 날로 되돌아가 보는 여행과도 같다. 색감, 비틀스, 의상, 푸투라 모두가 인물들의 별난 개성을 환기할 뿐만 아니라 마치 어떤 인공물이나 박물관 전시물처럼 라벨이 붙은 허구의 과거를 불러낸다. 그리고 프롤로그 내내 등장하며 중심을 잡는 푸투라 자막들이 이 라벨들에 권위를 실어준다.

옆 「로얄 테넌바움」에서 웨스 앤더슨은 세심하게 큐레이팅한 이미지와 세트 및 의상, 그리고 영화 곳곳에 사용한 푸투라를 통해 허구적 과거를 창조해낸다.

맥락 및 스타일을 고려하면 이 영화에서 자막과 책 표지에 푸투라를 사용한 것은 1960년대의 풍경을 전달하기 위한 의도와 관련이 있다. 브링크와 드래플린의 경우와 마찬가지로 여기서도 서체는 시대를 그리는 이상적인 삽화로 기능한다. 서체는 어떤 시대를 가리키며, 서사 속에 명시적인 날짜나 수치를 과하게 집어넣지 않고서도 이야기의 시간적 배경을 설정하는 구체적인 장치로서 그만이다. 앤더슨과 그의 팀은 영화가 본격적으로 진행되는 동안에도 서체의 이런 용도를 적극 활용한다. 시간이 흐르고 등장인물들이 나이가 들어감에 따라 테넌바움가 사람들이 쓴 책들 제목의 서체도 바뀌는데 1970년대에는 밀라노(Milano), 1980년대에는 헬베티카가 사용되는 식이다.

그러나 이 영화에서 푸투라는 책 표지에 적힌 글자를 넘어 훨씬 더 능동적인 활약을 펼친다. 말하자면 과거를 납작하게 담아낸 자기 의식적 캐리커처의 인상을 준다. 영화 속에서 푸투라는 버스 측면, 박물관 현수막, 포스터, 원양 여객선, 병원 등 곳곳에 출몰한다.[13] 현실에서라면 여기저기 눈에 띄었을 여러 다른 서체들이 보이지 않을 만큼 독보적으로, 풍부하게 등장함으로써 세트 전반에 걸쳐 시각적 우위를 점하는 푸투라는 이야기의 허구성을 한층 강화한다. 그리고 더 다채로운 (그리고 기술적으로 더 정확한) 서체들을 사용하는 것보다 훨씬 효과적으로 가슴 아픈 현재, 노스탤지어에 빠진 현재를 만들어낸다. 그 현재는 모든 등장인물과 마찬가지로 자기와 타자의 조화롭고 진정성 있는 관계를 회복하려고 애쓰는 중이다.

푸투라는 쓰지 마세요

THE ROYAL TENENBAUMS

Luke Wilson
as
RICHIE TENENBAUM

뉴욕 밴드 뱀파이어 위켄드는
첫 세 앨범 「뱀파이어 위켄드」
(2008), 「콘트라」(2010),
「모던 뱀파이어스 오브 더
시티」(2013)에 푸투라
볼드를 사용했다.

앤더슨의 푸투라 사용은 감독 자신이 그리워하는 과거와, 광고 및 홍보 분야에 종사한 아트디렉터의 아들로 성장한 경험을 반영한다. 아버지 덕에 앤더슨은 서체의 의미를 이해하면서 자랐다. 사실 그의 영화 속에 푸투라가 선택된 것은 프로덕션 디자인이 만들어낸 뜻밖의 행운이기보다 감독이 특정 서체를 지목한 결과다.[14] 푸투라는 앤더슨의 데뷔작 「바틀 로켓」(1996)의 제목에 쓰였다. 그리고 「맥스군 사랑에 빠지다」(1998)에서는 「로얄 테넌바움」의 프롤로그와 유사한, 등장인물 소개 시퀀스에 푸투라 볼드가 등장한다. 「로얄 테넌바움」의 경우 프로덕션 디자이너들은 앤더슨에게 다른 옵션을 제안할 때도 푸투라는 항상 포함시켰다. 그가 선택할 걸로 뻔히 예상되었기 때문이다. 그런 일을 몇 번 거친 후 그들은 중간 과정을 생략하고 곧바로 푸투라를 택했다고 한다.[15] 이후 몇 편의 영화에 더 등장하면서 푸투라는 앤더슨 특유의 수사가 되었다. 그리하여 그의 유별난 스타일을 익살스럽게 안내하는 몇몇 인터넷 기사에 '웨스 앤더슨 폰트'로 이름을 올리기도 했다.[16] (일부는 풍자적이고, 일부는 진지한) 다른 스타일 가이드들에서 푸투라 볼드는 '레디메이드 힙스터 로고'—가령, X자 형태의 정형화된 틀을 선택하고 선들 사이의 주요 공간에 제품을 표현하는 아이콘을 배치하는 식으로 만드는 로고—를 이상적으로 보완하는 장치로 옹호되기도 한다.[17]

브링크, 드래플린, 앤더슨에게 푸투라는 과거를 떠올리게 한다. 동시에 각자의 현재 프로젝트에서 푸투라는 노스탤지어에 힘입어 특별한 소비재 상품으로 변모하는 방식으로 쓰인다. 창작자들에게 그들의 과거와 관련한 참조점은 그대로 순수하게 남아 있지만, 모든 추억이 그렇듯 푸투라는 현재에 재구성되고 다시 만든 이야기 속에서 변화를 겪는다. 이제 그것은 다른 이들에게 애정 어린 기억으로 남을 새로운 추억, 새로운 아이디어, 새로운 과거가 되었으며 계속 되어가고 있다.

Lemon.

e boat.

ove compartment
eplaced. Chances
ced it; Inspector

r Wolfsburg fac-
pect Volkswagens
3000 Volkswagens
e more inspectors

than cars.)

Every shock absorber is tested (spot check
ing won't do), every windshield is scanned
VWs have been rejected for surface scratche
barely visible to the eye.

Final inspection is really something! VW
inspectors run each car off the line onto th
Funktionsprüfstand (car test stand), tote up 18
check points, gun ahead to the automati

8

다른 이름의 푸투라

"폭스바겐이 변화를 모색 중?"

사람들의 기억에서 거의 잊힌 이 문구는 1959년 미국 폭스바 겐의 비틀 광고 캠페인—아마도 20세기의 가장 유명한 광고 캠페 인[1]—의 시작을 알린 헤드라인이다. 폭스바겐의 광고사 도일데인 번백(DDB)은 해가 바뀌어도 기본적인 외관은 늘 똑같은 자동차 를 광고하는 특이한 임무를 맡았다. 재미없어 보일 수 있는 일이었 다. 주요 경쟁사들이 끊임없이 바뀌는 외관, 색상, 재료로 매출과 인지도를 끌어올리고 있었던 상황을 고려하면 특히 그랬다. 그러 나 DDB의 해결책은, 비틀이 20세기 중반 미국인의 생활에서 정 전(正典)이 된 것에 못지않게, 디자인의 정전이 되었다. 그 해결책 은 당대 문화에 대항하고, 진정한 일관성을 포용하며, 거기에 일반 상식의 위트 있는 해석이라는 양념을 가미한 것이었다.

그 첫 번째 폭스바겐 광고의 헤드라인 아래에는 이렇게 적혀 있다.

"답은 '예'입니다. 폭스바겐은 매년 변화를 멈추지 않습니다.

1959년 한 해 동안만 80가지의 변화가 있었습니다. 하지만 단지 눈에 보이기만 하는 변화는 아무것도 이루어진 게 없죠. 우리는 '계획적 진부화'가 옳다고 생각하지 않습니다."

디트로이트의 여느 자동차 어셈블리라인에서 컬러 테일핀 (비행기의 꼬리날개를 본떠 차체 뒤쪽 양옆에 세운 것 — 옮긴이) 과 번쩍이는 크롬이 쏟아져 나온 것과 달리, 폭스바겐 비틀은 가장 중요한 부분인 후드 아래만을 변화시켰다.

신중하게 내실을 기하는 비틀과 잘 어울리게, 폭스바겐의 광고 캠페인은 관습적 요소들을 예상 밖의 직설적이고 자신감 있는 요소들과 혼합했다. 전형적인 전면 광고 형식의 초창기 광고는 위쪽 3분의 2에 사진을 넣고 아래에 헤드라인과 3단 텍스트를 배치하는 식으로 구성되었다. 이 포맷은 광고 회사 제이월터톰프슨(JWT)에서 오랜 기간 사용한 이후로 고전적 'JWT No.1'이라고 알려지게 되었다. 비틀과 마찬가지로 광고 또한 내부에서부터 파격을 구사했다. 간단한 사진 아래에 "작게 생각하라"(Think Small), "레몬"(Lemon)과 같은 짤막한 헤드라인을 배치한 광고는 보는 이들로 하여금 자동차를 볼 때 그 자체의 진가를 살펴보도록 부추겼다. 경쟁사들의 광고와 달리 폭스바겐의 광고는 20세기 중반 자동차 소유자의 사회적 지위를 말해주는 통상적인 표지들—예를 들어 가족 모델, 잘 깎은 잔디, 전원주택 등—을 일부러 멀리했다.

앞, 위, 다음 폭스바겐 광고가 유명해진 데는 푸투라의 일관된 사용도 한몫했다.

이 폭스바겐 캠페인의 아트디렉터 헬무트 크론은 자신의 모더니즘적 관점에 충실하게도 헤드라인과 본문을 모두 푸투라로 조판했다. 폭스바겐 비틀이 후드 아래부터 차차 변형시켰듯 광고도 거꾸로 가는 방식을 채택했다. 그리하여 시간이 지나면서 사진 촬영 예산이 증가하고, 레이아웃에 새로운 그리드를 적용하고, 이미지가 점점 더 추상화되는 등 외형 면에서 유행을 좇는 징후가 나타나게 되었다. 하지만 대담하면서 전복적인 광고의 톤은 시종일관 변함이 없었다. 시각적으로 DDB는 한 가지 선택을 차분히

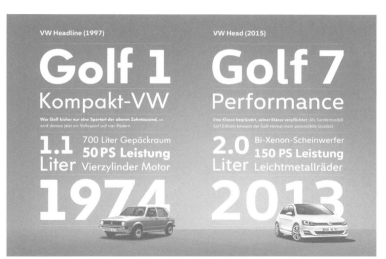

VW Headline (1997)

Golf 1
Kompakt-VW

War Golf bisher nur eine Sportart der oberen Zehntausend, so
wird daraus jetzt ein Volkssport auf vier Rädern.

1.1
Liter 700 Liter Gepäckraum
50 PS Leistung
Vierzylinder Motor

1974

VW Head (2015)

Golf 7
Performance

Eine Klasse begründet, seiner Klasse verpflichtet: Als Sondermodell
Golf Edition beweist der Golf einmal mehr automobile Qualität.

2.0
Liter Bi-Xenon-Scheinwerfer
150 PS Leistung
Leichtmetallräder

2013

폭스바겐은 약 65년간
푸투라를 사용하다가 마침내
2015년에 메타디자인이
개발한 새로운 전용 서체를
선보였다.

유지했다. 바로 푸투라의 사용이었다. 이로써 푸투라는 폭스바겐
의 — 꺼지지 않는 명성까지는 아닐지라도 — 브랜드 정체성을 응
축해 보여주는 요소로 자리 잡았다.**2**

가장 기초적인 차원에서 타이포그래피는 — 그리고 일관된
서체 선택은 — 브랜드를 팔리게 하고 기업 아이덴티티에 통일성을
부여하는 역할을 한다. 기업은 자사의 마크와 메시지를 경쟁사들
의 것과 차별화하는 동시에 업계 전체의 큰 이미지에는 닿아 있도
록 하기 위해 전용 서체를 흔히 필요로 한다. 나이키 티셔츠의 최
신 문구를 슬쩍 보기만 해도 그 타이포그래피 언어가 언제나 "Just
Do It"을 참조한다는 것을 충분히 알 수 있다. 우리가 소매점의 자
가 브랜드 상품을, 혹은 그 매장 자체를 유명 브랜드 상품이나 매
장과 쉽게 구별하는 것은 색상, 로고, 서체 등의 조합을 통해서다.
내가 좋아하는 브랜드는 그런 조합이 내 마음에 들게 마련이다.

폭스바겐은 푸투라를 사용한 지 수십 년이 지난 1995년에
한 가지 문제에 봉착했다. 빌보드 광고를 제작하려는데 사내 디자
인 팀이 판단하기에 푸투라는 그에 마땅한 디지털 버전이 없었던
것이다. 폭스바겐은 베를린의 메타디자인에 의뢰해 특정 크기에

다른 이름의 푸투라 **161**

Has the Volkswagen fad died out?

Never.

Come in and kick it around.

Impossible.

The $1962\frac{1}{2}$ Volkswagen.

Lemon.

If our bug is too small and our box is too big,
how about something in-between?

Think small.

And if you run out of gas, it's easy to push.

WEATHER

FRONT & CENTER

Caribbean hurricanes were once given the name of the **saint** on whose day they hit. (Like the San Felipe Hurricane on Sept. 13, 1876.)

On this day in **1980**, Phoenix set its October high temperature record of **107 degrees**.

CAN CRICKETS TELL YOU THE TEMPERATURE?

Yes. Count the number of chirps in **14 seconds**, then **add 40**.

Sources National Hurricane Center, AccuWeather

TODAY'S HIGH

- Seattle **69**
- Olympia **72**
- Portland **76**
- Salem **76**
- Bend **68**
- Burns **67**
- Eureka **62**
- Sacramento **77**
- Reno **65**
- Carson City **62**
- San Francisco **72**
- Fresno **79**
- Las Veg **98**
- Los Angeles **86**
- Palm S **100**
- San Dieg **83**

Alaska

- Fairbanks **34**
- Anchorage **43**

알맞게 조정된 새로운 디지털 푸투라를 그려달라고 했고, 이 회사의 대표 에리크 슈피커만은 뤼카스 더 흐로트를 영입해 작업을 맡겼다. 그렇게 해서 VW헤드라인(큰 글자용)과 VW카피(작은 본문용)라는 이름의 최종 결과물이 1996년에 나왔다. 때마침 1998년 비틀의 극적인 재출시를 앞둔 시점이었다.[3] 그리고 당시 메타디자인에 인턴으로 근무하던 크리스천 슈워츠가 폭스바겐의 1999년 유럽용 광고 캠페인을 위해 VW헤드라인의 좀 더 가는 버전을 만들었다.[4] (뉴 비틀은 비록 그러지 못했지만) 이 새 서체는 푸투라의 뒤를 이어 향후 20년간 폭스바겐의 정체성을 나타내는 표준이 되었다.[5] 2015년에 폭스바겐은 (역시 메타디자인에서 만든) 완전히 새로운 전용 서체를 채택했고, 이로써 전 세계 시장에서 브랜드 정체성을 담아내는 매개체로 푸투라를 지속적으로 사용해온 역사를 일단락 지었다.[6]

가장 기본적인 수준에서 새로운 서체 디자인을 만드는 목적은 인쇄 및 기술과 관련한 문제를 해결하기 위해서다. 『월스트리트 저널』은 창간 125여 년이 되던 2007년, 토바이어스 프레어존스와 조너선 헤플러에게 인쇄비 절감에 도움이 될 서체의 디자인을 맡겼다. 그리하여 이들은 익스체인지(Exchange)라는 기사용 서체와 레티나(Retina)라는 주가표용 서체를 만들었다. 두 서체의 디자인으로 『월스트리트 저널』은 같은 양의 정보를 종전보다 공간을 덜 차지하게 실을 수 있었다. 또한 값싼 신문용지에 고속 오프셋 인쇄로, 때로는 유난히 작은 글자(6포인트 이하)로 신문을 찍는 극한의 조건에서도 문자와 숫자 모두 잘 읽혔다.[7]

큰 글자의 경우에도 신문사들은 특유한 도전 과제에 직면한다. 많은 분량의 헤드라인 텍스트를 좁은 공간 안에 어떻게 집어넣을 것인가, 종이 신문과 디지털 플랫폼 간의 통일성을 어떻게 유지할 것인가, 한 번 읽고 버려질 저렴한 종이에 글자를 어떻게 또렷하게 인쇄할 것인가 등이 그것이다. 『USA 투데이』는 서체 회사 볼드먼데이에 2014년 신문 디자인 개편에 맞춰 푸투라의 커스

옆 푸투라를 기반으로 만든 『USA 투데이』의 전용 서체.

『USA 투데이』는 1982년 9월 15일 자부터 제호에 푸투라 볼드가 쓰였다.

울프올린스는 2014년 『USA 투데이』의 디자인을 개편하면서 뉴스처럼 다이내믹한 로고를 상상했다. 왼쪽 동그라미에는 매일 새로운 그래픽이 들어간다.

2B MONEY

UNDER FIRE, POLITICIANS LOVE TO BLA... THE EVIL MED...

But they're often just deflecting attention

USA TODAY
THURSDAY, OCTOBER 1, 2015

Economists see solid jobs report

Paul Davidson
@PDavidsonusat
USA TODAY

A solid report on private-sector job gains could herald a rebound in the government's closely watched employment report Friday, but some economists say payroll growth will soon slow as the labor market tightens.

『USA 투데이』는 2014년 디자인 개편과 함께 푸투라투데이라는 전용 서체를 선보였다. 푸투라의 커스텀 버전이지만 헤드라인용으로 개발된 굵은 장체는 상당히 독특하다.

텀 버전을 만들어달라고 요청했다. 제호에 쓰인 간명하고 굵은 글자와 전용 서체의 표준 볼드 굵기는 일반적인 푸투라와 비슷하게 생겼다. 그러나 헤드라인용 장체는 푸투라 모델과 계통적 연관성을 유지하면서도 눈에 띄게 독창적이다. 이 서체는 일반적인 푸투라 컨덴스트보다 폭이 넓다. 21세기 초에 만들어진 많은 서체들이 그렇듯이 『USA 투데이』 전용 서체는 엑스하이트가 길고 카운터가 큰 편이어서 작은 크기에서도 가독성이 좋다. 또한 물론 전체 시스템은 어떤 기기에서든 매끄럽게 이어지는 온라인 경험을 제공하기 위해 웹 폰트와 동시에 개발되었다. 그렇게 나온 결과물은 원본과 사촌 정도로 닮은 꼴이기는 해도 푸투라 볼드 컨덴스트를 그저 베낀 시시한 서체는 결코 아니다.

나이키는 뇌프빌디지털의 푸투라도 사용하지만 이 회사에 커스텀 버전을 의뢰해 나이키365 컨덴스트 엑스트라 볼드라는 전용 서체를 만들었다. 나이키365는 통상적인 쓰임을 보면 나이키에서 요청했을 법한 원본과의 차이, 즉 기존에 쓰던 뇌프빌디지털 푸투라와의 차이가 분명하지 않다(그러나 다른 디지털 푸투라들과는 구별이 가능하다). 이와 유사하게 대부분의 디자이너는 이케아산스와 그것에 영감을 준 유명한 서체 푸투라를 분간하지 못하

며, 대다수 기업 서체와 그 바탕이 된 상용 서체의 차이를 잘 모른다. 그렇다면 정성 들여 다듬고 조정한 글자 형태 외에, 기업이 전용 서체를 제작해서 얻는 것은 무엇인가? 소비자가 좋은 옷 한 벌을 사고 얻는 것과 다르지 않다. 바로 이름과 이야기다. 서체의 이름은, 설령 HTML 또는 CSS 코드에 숨겨져 있거나 기업의 스타일 가이드 속에 묻혀 있어 겉으로는 드러나지 않을지라도, 모든 직원(혹은 캠페인 제작진)에게 그 서체가 세심한 디자인의 결과임을 말해준다. 이를테면 '우리는 디테일을 중시한다', '우리는 이 서체를 사용함으로써 하나의 목소리를 낼 수 있다'와 같은 메시지를 주는 것이다.

일부 기업 서체가 기존 모델의 겉모양만 매만진 데 그치는 것은 사실이지만, 최고로 독창적인 몇몇 새로운 서체는 기업 클라이언트의 주문에 맞춰 제작한 서체로 출발했다. 동기와 자본을 가진 기업이라면 구체적인 필요와 용도에 알맞은 서체를 보유할 수 있다. 서체 디자이너의 입장에서 이처럼 뚜렷한 제약 조건과 맥락 안에서 디자인을 하는 것은, 누가 어디에 사용하든 완벽하게 작동할 서체를 만들어내려 애쓰는 것보다 훨씬 쉽다. 프리사이즈 옷과 마찬가지로 '모두에게 두루 맞는' 타이포그래피는 대충 기능은 할지 몰라도 결코 맞춘 것처럼 꼭 어울릴 수는 없다. 기술적 지침과 기업의 요구에 따른 제약이 있을 경우에 서체 디자인은 한결 수월해진다.

1968년 서체 디자이너 아드리안 프루티거는 석유 회사 브리티시퍼트롤리엄(BP)의 광고를 담당하던 크로스비/플레처/포브스로부터 BP의 새로운 서체에 대한 자문을 요청받는다.[8] 프루티거는 몇 가지 산세리프체를 가능한 해결책으로 제시했는데 그중에는 헤르베르트 바이어의 유니버설 서체를 BP의 용도에 맞게 부활시키는 안도 있었다. 그러나 BP는 푸투라를 원했고, 프루티거는 푸투라의 커스텀 버전을 만드는 것으로 이 요구에 응했다. 푸투라 볼드를 기반으로 하되 큰 크기로 사용할 때 미흡한 점을 개선하고

푸투라의 커스텀 버전인 이케아산스는 로빈 니컬러스가 이케아를 위해 디자인한 서체다. 이케아는 2009년 8월에 푸투라를 버리고 웹 친화적인 (그리고 더 저렴한) 디폴트 서체 버다나(Verdana)를 채택했다.

독특한 성격을 살짝 가미한 서체였다. 수직으로 자른 푸투라의 C 와 확연히 다르게, 알파BP로 명명된 이 서체의 C자는 터미널이 45도 각도를 이룬다. 이와 같은 모양은 소문자 g, j, r 등 다른 몇몇 글자에도 적용되었다. 그리고 대문자 B, E, F, T는 푸투라보다 폭 이 넓다. 대문자 M의 전체적 모양이 삼각형이 아닌 사각형을 띠는 것도 중대한 변화다. 숫자 역시 개성이 뚜렷하다. 1은 사선 형태의 세리프가 붙어 있고, 6과 9의 터미널 부분은 동그라미를 따라 휘 어진다. 이러한 변형이 가해지기는 했어도 알파BP와 푸투라는 차 이점보다 유사점이 많으며 소문자는 특히 더 그렇다. 프루티거 자 신도 알파BP는 결코 처음부터 새로 만든 서체가 아니라고 밝혔다.

"보다 더 기하학적인 푸투라를 만들려는 시도였습니다."

그의 설명이다. 프루티거는 레너가 푸투라를 디자인하면서 미묘한 시각 보정을 했던 부분의 상당수를 되돌렸다. 둥근 모양의 닫힌곡선(bowl)이나 열린 카운터를 만드는 곡선이 다른 획과 만 나는 지점에서 가늘어지는 것, 획의 폭이 일정하지 않은 것 등이 그 예다. 레너의 시각 보정은 푸투라를 작은 크기로 사용할 때 가 독성을 높이지만 서체 전체의 체계성은 떨어뜨리는 결과를 가져 왔다.[9]

대부분의 전용 서체가 그렇듯 알파BP라는 별개의 이름은 이 서체가 제품부터 광고까지 모든 디자인에 올바르게 적용될 것임 을 보장했다. 그러나 BP가 이렇게 세세한 부분까지 신경을 썼음에 도 결국은 몇몇 제품 라벨과 디자인에 알파BP 대신 푸투라가 사 용되는 일이 벌어지고 말았다. 이는 푸투라가 그만큼 흔하다는 사 실, 그리고 빈틈없는 기업 시스템을 만드는 일이 만만치 않다는 사 실을 반증한다.[10]

BP가 푸투라와 비슷한 서체를 원했던 것은 아마 소비자들에 게 친근해 보이고 싶고 또 경쟁에서 쳐지지 않으려는 의식적인 (혹 은 무의식적인) 욕망에서 비롯되었을 것이다. (BP의 사례보다 몇 년 앞서) 이와 유사하게, 처마예프&가이스마 스튜디오는 모빌오

푸투라는 쓰지 마세요

ABCDEFGHIJKLMN
OPQRSTUVWXYZ
abcdefghijklmnop
qrstuvwxyz012345
6789(.,:;-)!?/&

위 1968년 아드리안 프루티거가 브리티시
퍼트롤리엄을 위해 디자인한 알파BP 볼드.

아래 허브 루발린이 잡지 『아방가르드』를 위해
만든 레터링. 이를 기반으로 1970-77년에
동명의 서체가 디자인되었다.

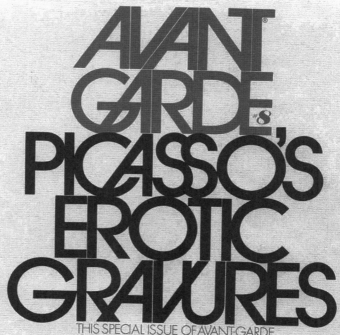

일컴퍼니의 새로운 서체를 디자인하면서 기하학적 산세리프체의 친근한 매력을 좇아 푸투라를 영감의 원천으로 삼았다.[11]

　　전용 서체의 공식적인 출발점은 이사회와 마케팅 팀의 요청이다. 그렇지만 디자이너의 특이한 관심사와 개인적인 사이드 프로젝트에서 시작되는 경우도 꽤 있다. 디자이너는 클라이언트가 비용을 부담해 자신의 스케치를 완전하게 기능하는 타이포그래피 시스템으로 발전시키는 작업을 할 기회가 생기면 대개들 기쁘게 받아들인다. 일례로 루커스 샤프가 디자인하고 그의 성을 따 명명한 샤프산스 시리즈는 2013년에 개인 프로젝트로 출발했는데, 1970년대 타이포그래피에 바치는 오마주 작업이었다. 구체적으로 푸투라(사진식자용 버전), 프루티거의 알파BP, 허브 루발린의 아방가르드(Avant Garde), 기타 기하학적 산세리프체가 그 대상이었다.[12] 샤프는 알파BP의 특징인 45도로 잘린 형태의 터미널을 확대 적용했고, 이것은 샤프산스의 주요한 특색이자 샤프산스를 선조 격인 다른 서체들과 차별화시키는 요소가 됐다. 그는 일곱 가지 굵기의 기본 본문용 버전을 제작했다. 그리고 기술적으로 색다른 방향을 취해, 각각 열 가지 굵기로 구성된 두 가지 다른 스타일의 제목용 버전을 만들었다. 샤프의 말에 따르면 "푸투라의 휴머니스트 버전"이라 할 수 있으며 스와시 대문자를 포함하는 버전인 디스플레이 No. 1은 알파BP를 담아낸다. 디스플레이 No. 2는 수평으로 자른 터미널, 서로 맞물리는 이음자 등 아방가르드의 가장 독특한 특징들을 되살려낸다.[13]

　　샤프는 그의 서체를 시장에 선보이고 얼마 지나지 않아 클라이언트의 구체적인 필요에 맞게 변경하는 작업들을 진행하게 된다. 클라이언트 중 전자제품을 생산하는 글로벌 대기업 삼성은 샤프산스 No. 1의 커스텀 버전 개발을 요청했고 이 투자는 삼성샤프산스라는 새로운 이름의 전용 서체로 결실을 맺는다. 샤프산스 No. 1의 또 다른 커스텀 버전은 펜타그램의 파트너 마이클 비에루트 덕에 탄생했는데 그는 힐러리 클린턴의 대선 캠페인용으로 이

서체를 염두에 두고 있었다. 펜타그램이 제안한 한 가지 주요한 수정 사항은 i와 j의 네모난 점을 동그랗게 바꾸는 것이었다. 아주 사소한 것 같지만 그러면 서체가 "한결 더 친근해" 보일 것이고, 친근함은 대통령 후보의 이미지에 중요한 특징으로 작용한다는 이유에서였다.**14** 샤프는 변경한 결과가 마음에 들어서 캠페인용 커스텀 버전뿐만 아니라 시판용 버전에도 동그란 점을 적용하기에 이른다.**15**

친근한 형태의 점 외에도 펜타그램과 캠프 측은 몇 가지 미세한 조정을 부탁했다. 샤프의 수정 사항은 기본적인 조판 문제의 해결을 자동화하는 동시에 타이포그래피의 정교함을 성취한바, 초보 디자이너나 스태프도 세련되고 일관성 있는 결과물을 만들어낼 수 있었다. 유니티라는 이름으로 알려진 이 샤프산스 No. 1의 커스텀 버전은 탄탄하게 구성된 시스템의 일부였고, 그로써 펜타그램은 어떤 기업 클라이언트와 비교해도 뒤지지 않을 정도로 완전하고 고급스러운 브랜드 아이덴티티를 힐러리 클린턴 캠페인에 선사했다.**16**

무엇보다도 기업이나 단체가 전용 서체를 통해 타이포그래피를 갱신하는 것은 그동안 쌓은 성공과 친숙함이라는 자산을 유지하면서도 신선한 느낌을 불러일으키는 데 도움이 되기 때문이다. 같은 서체를 계속 쓰되 주기적인 수선을 통해 비례와 간격을 미묘하게 조정하는 경우들도 있다. 마치 같은 옷을 계속 입으면서 옷단을 올린다거나 옷깃의 폭을 넓히는 것과 같다. 일반적으로는 기하학적 산세리프체와, 구체적으로는 푸투라와 연관된 문화적 의미는 동일 장르 서체들의 공들여 완성된 특이성을 통해 맥을 이어간다. 많은 새로운 서체는 바로 이와 같은 방식으로 작동한다. 즉, 기하학적 산세리프체의 각 세대는 이전의 위대한 서체들을 토대로 만들어지면서도 최신의 감각을 유지하기 위해 성형을 거친다.

푸투라는 절대 쓰면 안 된다?

책 제목에는 쓰지 말라고 했지만 푸투라는 사실 써봐야 한다. 그래야 푸투라를 유명하게 만든 유수의 디자이너, 기업, 캠페인 등과 나란히 서볼 수 있다. 단, 심사숙고해서 써야만 한다. 푸투라를 사용하는 것은 곧 다양한 레이아웃, 브랜드, 플랫폼의 오랜 역사를 참조하는 것이다. 이 전설적인 서체는 낯익은 느낌과 의미의 다층성을 즉각 전달하지만 그만큼 의도하지 않은 시각적 연상을 일으킬 위험도 있다. 무비판적으로 사용할 경우 푸투라는 과거에 대한 집착이나 게으른 습관에 지나지 않게 된다. 이것은 출판사와 회사와 브랜드가 여전히 새로운 서체를 요하는 한 이유다. 푸투라를 참조하되 푸투라와는 확연히 구별되는 독특성을 지닌 새로운 서체를 원하는 이들은 이러한 서체가 푸투라의 역사를 반영하는 동시에 기하학적 산세리프체라는 장르에 의외의 신선한 개념을 불어넣을 수 있다고 본다.

오늘날의 서체 회사들은 옛 모델의 참신한 해석에 대한 수요로 인해 꾸준히 득을 보고 있다. 이런 세대의 서체 가운데 가장 인기가 많은 기하학적 산세리프체의 두 예는 각각 헤플러와 하우스 인더스트리스에서 나왔다. 2002년 헤플러사는 토바이어스 프레어존스의 고섬을 상업용으로 출시했다. 고섬은 그보다 2년 전에 잡지 『GQ』의 주문으로 만들어진 서체로서 기하학적 산세리프체의 철저히 미국 노동자적인 해석이라 할 수 있다. 이 서체는 뉴욕시의 포트오소리티 버스터미널 간판과 같이 20세기 중반 미국 도시의 특징을 나타내는 실용적인 버내큘러 레터링과 공학적으로 제작된 금속 간판을 토대로 한다.[1] 헤플러사는 소문자와 이탤릭, 그리고 (신[Thin]부터 엑스트라 볼드까지) 수십 가지 굵기를 세공

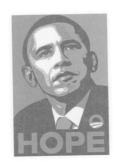

앞 고섬 서체에 영감을
준 뉴욕시 포트오소리티
버스터미널 간판.

버락 오바마는 승리를
거둔 2008년 대선 당시
선거 캠페인을 통해 고섬을
대중화하는 데 일조했다.
셰퍼드 페어리가 만든 포스터.

옆 2010년 영화 「소셜
네트워크」는 제목과 광고에
푸투라를 사용했다. 닐
켈러하우스의 대담한
타이포그래피가 (마크
저커버그를 연기하는)
제시 아이젠버그를 마치
감옥에 가두는 듯하다.
켈러하우스의 디자인은 이
포스터를 전형적인 영화 작업
및 뻔한 푸투라 사용 예와
차별화시킨다.

해 최초의 영감이 된 글자들보다 훨씬 포괄적인 서체를 만들어냈
다. 고섬은 2008년 대선에서 승리한 버락 오바마의 캠페인에서 성
공적으로 활약했을 뿐만 아니라 전 세계 수백 개의 기업이 사용하
면서 빠르게 인기가 치솟았다.

　같은 해인 2002년에 하우스인더스트리스는 크리스천 슈워
츠의 노이트라페이스(Neutraface)를 출시했다. 노이트라페이스는
건축가 리처드 노이트라가 1920년대와 1930년대에 로스앤젤레스
의 건물들 외관에 설치한 기하학적 레터링을 현대적으로 해석한
서체다. 슈워츠의 말에 따르면 이 서체가족은 아르데코 양식의 비
례에 경의를 표하면서 그 시대를 불러내도록 디자인된 "역사적 허
구"와도 같다. 그의 글자꼴은 노이트라의 대문자를 본떠서 만들어
졌지만 소문자는 그보다 먼저 등장한 푸투라, 템포, 노벨(Nobel)
을 참고한다(노이트라는 소문자를 한 번도 직접 디자인한 적이 없
기 때문이다). 슈워츠는 노이트라페이스를 "역사상 타이포그래피
적으로 가장 완벽한 기하학적 산세리프 서체가족을 디자인한다
는 야심 찬 프로젝트"로 생각했다.[2] 이 서체는 오늘날의 작업, 특
히 다양한 유형과 크기의 화면을 고려해야 하는 디지털 디자인에
필수적인 도구 세트를 구성하는 수십 가지 굵기와 스타일을 포함
하고 있어 어떤 일이든 능히 해낸다.[3]

　물론 서체가 사회에 첫발을 내딛고 나면 그 문화적 의미는 마
치 폭포수가 떨어지듯 특별한 것에서 대량 생산된 것으로 추락해
흩어진다. 고섬과 노이트라페이스는 이제 널려 있기 때문에 유행
을 선도하고 민감하게 의식하는 디자이너들과 광고주들에게는 수
명이 끝난 서체가 되었다. 어떤 서체가 편의점 화장실 표지판, 동
네 마트, 커뮤니티 칼리지 등 흔히 볼 수 있는 곳에 쓰이기 시작하
면 디자인계의 엘리트 집단은 좀 더 파릇파릇한 타이포그래피의
초원으로 옮겨 간다.

　가장 따끈하고 참신한 기하학적 산세리프체를 찾고 이용하
는 것은 끝나지 않는 탐험이다. 내가 아는 서체 디자이너는 거의

　　　　　　　　　　　　　　　푸투라는 쓰지 마세요

푸투라의 가장 최근 경쟁
상대들. 일부는 소문자 a를
두 가지 스타일로 제공하는데
빨간색은 푸투라의 모델을
따른 것이고 파란색은
휴머니스트 양식의 전통을
따른 형태다.

모두 32포인트이나 크기가
달라 보이는 이유는 각
서체를 만든 디자이너들이
엑스하이트와 캡하이트의
비례를 저마다 다르게
설정했기 때문이다.

a **Futura**

a **Avant Garde**

a Avenir

a a Proxima Sans

a a **Gotham**

a a Neutraface

a a Circular

a a Brandon Grotesque

a a **Mark**

a† a* **Eesti**

위에서부터
푸투라, 아방가르드,
아브니르, 프록시마산스,
고섬, 노이트라페이스,
서큘러, 브랜던그로테스크,
마르크, 이스티.

† 본문용에만 제공됨
* 제목용에만 제공됨

모두가 기하학적 산세리프체 열풍이 꺼지고 새로운 푸투라를 요구하는 시장의 수요가 사그라지기를 바란다. 그러니 당신이 푸투라를 절대 쓰지 않으면 당신 지역의 서체 디자이너는 (당장은) 기뻐할 것이다. 하지만 기하학적 산세리프체가 실제로 인기를 잃는다고 해도 몇 년만 지나면 다시 부활의 움직임이 활발하게 일어날 것이다.

완벽한 기하학적 산세리프체를 찾아 현직 디자이너들과 콧대 높은 대학원생들은 타이포그래피계의 다음 히트작을 발견하기를 기대하면서 세계 각지의 서체 회사를 뒤진다. 그리고 그 과정에서 HvD폰츠의 브랜던그로테스크(Brandon Grotesque, 2009-12), 에일리어스의 아노(Ano, 2012), 폰트폰트의 마르크(Mark, 2013), 라인투의 서큘러(Circular, 2005-13), 그릴리타입의 이스티(Eesti, 2016) 등을 만날지 모른다. 이전 세대가 ITC의 아방가르드(1970-77), 라이노타입의 아브니르(Avenir, 1988), 마크 사이먼슨의 프록시마산스(Proxima Sans, 1994) 같은 서체들을 발굴했듯이 말이다.[4]

디자이너들이 푸투라를 대체할 새로운 서체를 찾아다니는 와중에도 90년이 된 레너의 푸투라는 여전히 문화적 힘을 지닌다. 납으로 주조한 활자 원본을 보거나 사용하는 일은 거의 없으며 알려진 예조차도 드물지만, 너무나 많은 디자이너가 작업에 사용하거나 그대로 본뜨고 개조함으로써 이 서체에 생명력을 불어넣어 왔기에 푸투라라는 이상(理想)의 품격은 상상력을 돋운다. 푸투라를 선택하기 위한 열쇠는 그것을 내 것으로 소화하는 일이다. 그 역사를 알되 그 과거에 도전해야 한다. 신선함을 잃지 않도록 하고, 새로워 보이게 만들어야 한다. 푸투라로 대화하고 싶다면 그 대화에 혁신적인 목소리를 덧입혀라. 그래야만이 푸투라는 계속해서 오늘과 내일의 서체가 될 것이다. 그러지 못할 바에는 푸투라를 아예 쓰지 마라.

감사의 글

디자인과 글쓰기는 팀 스포츠와 같다. 나의 작업은 지금까지 만나온 좋은 코치들과 팀원들 덕분에 가능했다.

나는 브리검영대학교(BYU) 학부생 시절에 푸투라를 절대 쓰지 말라는 조언을 처음 접했다. 처음 내게 디자인을 가르친 린다 레이놀즈, 에이드리언 펄퍼, 에릭 질렛, 레이 엘더, 브렌트 바슨, 그리고 고(故) 스티븐 헤일스 교수에게 나는 평생 갚지 못할 빚을 지고 있다. 이들은 내 작업을 지도했을 뿐만 아니라 더 중요하게는 내가 선생님의 의견을 물었을 때 스스로 답을 찾으라는 가르침을 주었다. BYU의 활기찬 학부 문화 덕에 나는 또한 역사학자 폴 케리를 만날 수 있었다. 케리 교수는 역사를 공부하려는 젊은 디자이너였던 나를 독려했고 타이포그래피가 역사적 분석의 대상으로서 가치 있는 주제라는 믿음을 갖게 해주었다.

이 책의 주제와 뼈대는 두 디자인 역사가의 작업을 토대로 한다. 크리스토퍼 버크의 파울 레너 전기는 푸투라에 대한 나의 학문적 관심을 촉발시켰고, 폴 쇼의 헬베티카와 뉴욕 지하철 시스템에 관한 저술들은 타이포그래피의 수용사라는 신생 분야를 위한 밑거름이 되었다.

푸투라에 대한 나의 역사적 분석은 많은 부분 시카고대학교 석사 논문의 형태로 탄생했다. 이곳의 지적 엄격함과 학제적 분위기는 내 연구와 같은 프로젝트가 자라날 수 있는 완벽한 토양을 제공했다. 지도교수 마이클 가이어와 숀 던우디는 초기 단계의 아이디어와 미숙한 리서치 기술을 흔들림 없이 응원하고 살펴봐 주었다. 조 굴디, 몰리 워닉, 에릭 슬로터, 폴 체니, 그리고 가이어 교

179

수의 현대사 수업을 함께 들었던 동료 학생들과의 대화에서도 마찬가지의 힘을 얻었다.

이 책이 지금의 형태를 갖춘 것은 메릴랜드 인스티튜트 칼리지오브아트(MICA)에서 엘런 럽튼과 제니퍼 콜 필립스의 지도를 받을 때다. 이 프로젝트에 대한 그들의 믿음과 지지로 나는 작업을 추진할 수 있었다. 그들은 아이디어를 다듬고 디자인의 초점을 잡도록 가르침을 주었고, 진정한 스승으로서 신의를 가지고 나에게 본인들의 세계를 열어 보였다. 엘리자베스 에비츠 디킨슨과 데이비드 배린저는 디자인에 관한 글쓰기가 지닌 스토리텔링 잠재력을 보여주었으며 내 원고와 글쓰기 과정에 대해 전문가로서 피드백을 제공했다. MICA 글로브프레스의 밥 시서로와 앨리슨 피셔는 출시 초기에 푸투라를 사칭한 미국의 서체들을 내게 소개하고 활판인쇄의 아름다움을 감상하게 해주었다.

MICA의 석사과정 동료들은 나의 횡설수설을 때로는 마지못해 들어야 했을 것이다. 푸투라의 복잡성과 디테일에 대해 함께 토론해준 서체광 동지들 시바 날라페르날, 아이리스 스프레이그, 엘릭스 자크, 그리고 타이포그래피와 디자인의 사회경제적 및 정치적 차원에 대해 대화를 나눠준 샐리 마이어와 어맨다 벅에게 특별히 고마움을 전한다. 중대한 시점에 헨리 베커는 각 장의 초고를 읽어줄 모임을 조직했다. 이 모임은 독자들과 만날 기회를 주었을 뿐만 아니라 계속 글을 쓰도록 나를 부추겼다. 모임의 멤버 브룩 싱, 앤드루 케이퍼, 니나드 칼레, 재럿 풀러에게 감사드린다.

인터뷰나 대화 또는 서면으로 이 책의 여러 측면에 대한 의견을 밝혀준 많은 이들에게도 감사를 표한다. 마이클 비에루트, 체스터 젠킨스, 루커스 샤프, 크리스천 슈워츠, 그레그 가즈도비치, 탤 레밍, 데이비드 와스코, 칼 스프레이그, 조앤 윈터스, 볼프강 하르트만, 폴 겔, 베네딕트 라이헨바흐, 리아너 페터르, 마르크 밀더르, 개비 브링크, 애벗 밀러, 제러미 호프먼, 에이미 레드먼드, 폴 쇼, 크리스토퍼 버크 등이 각자의 통찰과 함께 제시해준 수정

사항은 큰 도움이 되었다.

　도서관 사서와 아카이브 관리자는 세월의 풍파로부터 우리의 역사를 지켜내는 이들이다. 미국 의회도서관, 워싱턴 국립공문서관, 뉴욕 현대미술관, 쿠퍼휴잇 스미스소니언 국립디자인박물관 도서관, 뉴베리도서관, 보들리언도서관, 캘리포니아대학교 버클리캠퍼스 밴크로프트도서관, BYU 헤럴드리도서관, 존스홉킨스대학교 밀턴아이젠하워도서관, 시카고대학교 조지프레겐스타인도서관, MICA 데커도서관 등의 담당자들은 정말 많은 도움을 주었다.

　원고를 꼼꼼하게 읽어준 담당 편집자 바버라 다코와, 전문성을 바탕으로 세세한 부분까지 주의를 기울여준 프린스턴아키텍처럴프레스의 팀에 깊은 고마움을 느낀다. 색인 작업을 해준 수전 클레먼츠에게도 감사드린다.

　수십 년 동안 저녁식사 자리에서 내가 이 책에 담긴 것과 같은 이야기를 떠들 때마다 경청해준 부모님과 형에게 특별한 감사의 마음을 전한다. 가족은 내게 사랑과 응원뿐만 아니라, 라벨에 푸투라가 쓰인 크레욜라 크레용부터 나의 첫 번째 아이맥까지, 내가 커서 디자이너가 되는 데 필요한 모든 것을 주었다.

　이 책의 아이디어는 도서관 서가에서 뜻하지 않게 발견한 자료들 덕분에 싹텄다. 이후 나는 루스와의 수많은 대화를 통해 생각을 발전시켰다. 친구였다가 여자친구가 되고 아내가 된 루스는 내가 떠올린 모든 아이디어에 대해 거듭 이야기를 나눠주고 내가 쓴 모든 단어를 세심하게 읽어주었다. 외출 중에 야생의 푸투라를 발견할 때면 사진을 찍느라 기다리게 해도 늘 별말 없이 이해해준 것은 물론이다. 루스가 없었다면 이 책은 결코 나올 수 없었을 것이다. 루스에게 진심으로 고맙다고 말하고 싶다.

　최고의 팀과 함께 만든 책이지만 그럼에도 (팩트든 문법이든 철자든) 오류가 있다면 그것은 전적으로 나의 책임이다.

옮긴이의 글

얼마 전 패션 브랜드 셀린느(CELINE)의 로고 변경이 화제를 모았다. 자간을 조정하고 글자 형태를 미세하게 다듬은 것을 제외하면 큰 변화는 없었지만 É의 악상(accent)을 제거한 것이 많은 이들의 분노를 샀다. 그리고 이는 새로 부임한 디렉터의 갖가지 행보와 맞물려 '더 이상 내가 알던, 내가 좋아하던 셀린느를 볼 수 없게 되었다'는 탄식이 소셜미디어에 흘러넘쳤다. 때마침 이 책의 번역을 마친 시점이어서 타이포그래피는 곧 정통성 인증을 의미한다는 저자의 말이 머릿속에 맴돌았다. 비슷한 일은 다른 브랜드에서도 심심찮게 일어나며 충성도 높은 고객일수록 변화를 쉽게 납득하지 못한다. 바꿔 말하면 정통성의 와해로 받아들인다.

　나사는 푸투라를 사용함으로써 우주인들에게 어떤 메시지가 나사에서 작성된 것임을 효과적으로 전달했고, 나이키 역시 특유의 타이포그래피 스타일로 어떤 상품이 나이키의 것임을 한눈에 알아보게 한다. 이처럼 타이포그래피가 권위와 정통성을 확증하는 수단이 된다는 점은 우리 주변 곳곳에서 확인할 수 있다. 일례로 지난 지방선거 당시 논란이 되었던 녹색당 신지예 서울시장 후보의 포스터는 선거 홍보물 디자인의 관습적인 문법을 벗어나 있었다. 여성 폭력에 반대하는 하얀 리본 캠페인의 리본 모양을 본떴다는 시옷 자를 비롯해 역대 어느 선거 포스터에서도 볼 수 없었던 스타일의 타이포그래피는, 비난의 화살을 받았던 '시건방진' 인물 사진과 더불어 파격의 요소로 기능했다. 힐러리 클린턴의 캠페인이 그랬듯 후보자가 전하고자 하는 메시지를 글자의 형태에 담아낸 것이다.

관습과 권위에 도전하는 방법은 반대 방향을 취할 수도 있다. 즉, 새로운 대항적 형식으로 맞붙기보다는 패러디를 공격의 무기로 삼는 방법이다. 이 책에는 이미 어떤 힘이나 무게를 지닌 시각 언어를 전유해 전복한 사례들이 나온다. 그런데 전유의 고리는 돌고 돌아 다시금 견고한 문화적 영향력을 구축하기도 한다. 광고 언어를 가져와 소비주의를 비판했던 바버라 크루거의 타이포그래피를 또다시 전유한 슈프림이 대표적인 예다. 로고가 찍힌 벽돌을 판매하기도 했던 슈프림은 최근 심지어 『뉴욕 포스트』와 협업해 1면에 로고를 넣음으로써 신문을 순식간에 동나게 했다. 슈프림은 그간 진보적인 입장을 취해왔지만 『뉴욕 포스트』는 보수 성향의 신문이라는 사실을 고려하면 이 현상은 많은 것을 시사한다.

이 책은 우주 계획, 정치, 패션, 예술 등을 넘나들며 누구에게나 친숙한 실례를 풍부히 제시하면서 타이포그래피와 서체가 우리 사회에서 어떤 역할을 해왔고, 하고 있는지 파헤친다. 그리고 추천사를 쓴 엘런 럽튼의 말대로 일상에서 마주치는 서체를 전과 다른 시각으로 보게 한다. 서체는 어디에나 있지만 전문가가 아닌 이상 깊은 관심을 기울이지 않는다. 푸투라처럼 오랫동안 널리 쓰인 서체가 얼마나 복잡다단한 의미와 역사를 품고 있는지, 하나의 서체를 통해 사회와 문화를 읽는 것이 어떻게 가능한지 대부분의 사람은 생각조차 해본 적 없을지 모른다. 하지만 이 책을 읽고 나면 마치 몰랐던 언어를 깨친 듯 타이포그래피를 흥미진진한 고찰과 탐구의 대상으로 대하게 될 것이다. 내가 그랬듯이 말이다.

덧붙여, 타이포그래피와 관련한 용어의 번역은 한국타이포그라피학회에서 편찬한 『타이포그래피 사전』(안그라픽스, 2012)을 주로 참고했다. 외래어 표기는 기본적으로 국립국어원의 규정을 따르되 브랜드명, 회사명 등의 일부 고유명사는 예외로 했고 'type'이 들어간 단어는 모두 '타입'으로 통일해 표기했다.

2018년 11월
정은주

주

들어가며: 푸투라로 돌아가기

1 일반 매킨토시에 디폴트로 설치된 서체가족은 100여 종에 달하며 대부분 다수의 폰트로 구성돼 있다("Mac OS X v10.6: Fonts list," Apple Support, accessed September 21, 2016, support.apple.com/en-us/HT202408). 윈도 역시 비슷한 숫자의 서체가족을 디폴트로 제공하며 마이크로소프트 오피스를 설치할 경우 더 많은 서체를 이용할 수 있다. 어도비 크리에이티브 클라우드(또는 전작인 어도비 크리에이티브 제품군)과 같은 일반적인 디자인 프로그램을 깔면 그 수는 훨씬 늘어난다. 현재 버전은 2450여 폰트를 갖춘 어도비 타입키트 라이브러리 이용권을 무료로 제공한다(accessed September 21, 2016, typekit.com/plans). 내가 학생일 때도 비트스트림 라이브러리의 247종을 포함해 다양한 서체가족을 이용할 수 있었다. 서체 회사에서 직접 구매하거나 무료로 (혹은 불법으로) 다운로드할 수 있는 서체 또한 셀 수 없이 많았음은 말할 것도 없다. 서체의 공급량은 끝이 없다. 다만 어떤 서체를 사용할 것인가에 대한 판단에는 제한이 따른다.

2 푸투라가 디자인의 역사에서 점하는 위치에 대해서는 다음을 참조. Philip B. Meggs and Rob Carter, *Typographic Specimens: The Great Typefaces*(New York: John Wiley & Sons, 1993)는 "세계에서 가장 우수한 서체가족" 38종의 견본을 수록한 책으로 푸투라를 포함한다. Rob Carter, Philip B. Meggs, Ben Day, Sandra Maxa, and Mark Sanders, *Typographic Design: Form and Communication*, 6th ed.(New York: Wiley, 2015)에서는 기하학적 산세리프 서체의 전형적인 예로 푸투라를 든다. Stephen Coles, *The Anatomy of Type*(New York: Harper Design, 2012)은 푸투라가 동시대 디자인에서 차지하는 위치와 관련해 이렇게 언급한다. "푸투라는 기하학적 서체의 원형으로 널리 인식되고 있다." Stephen J. Eskilson, *Graphic Design: A New History*(New Haven, CT: Yale University Press, 2012), 232에는 푸투라가 "현대 타이포그래피에 가장 오랫동안 영향을 미친 산세리프체"라고 적혀 있다.

1: 나의 다른 모더니즘은 푸투라에 있다

1 Alfred H. Barr, *Cubism and Abstract Art* (New York: Museum of Modern Art, 1936), exhibition catalog. 도표의 텍스트 대부분은 푸투라의 초기 경쟁 상대였던 인터타입사의 보그로 조판되었다. 사실 인터타입사는 보그를 더 푸투라처럼 보이게 하기 위해 바꿔 끼울 수 있는 대체 활자들을 제작했다. 이 인쇄물에서 두드러진 특징을 보이는 글자는 크로스바가 높이 올라가 있는 대문자 A와, 끝이 평평하게 잘린 푸투라의 C에 비해 애퍼처(개구부)가 훨씬 작은 대문자 C이다. 1934년에 인터타입은 라이선스를 얻어 자사의 식자기에 맞게 푸투라를 개량했다. 관련 내용은 다음을 참조. Christopher Burke, *Paul Renner: The Art of Typography* (New York: Princeton Architectural Press, 1998), 111; and Sybil Gordon Kantor, *Alfred H. Barr, Jr. and the Intellectual Origins of the Museum of Modern Art* (Cambridge, MA: MIT Press, 2003), 314–328. 후자의 책은 전체가 푸투라로 조판되었다.

2 The Bauer Type Foundry, *The Type of Today and Tomorrow: Futura [Type Specimen for the New York Office]* (Frankfurt: Bauer, ca. 1928).

3 푸투라의 진화 과정에 관한 더 자세한 설명은 다음을 참조. Burke, *Paul Renner*, 86–119; Alexandre Dumas de Rauly and Michel Wlassikoff, *Futura: Une Gloire Typographique* (Paris: Norma, 2011), 17–36; and Petra Eisele, Annette Ludwig, and Isabel Naegele, eds., *Futura. Die Schrift* (Frankfurt: Herman Schmidt, 2016).

4 Burke, *Paul Renner*, 102n.

5 The Bauer Type Foundry, *The Type of Today and Tomorrow: Futura [Type Specimen for the New York Office]* (Frankfurt: Bauer, ca. 1938–39).

6 Burke, *Paul Renner*, 95–96.

7 파울 레너의 타이포그래피 작업 전체를 연대순으로 정리한 자료는 다음을 참조. Philipp Luidl, *Paul Renner: Eine Jahresage* (Munich: Typographische Gesellschaft, 1978).

8 1927년에 『뉴욕 타임스』는 새로운 서체들에 대해 보도하면서 "재즈 타입"이라는 표현을 사용한 바 있다("German Printing Praised at Exhibit," New York Times, September 7, 1927 참조). 일부 인쇄업자는 재즈 타이포그래피를 다른 양식들과 구별했다(H. W. Smith, "The Printers Publicity," *Inland Printer*, August 1920 참조). H. W. 스미스는 네브래스카주에서 나온 한 서설을 다음과 같이 인용한다. "타이포그래피에는 두 가지 뚜렷이 다른 양식이 존재한다. 하나는 보란 듯이 요란하고 시커멓고 괴이한 '재

푸투라는 쓰지 마세요

즈' 양식이고, 다른 하나는 보기 좋고 단순화된 '조화'의 양식이다. 재즈 양식은 보는 이를 자극해 어떤 행동을 하도록 유도하며 서커스, 떠들썩한 선전, 다양한 업종의 재고 처분 세일 따위에 적합하다. 조화의 양식은 보는 이로 하여금 이런저런 생각을 잘 조화시켜 좋은 결정을 내리게 하며 안정적인 속성을 지닌 모든 것에 적합하다. 전자가 훨씬 만들기 쉬운데, 어떤 글자체를 구상하느냐는 별로 중요하지 않기 때문이다. 그저 거슬리는 요소가 많을수록 더 효과가 좋다." 멸칭으로서의 재즈에 관련된 인종적 특질에 대해서는 Jane Anna Gordon and Lewis Gordon, *A Companion to African-American Studies* (Oxford: Blackwell, 2006), 210–211 참조.

9 "Steile Futura," Fonts In Use, https://fontsinuse.com/typefaces/28702/steile-futura.

10 Ralf Herrman, "The Multifaceted Design of the Lowercase Sharp S (ß)," Typography.Guru, March 16, 2016, https://typography.guru/journal/german-sharp-s-design/and Ralf Herrman, "Kurrent—500 years of German handwriting," Typography.Guru, February 21, 2015, https://typography.guru/journal/kurrent%E2%80%94500-years-of-german-handwriting-r38/; and Hans Peter Willberg, "Fraktur and Nationalism," *Blackletter: Type and National Identity*, ed. Peter Bain and Paul Shaw (New York: Princeton Architectural Press, 1998). 독일의 서체 논쟁에서 푸투라가 차지한 위치에 대해서는 Burke, *Paul Renner*, 79–86 참조.

11 이 주제에 관한 얀 치홀트의 첫 선언문 「신타이포그래피」(1925)는 좌파 문학을 다루는 문예지 『쿨투어샤우』(*Kulturschau*)에 실렸고, 이후 1928년 동명의 저서에 수록되었다. Jan Tschichold, "The New Typography (Die Neue Typographie)," in *Active Literature: Jan Tschichold and New Typography*, trans. Christopher Burke (London: Hyphen Press, 2007), 29 참조.

12 Tschichold, "The New Typography," 29.

13 Anthony Julius, *T. S. Eliot, Anti-Semitism, and Literary Form* (Cambridge: Cambridge University Press, 1995), 194.

14 Stephen J. Eskilson, *Graphic Design: A New History* (New Haven, CT: Yale University Press, 2007), 259–260.

15 William Ashe, "Cost and Method: *Vanity Fair* and Its Modernity Are Killed By Time," *Inland Printer*, April 1930, 85–115.

16 Ibid, 85. 대문자 사용에 대해 비교적 차분하게 접근하는 글은 Douglas McMurtrie, "The Cult of the Lower Case," *Modern Typography and*

Layout (Chicago: Eyncourt, 1929) 참조. 이 글은 Steven Heller and Philip B. Meggs, ed. *Texts on Type: Critical Writings on Typography* (New York: Allsworth, 2001), 141–145에 최근 다시 수록되었다. 더글러스 맥머트리는 당시 떠오르던 트렌드에 대해 설명하고 역사적 맥락을 살펴본 뒤 이렇게 결론짓는다. "대문자는 독서의 편의를 위해 필요하지만 그 이유는 단지 우리가 익숙한 것을 편하게 느끼기 때문이다. 문장과 고유명사의 첫 자에 사용하는 등의 전통적인 임무를 지켜준다면 아마 얼마간은 도움이 될 것이다… 만일 모든 곳에서 갑자기 대문자를 싹 없애버린다면 지금 우리 세대는 대문자가 그리울 것이고 글을 읽을 때 당혹할 것이다. 그렇지만 소문자만 쓰는 세상에서 자란 이후 세대는 난데없이 대문자가 다시 등장한다면 훨씬 더 당혹스러울 것이다."

17 "Proletarian Punctuators," *New York Times*, March 19, 1930.

18 Ashe, "Cost and Method," 115.

19 Ibid.

20 J. L. Frazier and Milton F. Baldwin, "You Didn't Go Wrong on Modernism if You Followed the *Inland Printer!*," *Inland Printer*, April 1930, 77.

21 Ibid.

22 Ibid.

23 "Typographic Scoreboard: *Vogue*"; "Typographic Scoreboard: *Saturday Evening Post*," *Inland Printer*, June 1930.

24 "Typographic Scoreboard: *Vogue*," *Inland Printer*, January 1933.

25 J. L. Frazier, "Typographic Scoreboard: *Vogue*," *Inland Printer*, November 1945, 41.

26 『하퍼스 바자』에 관련해서는 Bauer Type Foundry, "Futura: A Modern Bauer Type," *Inland Printer*, July 1930, 18, 『뉴요커』에 관련해서는 Bauer Type Foundry, "Futura: A Modern Bauer Type," *Inland Printer*, August 1930, 41 참조. 바우어사는 『인랜드 프린터』 1930년 10월 호에도 『하퍼스 바자』 관련 수치를 이용해 추가 광고를 게재했다. 이로 미루어볼 때 푸투라는 『하퍼스 바자』에서 승승장구했음이 분명하다.

27 미국 모더니스트들의 푸투라 사용에 대해서는 다음을 참조. Philip B. Meggs and Alston Purvis, *Meggs' Graphic Design History*, 5th ed. (New York: Wiley, 20), 333–365; and Steven Heller, *Paul Rand* (New York: Phaidon, 2000). 1953년 알렉산더 네즈빗은 타입디렉터스클럽에서 강연을 하면서 푸투라는 "광고에 가장 많이 사용된 제목용 서체"이며 "'세계를 정복하는 서체'라는 초기의 푸투라 광고 슬로건은 바우어사가 의도했

던 것보다 어쩌면 더 예언적"이었다고 말했다. Alexander Nesbitt, "Futura," in Heller and Meggs, ed. *Texts on Type: Critical Writings on Typography*(New York: Allsworth, 2001), 82–87 참조.

28 1939년에 일부 인쇄소와 출판사는 바우어의 푸투라(그리고 다른 독일 서체들)에 대한 보이콧을 시도했다. 그러나 보이콧이 성공을 거두었다 할지라도 미국산 복제품의 급증으로 인해 푸투라의 미학은 오히려 조금도 기세가 꺾이지 않게 된다. 2장 참조.

2: 스파르타식 기하학

1 푸투라와 경쟁했던 수많은 기하학적 산세리프체를 다룬 글은 다음을 참조. Ferdinand Ulrich, "Types of their Time—A short history of the geometric sans," Font Shop, April 2, 2014, https://www.fontshop.com/content/short-intro-to-geometric-sans.

2 Frederick Taylor, *The Downfall of Money: Germany's Hyperinflation and the Destruction of the Middle Class*(New York: Bloomsbury Press, 2013); and Liaquat Ahamed, *Lords of Finance: The Bankers Who Broke the World*(Penguin: New York, 2009), 215.

3 차관은 JP모건, 그리고 런던과 파리와 브뤼셀의 다른 주요 금융기관들을 통해 확보되었으며 미국 국무장관 찰스 에번스 휴스가 막후에서 이 거래의 성사를 도왔다. Adam Tooze, *The Deluge: The Great War, America, and the Remaking of the Global Order, 1916–1931*(New York: Viking, 2014), 458–461 참조.

4 "Proclamation to Craftsmen, Artisans and Friends of the Graphic Arts" issued by the Graphic Arts Forum in 1939. 다양한 신문이 이 보이콧에 대해 보도했다. "Anti-Nazi Boycott in Printing Asked," *New York Times*, July 13, 1939, 9가 한 예다. 이 기사에서 『뉴욕 타임스』는 나치 서체를 대상으로 하는 불매운동이 개시되었다고 보도했지만 구체적인 서체를 언급하지는 않았다. 공교롭게도 기사의 양옆에는 푸투라로 조판된 광고가 게재되었다(아니면 스파르탄일 수도 있는데, 당시 스파르탄은 『뉴욕 타임스』가 주로 사용했던 식자기인 라이노타입용으로 갓 출시된 상태였다).

5 2016년 7월 3일에 볼프강 하르트만이 보낸 편지에서. 바우어활자주조소가 파울 레너와 맺은 최초의 계약서에는 독일 내 판매분에 대해 매출의 2.5퍼센트, 해외는 1퍼센트의 로열티를 지급한다는 내용이 있었다. Contract between Bauersche Giesserei and Paul Renner, July 18, 1927 참

조. 1979년 헤르만 차프가 독일 법원에 제출한 전문가 증언으로 푸투라에 대한 저작권 보호가 설정되었다. German Court Landgericht Frankfurt am Main, November 28, 1979, 2/6 0 418/78 참조. 파울 레너의 후손들은 라이선스를 통해 판매되는 모든 디지털 푸투라에 대해 독일 매출액의 1.25퍼센트, 해외 매출액의 0.5 퍼센트를 로열티로 계속 지급받고 있다. License Agreement between Inheritors of Paul Renner with Fundición Tipográfica Neufville, SA, November 5, 1990 참조.

3: 퇴폐 타이포그래피

1 존 하트필드(본명 헬무트 헤르츠펠트)는 제1차 세계대전이 발발하고 얼마 후 독일의 호전적 애국주의에 대항해 이름을 영어식으로 바꾸었다. 그는 예술과 정치에 있어 나치즘의 부상을 강력히 반대했다. Andrés Mario Zervigón, *John Heartfield and the Agitated Image: Photography, Persuasion, and the Rise of Avant-garde Photomontage*(Chicago: University of Chicago Press, 2012), 72 참조.

2 나치의 명령에 의한 바우하우스 폐쇄에 대해서는 Magdalena Droste and Bauhaus-Archiv, *Bauhaus 1919−1933*(Berlin: Taschen, 2006), 228−236 참조. 몇몇은 미국 망명 후 시간이 지나면서 제3제국에 협력한 과거를 적당히 덮어둘 수 있었다. 추방당한 바우하우스 교수와 학생의 본질적 성격에 대해서는 Jeannine Fiedler, ed., *Bauhaus*, English ed. (Potsdam, Germany: H.F. Ullmann, 2006), 588−590 참조. 제3제국 시대에 바우하우스의 개념들과 학생들이 어떻게 명맥을 이어갔는지에 대해서는 Michael Siebenbrodt and Lutz Schöbe, *Bauhaus:1919−1933 Weimar−Dessau−Berlin*(New York: Parkstone Press), 238 참조.

3 Christopher Burke, *Paul Renner: The Art of Typography*(London: Hyphen Press, 1998), 126−136; and Paul Renner, *Kulturbolschewismus?*(Frankfurt: Stroemfeld Verlag, 2003 [1932]).

4 Kurt Schwitters, *Typographie und Werbegestaltung*(Hannover: n.d. [1930]). Quoted in Burke, *Paul Renner*, 109n.

5 Steven Heller, *Iron fists: Branding the 20th-century Totalitarian State*(New York: Phaidon, 2008), 49−55. 나치당 자체가 현대적 서체를 획일적으로 거부했던 것은 아니며, 실상은 새로운 블랙레터 서체들을 대거 홍보하는 와중에도 현대적 서체들을 능란하게 이용했다. 예를 들어 히틀러유겐트 소년들을 겨냥한 잡지 『디 융겐샤프트』(*Die Jungenschaft*)는 모더니즘적

표지들을 사용한 바 있다. Steven Heller, "Don't be Fooled That Sans Serif Type Means Freedom," *Print*, June 15, 2016, http://www.printmag.com/daily-heller/dont-be-fooled-die-jungenschaft/ 참조.

6 David A. Fahrenthold, "Mitt Romney reframes himself as a 'severely conservative' governor," *Washington Post*, February 16, 2012.

7 Yves Peters, "Trajan at the Movies," in *The Eternal Letter: Two Millennia of the Classical Roman Capital*, Codex Studies in Letterforms (Cambridge, MA: MIT Press, 2015).

8 Village, "Sharp Sans," accessed May 3, 2015, https://villg.com/incubator/sharp-sans; Michael Bierut, interview by the author, March 2016; Chester Jenkins, interview by the author, March 2016; Lucas Sharp, interview by the author, April 2016. 샤프산스와 유니티의 탄생에 관한 더 자세한 이야기는 8장 참조.

9 도널드 트럼프의 비즈니스 브랜딩에 대해서는 "Trump the Logo," Design Observer, http://designobserver.com/feature/trump-the-logo/8477 참조. Steven Heller, "You Know What Else Sucks About Donald Trump? His Branding," *Wired*, July 7, 2015, https://www.wired.com/2015/08/donald-trump-branding-as-arrogant-as-he-is/에는 '트럼프유니버시티 브랜딩 101' 강의 교재에 나오는 "로고를 만들기 위해 굳이 그래픽 디자인 회사를 찾을 필요는 없다"라는 말이 인용되어 있다. 트럼프 캠페인의 전반적인 브랜딩에 대해서는 Matt Toder, "2016 Campaign Logos: Trump Goes Modern," *NBC News*, December 7, 2015, http://www.nbcnews.com/news/us-news/2016-campaign-logos-trump-goes-modern-n475776 참조.

4: 푸투라의 달 여행

1 케이프커내버럴(케네디우주센터와 공군기지 등이 위치한 미국 플로리다 반도 동쪽 연안의 곶 — 옮긴이)에 가보면 이러한 허구와 현실의 융합이 한층 극명하게, 게다가 현대적인 방식으로 드러난다. 각 전시관에 들어서면 우주 영화의 사운드트랙이 사방을 둘러싼 스피커를 통해 조용히 흘러나오는 가운데 나사와 디즈니의 많은 관련성을 목격할 수 있다. 일찍이 1940년대부터 디즈니의 아티스트들은 우주정거장, 로켓, 우주복 따위의 디자인을 맡아 수행했다.

2 Adam Mann, "The Best Space Images Ever Were Taken by Apollo Astronauts with Hasselblad Cameras," *Wired*, July 20, 2013, http://www.wired.

com/2013/07/apollo-hasselblad.

3 우주 계획에 푸투라가 사용된 최초의 용례는 항공기 제조사 맥도널에 어크래프트에서 제작한 나사용 매뉴얼에서 발견된다. NASA, *Project Mercury Familiarization Manual Manned Satellite Capsule*(St. Louis, MO: McDonnell Aircraft Corporation, 1959); NASA, *Project Gemini Familiar-ization Manual: Rendezvous and Docking Configurations*(St. Louis, MO: McDonnell Aircraft Corporation, 1966) 참조. 최초의 성공적인 달 착륙과 관련해서는 다음의 자료도 참조. NASA, *Apollo 11 Flight Plan*(Houston: NASA, 1969). 나사 산하의 모든 센터가 동일한 인쇄용 스타일 가이드 를 사용한 것은 아니다. 앨라배마주의 마셜우주비행센터에서 발행한 자 료들에는 푸투라가 그다지 일관성 있게 사용되지 않은 편이다. NASA, *Saturn V Flight Manual*(Huntsville, AL: NASA, 1969) 참조.

4 미국 국세청(IRS)은 1980년대 전반에 걸쳐 각종 서식에 헬베티카를 서서 히 도입했다. 가령 1983년의 '1040 서식'에서 헬베티카는 상단의 큼직한 날짜 부분에, 힘찬 프랭클린고딕과 나란히 사용되었다. 1990년이 되면 이 서식 전체에 헬베티카가 사용된다. https://www.irs.gov/pub/irs-prior/ f1040--1980.pdf, https://www.irs.gov/pub/irs-prior/f1040--1983.pdf, https://www.irs.gov/pub/irs-prior/f1040--1986.pdf, and https://www.irs. gov/pub/irs-prior/f1040--1987.pdf, https://www.irs.gov/pub/irs-prior/ f1040--1990.pdf 참조. 미국 식품의약국(FDA)은 1990년에 영양성분표 작성 지침을 명문화하면서 라벨명에는 헬베티카 블랙 또는 프랭클린고딕 을, 나머지 모든 정보에는 헬베티카를 의무적으로 사용하도록 규정했다. FDA는 영양성분표에 헬베티카를 사용할 것을 여전히 의무화하고 있다. Food and Drug Administration, *A Food Labeling Guide*(College Park, MD: Food and Drug Administration, 2013) 참조.

5 후에 나사의 로고는 1959년에 만들어진 최초의 마크로 되돌아갔지만, 현 행 아이덴티티 표준에 따르면 커뮤니케이션용 주요 서체는 여전히 헬베 티카를 사용해야 한다. National Aeronautics and Space Administration, *NASAstyle*, November 2006 참조.

6 Code of Federal Regulations Section 14, Chapter V, Part 1221, US Gov-ernment Printing Office, 2011.

5: 야생의 푸투라

1 Christian Schwartz, "Five Years of Commercial Type" (lecture, AIGA Bal-

timore Design Week, Maryland Institute College of Art, Baltimore, MD, October 22, 2016).

2 Stephen Coles, "Massimo Vignelli's A Few Basic Typefaces," *Fonts In Use*, August 13, 2016, https://fontsinuse.com/uses/14164/massimo-vignel-li-s-a-few-basic-typefaces. 1991년에 비녤리가 남긴 경구에 따르면, 그는 "기본적인 서체 몇 개"만 있으면 된다고 했다. 열두 서체의 목록을 제시하지는 않았으나 다음의 저서에서 그 숫자를 언급한 바 있다. Massimo Vignelli, *The Vignelli Canon*(New York: Vignelli, 2010). "개인적으로는 여섯 개 정도의 서체만 있으면 일하는 데 지장이 없다. 여기에 여섯 개 정도를 더할 수는 있겠지만 그 이상은 필요 없다고 본다." 이 책에서 그는 우선 보도니, 가라몽, 센추리 익스팬디드, 헬베티카 네 개를 꼽고 추가로 푸투라, 타임스뉴로만, 유니버스, 옵티마, 캐즐론, 배스커빌을 든다. 나머지 둘은 명시하지 않고 "그리고 소수의 현대적인 서체들"이라는 말로 갈음한다.

3 John Boardley, "The Vignelli Twelve," *I Love Typography*, April 17, 2010, http://ilovetypography.com/2010/04/17/the-vignelli-12-or-we-use-too-many-fonts/ 참조.

6: 쇼 미 더 머니

1 Zach Barnett, "Nike, Adidas or Under Armour: Who Wears What in FBS?," *Football Scoop*, April 2, 2015, http://footballscoop.com/news/nike-adidas-or-ua-who-wears-what-in-fbs.

2 Type Directors Club, *Typography 13: The Annual of the Type Directors Club*(New York: Watson-Guptill, 1992), 91–92.

3 Guerrilla Girls, "Some of our Greatest Hits, Posters, Stickers, Billboards, Books," accessed November 23, 2015, http://www.guerrillagirls.com/post-ers/index.shtml.

4 Barbara Kruger, *Barbara Kruger: Thinking of You*(Los Angeles: Museum of Contemporary Art, 1999). 바버라 크루거는 동시대 문화와 사회에 대해 꾸준히 목소리를 내왔다. 2016년 10월 31일, 대선 직전에 발행된 잡지 『뉴욕』의 표지를 통해 크루거는 도널드 트럼프를 "패배자"로 낙인찍었는데 이는 트럼프의 여성에 대한 발언과도 무관하지 않았다. 한편 2010년 패션지 『W』의 표지와 같이 비난을 받은 사례들도 있다. 이 표지는 킴 카다시안의 누드 사진 위에 크루거의 헤드라인이 절묘하게 배치되어 잡

지 가판대에 안전하게 놓일 수 있었다. 비판의 한 예는 다음을 참조. Kyle Munzenrieder, "*W*'s 'The Art Issue Starring Kim Kardashian' Sums Up Everything That's Wrong With Art," *Miami New Times*, October 12, 2010.

5 크루거를 모방한 작업의 아이러니와 효과에 대해서는 다음을 참조. Michael Bierut, "Designing Under the Influence" in *Seventy-Nine Short Essays on Design*(New York: Princeton Architectural Press, 2012), 170–172.

6 Foster Kamer, "Barbara Kruger Responds to Supreme's Lawsuit: 'A Ridiculous Clusterf**k of Totally Uncool Jokers,'" *Complex*, http://www.complex.com/style/2013/05/barbara-kruger-responds-to-supremes-lawsuit-a-ridiculous-clusterfk-of-totally-uncool-jokers.

7 오베이 자이언트 현상의 시작에 대한 설명은 Shepard Fairey, *Covert to Overt*(New York: Rizzoli, 2015), 14–16 참조. 문화 그 자체로서의 페어리의 브랜딩에 대해서는 Sarah Banet-Weiser and Marita Sturken, "The Politics of Commerce," in *Blowing Up the Brand*, ed. Melissa Aronczyk and Devon Powers(New York: Peter Lang, 2010), 281 참조.

8 Riley Jones, "A Young Sneakerhead Gave a Pair of LeBrons to a Classmate Who Was Being Bullied Over His Shoes," *Complex*, November 17, 2015, http://www.complex.com/sneakers/2015/11/kid-gives-classmate-lebron-sneakers-after-bullying.

7: 과거, 현재, 푸투라

1 디자인에서 나타나는 노스탤지어의 역설에 대해서는 Jessica Helfand, *Design: The Invention of Desire*(New Haven, CT: Yale University Press, 2016), 140 참조.

2 Gaby Brink, in discussion with the author, April 11, 2016.

3 "Dockers K-1 Khakis," Tomorrow Partners, accessed June 30, 2016, http://www.tomorrowpartners.com/casestudy/dockers-khakis. (도커스 프로젝트를 진행하던 당시에 브링크는 조엘 템플린과 함께 템플린브링크를 이끌고 있었다. 현재는 투모로파트너스라는 디자인 회사를 운영 중이다.)

4 Ibid.

5 브링크가 그의 디자인 작업에서 참조한 원래의 패키지 대부분은 푸투라가 아니라—푸투라를 모델로 삼아 거의 그대로 좇아 만든 미국산 모조품인—스파르탄으로 인쇄되었을 가능성이 크다. 푸투라와 푸투라를 모방한 서체들에 관한 더 자세한 내용은 2장을 참조.

6 Stuart Elliott, "The Media Business: Advertising; Levi Strauss adds dashes of youth and sensuality to Dockers," *New York Times*, March 11, 1999, http://www.nytimes.com/1999/03/11/business/media-business-advertising-levi-strauss-adds-dashes-youth-sensuality-dockers.html.

7 Aaron Draplin, *Draplin Design Co.: Pretty Much Everything*(New York: Abrams, 2016), 99–103. "About Field Notes: Everything You Need to Know," Field Notes Brand, accessed July 5, 2016, https://fieldnotesbrand.com/contact/.

8 "We Know Where We're From," Field Notes Brand, accessed July 5, 2016, https://fieldnotesbrand.com/from-seed/.

9 Field Notes, "From Seed," video, 8:46, https://fieldnotesbrand.com/from-seed/.

10 Ibid.

11 Michael Dooley, "Aaron Draplin on Portland, Palin, Pizza, and...Design," *Print*, April 14, 2011, http://www.printmag.com/design-inspiration/aaron-draplin-on-portland-palin-pizza-and-design/.

12 "FNC-31: Summer 2016—The 'Byline' Edition," Field Notes Brand, accessed July 5, 2016, https://fieldnotesbrand.com/products/byline/ 참조.

13 마크 사이먼슨은 이 영화에서 푸투라가 사용된 여러 장면을 그의 블로그에 정리해두었다. Mark Simonson, "Royal Tenenbaum's World of Futura," *Notebook*(blog), August 17, 2004, http://www.marksimonson.com/notebook/view/RoyalTenenbaumsWorldofFutura 참조.

14 Carl Sprague (artistic director for *The Royal Tenenbaums*), interview by the author, July 2016.

15 David Wasco (production designer for *The Royal Tenenbaums*), interview by the author, July 2016.

16 예를 들어 슬레이트의 '웨스 앤더슨 빙고!'(http://www.slate.com/blogs/browbeat/2012/05/24/wes_anderson_bingo_play_along_with_moonrise_kingdom_using_our_bingo_board_generator_.html), 또는 허핑턴포스트의 '웨스 앤더슨 영화를 만드는 데 꼭 필요한 열다섯 가지 요소'(http://www.huffingtonpost.com/2013/11/06/wes-anderson-movie_n_4225333.html) 참조.

17 예를 들어 팀 델저(Tim Delger)의 '힙스터 로고 디자인 가이드'(http://hipsterlogo.com/) 참조.

8: 다른 이름의 푸투라

1 Bob Garfield, "Ad Age Advertising Century: The Top 100 Campaigns," *Advertising Age*, March 29, 1999, http://adage.com/article/special-report-the-advertising-century/ad-age-advertising-century-top-100-campaigns/140918/.

2 푸투라가 독일 서체이기는 하지만 폭스바겐이 DDB에 푸투라를 선택할 것을 강요하지는 않았다. 폭스바겐의 다른 차종을 담당한 여타의 광고 회사들은 프랭클린고딕 등 다른 서체를 사용해 광고를 만들기도 했다.

3 Lucas de Groot, "The Volkswagen Headline and the Volkswagen Copy," FontFabrik, accessed December 2016, http://www.fontfabrik.com/fofawor4.html.

4 Christian Schwartz, "VW Headline Light & Heckschrift," *Orange Italic*, accessed October 2016, http://www.orangeitalic.com/vw.shtml.

5 Alexandre Dumas de Rauly and Michael Wlassikoff, *Une Gloire Typographique* (Paris: Editons Norma, 2011, 168–169).

6 폭스바겐의 마케팅 책임자 그자비에 샤르동(Xavier Chardon)은 새로운 서체를 공개하면서 "전 세계의 모든 고객 접점에서 일관된 브랜드 경험을 제공하는 것은 폭스바겐 브랜드를 한층 더 견고히 하는 우리의 가장 중요한 수단"이라고 말했다. Volkswagen case study, MetaDesign, accessed October 2016, http://sanfransisco.metadesign.com/case-studies/volkswagen; and Jens Meiners, "Das Typeface: Volkswagen Reveals, of All Things, a New Font," *Car and Driver*, May 26, 2015, http://blog.caranddriver.com/das-typeface-volkswagen-reveals-of-all-things-a-new-font/ 참조.

7 Virginia Postrel, "Playing to Type," *Atlantic*, January/February 2008.

8 크로즈비/플레처/포브스는 이후 1972년에 전 세계로 사업 영역을 확장하면서 두 명의 파트너를 더 영입하고 펜타그램으로 거듭난다.

9 Heidrun Osterer and Philipp Stamm, *Adrian Frutiger Typefaces: The Complete Works* (Basel: Birkhäuser, 2009), 214–216.

10 Ibid.

11 Ibid., 427n 참조. 오늘날 많은 석유 회사가 푸투라를 이용해 친숙함과 친근함을 끌어오는 동시에 유발하는데, 이것은 업계와 관련이 있다. 사실 푸투라 볼드는 처음부터 바로 그런 용도로 적극 홍보되었다. 1929년에 바우어사는 다음과 같은 광고를 냈다. "열차 자체만큼이나 강하고 윤곽이 뚜렷하고 위엄 있는 서체는 지금까지 다소간의 문제를 일으켜왔습니다. 푸투라 볼드를 사용하면 똑같이 에너지 넘치고 추상적이며 논리적

인 인상을 전달하면서도 그러한 문제는 말끔히 사라집니다. 철도뿐만 아니라 중공업 업계 전반의 당면한 메시지에 이보다 더 잘 어울리는 서체는 결코 없었습니다." ("Bauer Type Foundry," *Inland Printer*, June 1929). 스탠더드오일과 같은 석유 회사들은 운전자용 지도와 지역 안내 책자까지 푸투라로 인쇄하기도 했다. 알루미늄컴퍼니오브아메리카가 약자 ALCOA(알코아)로 만든 최초의 로고는 푸투라로 디자인되었다. 석유 회사들이 자사의 서체를 위한 기반으로서 푸투라를 선호하는 현상은 널리 굳어졌다. 네덜란드계 석유 회사 쉘(Shell)이 푸투라를 사용하며, 미국의 지방 소도시에서 차를 몰고 다니면 발레로(Valero), 리버티(Liberty), 아메리칸퓨얼(American Fuel) 등의 주유소를 반드시 만나게 된다. 그리고 아일랜드에는 맥솔(Maxol)이, 프랑스에는 모튤(Motul)이 있다. 이들 모두가 일종의 푸투라의 모습을 하고 있다.

12 어떤 기업은 기술적인 문제를 해결하기 위해 푸투라를 수정해서 사용하고자 하지만, 어떤 기업은 푸투라를 출발점으로 삼되 새로운 스타일을 원한다. 잘 알려져 있다시피 허브 루발린은 그 자신이 아트디렉터를 맡았던 잡지 『아방가르드』를 위해 동명의 서체를 만들었다. 푸투라와 반대로 아방가르드체는 장식을 재도입하고 놀라울 정도의 유희성을 담아낸다. 아방가르드는 이음자가—바꿔 말하면 글자 쌍을 이어 붙여 압축한 방식이—극히 많기로 유명하다. 이 서체에서 루발린은 사진식자의 잠재력을 극대화해 납활자로는 상상할 수 없는 방식으로 글자들을 서로 잇고 포갰다. 루커스 샤프에게 영감을 준 서체들에 대해서는 John Brownlee, "The Surprising 1960s Origins of Hillary's Official Typeface," *Fast Company Design*, September 12, 2016, https://www.fastcodesign.com/3063556/the-surprising-1960s-origins-of-hillarys-official-typeface 참조. 이 글에서 존 브라운리는 "[샤프는] ITC 아방가르드의 영향을 받은 것 외에 푸투라, 아브니르, 고섬, 그리고 '프루티거 프루티거 프루티거'로부터 영감을 얻었다고 한다"라고 서술한다.

13 Village, "Sharp Sans," accessed May 3, 2015, https://villg.com/incubator/sharp-sans. 지금은 닫힌 이 웹사이트는 2015년 5월 당시 샤프산스를 푸투라와 관련지어 소개했다. "루커스 샤프의 첫 서체가 빌리지의 인큐베이터를 통해 첫선을 보입니다. 샤프산스는 푸투라를 모델로 삼되 절실히 필요한 휴머니즘을 가미한 서체입니다. 깔끔하게 베어낸 터미널과 진정한 이탤릭을 함께 갖춘 샤프산스는 그로테스크 산세리프의 타이포그래피적 매력이 주는 장점과 기하학적 산세리프의 통통하고 둥근 볼을 결합시킵니다. 그리하여 본문용과 제목용 모두에 잘 어울리는, 기하학적 산

세리프체라는 장르에 새 기운을 불어넣은 서체가 탄생했습니다." 현재의 빌리지 웹사이트에서는 샤프산스를 아방가르드체와 관련지어 설명한다. Village, "Sharp Sans," accessed February 20, 2017, https://vllg.com/sharp-type/sharp-sans 참조.

14 Michael Bierut, interview by the author, March 2016; and Chester Jenkins, interview by the author, March 2016.

15 Lucas Sharp, interview by the author, April 2016.

16 Ibid., 디자이너와 클라이언트 모두가 디테일에 심혈을 기울인 점을 고려하면 아마 놀랄 것도 없겠지만, 캠프 측에서는 서체의 이름까지도 후보자의 메시지를 스태프와 디자이너, 그리고 알게 모르게 유권자에게도 각인시키는 데 이용했다. 캠프의 요청에 따라 힐러리 클린턴 캠페인의 전용 서체는 유니티(통합)로 명명되었다.

나오며: 푸투라는 절대 쓰면 안 된다?

1 "Gotham History," Hoefler & Co., http://www.typography.com/fonts/gotham/history/.

2 Christian Schwartz, "Neutraface," Schwartzco, http://www.christian-schwartz.com/neutra.shtml. 노이트라페이스는 켄 바버(Ken Barber)와 앤디 크루즈(Andy Cruz)가 아트디렉팅을 맡았고 2002년에 하우스인더스트리스에서 출시되었다(https://houseind.com/hi/neutraface 참조).

3 사실 크리스천 슈워츠는 노이트라페이스를 작은 본문용 크기로 사용할 때 모양이 만족스럽지 않고 그래픽 디자이너들이 다른 서체로 대용하는 것도 마음에 들지 않아서 이 서체를 다시 손보게 된다. 그리하여 크로스바를 올리고 글자의 형태를 긴 본문용으로 최적화한 노이트라페이스 No. 2를 만들었다. "Neutraface No. 2," Schwartzco, http://www.christianschwartz.com/neutra2.shtml; and Alissa Walker, "How The *New Yorker* Redesigned For the First Time in 13 Years," *Gizmodo*, September 17, 2013, http://gizmodo.com/how-the-new-yorker-rede-signed-for-the-first-time-in-13-1325328771 참조.

4 브랜던그로테스크(2009-10)와 브랜던텍스트(Brandon Text, 2012)는 하네스 폰 되렌(Hannes von Döhren)이 디자인하고 그의 서체 회사 HvD폰츠에서 출시되었다. 되렌은 크리스토프 쾨베를린(Christoph Koeberlin)과 폰트폰트 서체 부서를 도와 폰트폰트의 FF 마르크(2013)를 함께 디자인하기도 했다. 서큘러(2005-13)는 라우렌츠 브루너(Laurenz Brunner)가

라인투를 위해 디자인했다. 에일리어스의 개러스 헤이그(Gareth Hague)는 2006년에 잡지 『어너더 맨』(Another Man)을 위해 아노를 디자인했고 이 서체는 2012년 출시되어 더 많은 사용자를 만날 수 있게 됐다. GT 이스티는 1947년 아나톨리 슈킨(Anatoly Schukin)이 만든 소련의 서체 주르날나야(Zhurnalnaya)를 되살려낸 것으로 레토 모저(Reto Moser), 토비아스 레히슈타이너(Tobias Rechsteiner), 그리고 그릴리타입의 팀이 함께 디자인했다. ITC 아방가르드(1970-77)는 1968년 허브 루발린이 잡지 『아방가르드』를 위해 디자인한 로고로 출발했다. 이후 톰 카네이즈(Tom Carnase)와 함께 서체로 개발했고 1970년에 인터내셔널타입페이스코퍼레이션(ITC)을 통해 처음 출시되었다. 1974년에 에드 벤기아트(Ed Benguiat)가 디자인한 컨덴스트 서체들이, 1977년에 안드레 귀르틀러(André Gürtler), 에리히 크슈빈트(Erich Gschwind), 크리스티안 멩겔트(Christian Mengelt)가 디자인한 오블리크 서체들이 추가되었다. 'Avenir'는 프랑스어로 미래를 뜻한다. 아드리안 프루티거는 아브니르(1988)를 그가 이룬 최고의 성취로 생각했다. 1988년 라이노타입에서 처음 출시되었고, 2004년부터 2007년까지 고바야시 아키라(Akira Kobayashi)가 아브니르 넥스트(Avenir Next)라는 이름으로 추가 서체들을 개발해 아브니르 가족의 규모를 늘렸다. 프록시마산스는 1981년 마크 사이먼슨의 스케치에서 시작되었지만 1994년에 이르러 폰트하우스(FontHaus)를 통해 상업용 폰트로 출시되었다. 2003년 초에 재작업이 착수되었고 2005년 프록시마 노바(Proxima Nova)라는 이름으로 출시되었다. 타입키트에서 이용할 수 있게 되면서 프록시마 노바는 지구상의 가장 있기 있는 인터페이스 서체 중 하나가 되었다.

주

이미지 출처

찾아보기

그림 캡션 또는 각주에 포함된 용어에는 별표(*)를 붙임.

이 책의 원서 NEVER USE FUTURA의 본문은 카이 베르나우 (Kai Bernau)가 디자인한 커머셜타입의 리옹(Lyon)으로 조판되었다. 리옹은 로베르 그랑종의 16세기 프랑스 인쇄물 및 활자 디자인을 현대적으로 재해석한 서체다. 장 제목은 뇌프빌디지털의 푸투라 ND 볼드*로 조판되었다.

*
푸투라 ND 볼드는 1999년에 마리테레즈 코레만이 원본 활자를 토대로 재해석한 푸투라다. 캡션은 스캔그래픽의 푸투라 SB-미디엄으로 조판되었다. 이 책에 사용된 푸투라의 나머지 디지털 버전들은 각 제작사의 이름을 해당 페이지에 표기해두었다. 모든 버전이 그 조상인 푸투라 원본과 어느 정도 연관되어 있지만 뇌프빌디지털의 푸투라는 여느 버전보다 더 직접적인 관계에 있다. 뇌프빌디지털은 바르셀로나의 바우어타입스와 네덜란드의 비주얼로직테크놀로지&디자인의 합작으로 1998년에 탄생했다. 바우어타입스는 1927년에 푸투라를 최초로 출시한 바우어활자주조소 (Bauersche Gießerei)의 법적 계승자다. 따라서 뇌프빌디지털은 파울 레너의 드로잉 원본과 바우어활자주조소의 초창기 시험용 인쇄물 다수를 이용할 수 있다. 법적 후손이기는 하지만 뇌프빌디지털만이 푸투라라는 이름을 쓰는 것은 아니다. 푸투라의 디지털화가 시작된 초기에 바우어사는 많은 다른 서체 회사들에 상표 사용권을 부여했기 때문이다. 푸투라를 만드는 모든 회사는 바우어사와 레너 가족으로부터 라이선스를 얻어 그 이름을 사용하고 있다.

더글러스 토머스 Douglas Thomas 지음

그래픽 디자이너이자 저술가, 역사학자. 브리검영대학교 그래픽
디자인 전공 조교수로 있다. 그의 디자인 작업은 『커뮤니케이션
아츠』, 『프린트』, 『그래피스』 등에 소개되었다. 메릴랜드
인스티튜트 칼리지오브아트에서 그래픽 디자인 석사 학위를
받았고 학생들을 가르쳤으며, 시카고대학교에서 역사 전공으로
석사 학위를 얻었다.

엘런 럽튼 Ellen Lupton 추천사

저술가 겸 그래픽 디자이너. 메릴랜드 인스티튜트
칼리지오브아트에서 그래픽 디자인 석사과정 학과장과
디자인싱킹센터 소장을 맡고 있다. 『타이포그래피 들여다보기』를
비롯해 다수의 그래픽 디자인 관련 책을 펴냈다.

정은주 옮김

고려대학교 영어영문학과를 졸업하고 서울대학교 공연예술학
석사과정을 수료했다. 2007년부터 번역가로 일하면서
『GRAPHIC』, 『CA』, 『W』 외 여러 잡지와 전시 도록,
『백과전서 도판집』, 『예술가의 항해술』, 『모든 것은 노래한다』,
『연필 깎기의 정석』 등의 책을 번역했고 출판사 편집자로 일했다.
현재 프리랜서 번역가로 활동 중이다.

푸투라는 쓰지 마세요

더글러스 토머스 지음
엘런 럽튼 추천사
정은주 옮김

초판 1쇄 인쇄 2018년 11월 22일
초판 1쇄 발행 2018년 11월 29일

ISBN 979-11-86000-75-5 (03600)
값 22,000원

발행처	도서출판 마티
출판등록	2005년 4월 13일
등록번호	제2005-22호
발행인	정희경
편집장	박정현
편집	서성진
마케팅	최정이
디자인	오새날
주소	서울시 마포구 잔다리로 127-1, 레이즈빌딩 8층 (03997)
전화	02. 333. 3110
팩스	02. 333. 3169
이메일	matibook@naver.com
블로그	blog.naver.com/matibook
트위터	twitter.com/matibook
페이스북	facebook.com/matibooks

사용된 서체
SD 산돌명조Neo1, SD 산돌고딕Neo1,
Adobe Garamond Pro, Futura ND